2018年湖南省哲学社会科学基金重点项目（18ZDB021）

湘昆口述史与声像图谱数据库建设研究

杨和平 吴远华 池瑾璟 著

苏州大学出版社
Soochow University Press

图书在版编目（CIP）数据

湘昆口述史与声像图谱数据库建设研究 / 杨和平，吴远华，池瑾璟著. —苏州：苏州大学出版社，2022.10
ISBN 978-7-5672-4063-6

Ⅰ.①湘… Ⅱ.①杨… ②吴… ③池… Ⅲ.①湘昆—地方戏—戏剧史—研究②湘昆—视听资料—数据库—研究 Ⅳ.①J825.64

中国版本图书馆 CIP 数据核字（2022）第 166572 号

书　　名：	湘昆口述史与声像图谱数据库建设研究 XIANGKUN KOUSHUSHI YU SHENGXIANG TUPU SHUJUKU JIANSHE YANJIU
著　　者：	杨和平　吴远华　池瑾璟
责任编辑：	薛华强
装帧设计：	吴　钰
出版发行：	苏州大学出版社（Soochow University Press）
社　　址：	苏州市十梓街 1 号　邮编：215006
印　　刷：	镇江文苑制版印刷有限责任公司印装
邮购热线：	0512-67480030
销售热线：	0512-67481020
开　　本：	700 mm×1 000 mm　1/16　印张：14.75　字数：219 千
版　　次：	2022 年 10 月第 1 版
印　　次：	2022 年 10 月第 1 次印刷
书　　号：	ISBN 978-7-5672-4063-6
定　　价：	56.00 元

图书若有印装错误，本社负责调换
苏州大学出版社营销部　电话：0512-67481020
苏州大学出版社网址　http://www.sudapress.com
苏州大学出版社邮箱　sdcbs@suda.edu.cn

前 言

"昆曲兰花艳，湘昆别一枝。"湘昆与苏昆、北昆同源，以湖南南部的桂阳为活动中心，流行于嘉禾、临武、郴县、常宁等地，又称"桂阳昆曲"。湘昆虽腔出吴中，却有所演变，以郴州官话为基础，结合中州韵，汲取祁剧、衡阳湘剧等地方戏曲及民俗文化的养分，形成独具地方风格的"俗伶俗谱""辣味昆曲"，细腻优美，却也不失豪放粗犷。至今湖南湘剧、祁剧、巴陵戏、辰河戏、荆河戏、武陵戏等地方剧种中，仍保留着不少昆腔剧目和曲牌。昆曲如何入湘，史无定论，只是有史料记载：明万历三年（1575），郴州知州信件中载有当地昆班演出情况；明代文学家袁宏道所作诗句"打叠歌环与舞裙，九芝堂上气如云"；清乾隆刊本《衡州府志》载有万历时期衡州端王府"笙歌不减京畿"等，留下了湘昆最早的痕迹。湘昆在明代风行于湘南贵胄府邸，清末民初走向草根百姓，鼎盛时期有五百多座戏台遍布城乡。1874—1929年间，桂阳、嘉禾、新田、常宁、临武、蓝山等地创建了10余个职业昆班。1918年桂阳成立"昇"字湘昆科班，招收学员20多人，学戏三年、演出两年方能毕业。1929年桂阳最后一个昆班解散，湘昆一夜之间消散无形。直至1955年嘉禾文教科干部李沥青偶然发现一位祁剧演员会唱昆曲，与抽调来的音乐教师李楚池走访调研，才知"昇"字班湘昆艺人转行或挂靠祁剧、湘剧等地方剧团谋生，竟将湘昆几代相传。1957年嘉禾开办昆曲学员训练班、湖南省举办湘江昆曲训练班，1960年郴州成立湘昆剧团（湖南省昆剧团前身），使得湘昆重回大众视

野;湘昆的复活被盛赞为"山窝里飞出金凤凰"(田汉语)。1964年湖南省昆剧团成立。至今,湖南省昆剧团已挖掘整理出60多本大戏、13出小戏、100多折折子戏、400多支昆曲小牌,代表剧目有《武松杀嫂》《醉打山门》《钗钏记》《歌舞采莲》《痴梦》《泼水》《梳妆掷戟》《藏舟》《琴挑》等;剧团演员摘得中国戏剧梅花奖的3人,获得小梅花奖、芙蓉奖、兰花奖等的40余人;剧团多次晋京、赴港澳地区,以及赴日本、新加坡、菲律宾、英国、爱沙尼亚、拉脱维亚、土库曼斯坦等地演出;新编昆曲传奇《湘妃梦》,新生代演员参演白先勇青春版昆曲《牡丹亭》等,近年来潇湘昆曲社、长沙昆曲研习社的组建与传习,让湘昆融入现代文化。

可以说,百余年的湘昆,80年的沉寂,30年的复兴。湘昆变吴歈为楚声,曾经活跃在湘南家族用于红白喜事和议事集会的宗祠里,"如花美眷,似水流年",五尺戏台熙熙攘攘,演绎大千世界人事代谢,花开花落瞬间时空,帝王将相呼风唤雨,才子佳人悲欢离合,沧海桑田且行且住……其历经沉寂、落寞、濒危,几经风雨,潮起潮落,见证苦雨凄风后的盛世辉煌。

本书以口述历史的形式,结合声像图谱资料,介绍了湘昆传承人、传承的班社与剧团、传剧传曲、唱腔伴奏、表演体系等,以及基于此建立的湘昆声像图谱数据库,以"口述方式、亲身经历、影像集结"的方式,将湘昆更鲜活地呈现在人们面前,为今后湘昆研究提供了可靠的影像史料和影像文本。

目 录

绪论 ………………………………………………………… (001)

第一章　湘昆源流考证 …………………………………… (008)

　　第一节　湘昆的渊源 ………………………………… (008)

　　第二节　湘昆的历程 ………………………………… (014)

第二章　湘昆传承人及其口述 …………………………… (026)

　　第一节　湘昆传艺老艺人 …………………………… (026)

　　第二节　湘昆发掘者 ………………………………… (030)

　　第三节　湘昆承继者的口述 ………………………… (035)

　　第四节　湘昆传续者的口述 ………………………… (058)

第三章　湘昆传承的班社与剧团 ………………………… (069)

　　第一节　中华人民共和国成立前的湘昆班社 ……… (069)

　　第二节　中华人民共和国成立以来的湘昆剧团 …… (076)

第四章　湘昆的传剧与传曲 ……………………………… (090)

　　第一节　湘昆经典剧目 ……………………………… (090)

　　第二节　湘昆经典传曲 ……………………………… (102)

　　第三节　湘昆剧本例举 ……………………………… (122)

第五章　湘昆的音乐形态 ………………………………… (145)

　　第一节　湘昆的唱腔音乐 …………………………… (145)

　　第二节　湘昆的伴奏音乐 …………………………… (156)

第六章 湘昆的表演体系 ·· (166)
 第一节 湘昆的行当角色 ·· (166)
 第二节 湘昆的表演动作 ·· (170)
 第三节 湘昆的舞台美术 ·· (174)
 第四节 湘昆的表演特征与案例 ································ (183)

第七章 湘昆与其他昆曲的异同 ·································· (192)
 第一节 湘昆与其他昆曲唱腔的异同 ···························· (193)
 第二节 湘昆与其他昆曲剧目的异同 ···························· (197)
 第三节 湘昆与其他昆曲表演的异同 ···························· (200)
 第四节 湘昆与其他昆曲舞美的异同 ···························· (203)

第八章 湘昆声像图谱数据库建设 ································ (206)
 第一节 湘昆数据库建设 ·· (206)
 第二节 湘昆数据库管理 ·· (215)

结语 ·· (218)

参考文献 ·· (221)

后　记 ·· (227)

绪 论

在世界经济一体化的进程中，各国、各民族的传统文化受到不同程度的冲击，有的濒危，有的消亡。为保护和传承人类优秀文化遗产，联合国教科文组织通过了《保护非物质文化遗产公约》（2003年）和《保护和促进文化表现形式多样性公约》（2005年），其中《保护非物质文化遗产公约》已有178个缔约国，表明保护人类非物质文化遗产已达成世界共识。中国政府积极响应，加入联合国教科文组织通过的公约，颁布了《中华人民共和国非物质文化遗产保护法》（2011年），逐步建立起国家、省、市、县四级非物质文化遗产保护制度，标志着中国非物质文化遗产保护已经上升为国家意志，引起了全民族的重视。

中国戏曲历史悠久、品种繁多，它们不仅是中华优秀传统文化的重要组成部分，是非物质文化遗产保护的重要对象，而且在世界戏剧文化中也占有独特的、非常重要的地位。中国戏曲是中华优秀传统文化的集大成者，是民族精神的集中体现。它熔铸了中华民族的歌舞、文学、音乐、历史，凝聚着中华民族独特的生活情感、道德情操及不同于西方的价值观。千百年来，它犹如血脉流淌在中华民族的肌体里，渗透在中华民族的灵魂中，反映在中华民族的生活中。

中国戏曲形式多样、内涵丰富，根据20世纪80年代编纂《中国戏曲志》时的统计，在中国戏曲史上有文字记载和虽然没有文字记载但有过演出活动的剧种有394种；有一些剧种因种种原因，已经被历史淘汰，至编撰出版《中国大百科全书·戏曲曲艺》卷时，还有317种。

而到2002年至2004年，中国艺术研究院戏曲研究所承担并完成艺术学科国家重点科研项目"全国剧种剧团现状调查"时，根据调查所得和文化部有关部门的资料统计，中国的戏曲剧种已经减少为260余种。

在中国戏曲百花园里，昆曲是具有悠久历史和深厚文化底蕴，也是具有较高艺术品位和文化价值的戏曲剧种。昆曲，原名"昆山腔""昆腔"，是中国古老的戏曲声腔剧种，又被称为"昆剧"。昆曲是汉族传统戏曲中最古老的剧种之一，也是汉族传统文化艺术，特别是戏曲艺术的珍品，被称为中国戏曲百花园中的一朵"兰花"。昆曲出现于600多年前，由昆山人顾坚草创。到明代嘉靖年间，杰出的昆曲音乐家、改革家魏良辅对昆山腔进行大胆改革，吸收了当时流行的余姚腔、弋阳腔、海盐腔的元素，形成了新的声腔，广受欢迎。因为这种腔调软糯、细腻，好像江南人吃的用水磨粉做的糯米汤团，因此有了个有趣的名字，叫"水磨调"，后人称之为"昆曲"。在社会各界的关心和支持下，昆曲因于2001年被联合国教科文组织列为"人类口述和非物质遗产代表作"而享誉全球。

湘昆是明代万历年间，昆曲流入湖南境内后与当地的风俗、语言、文化相融合，逐步发展形成的一个具有独特风格、自成体系的昆曲流派，主要流行在湖南郴州、桂阳、嘉禾、新田、宁远、蓝山、临武、宜章、永兴、耒阳、常宁等地，因而得名湘昆。湘昆于2006年被列入国家级非物质文化遗产名录，成为亟待抢救保护的非物质文化遗产。

一、研究缘起与文献综述

湘昆是昆曲（昆山腔）传入湖南后，在湖南桂阳县舂陵河左岸的丘冈地区扎下根来，与当地的风土人情、语言习惯、民间文艺、民间信仰、审美情趣等相融合，逐步形成的一个具有独特风格、自成体系的昆曲艺术流派。

作为中国昆曲艺术的重要组成部分，湘昆不仅体现着昆曲艺术的共性特点，而且在其发展的历史中也形成了有自身特色的剧目、音乐和舞

台表演程式等，产生了深广的影响。然而，20世纪以来，特别是随着改革开放的扩大、经济社会的发展和流行文化的冲击，许多年轻人外出务工，无心和不愿意学习湘昆，而老艺人年迈多病、相继谢世，湘昆后继无人，处于濒危的边缘，亟须抢救保护。诸如对其活态现状进行挖掘、整理、开发、保护和传承等，是推动湘昆艺术文化发展的重要工作。

目前，学术界有关湘昆研究的代表成果，如李沥青的《湘昆往事》[①] 主要介绍湘昆在湘南的发展历程、人物故事，以及绿满楼诗、词、曲、联等；唐湘音的《兰园旧梦》[②] 通过对湘昆历史的回忆及个人感悟，对湘昆的发展历程及其艺术特征进行了深入浅出的介绍；张富光编的《楚辞兰韵：李楚池昆曲五十年》[③] 是一本李楚池与湘昆的传记；吴春福的《非遗保护与湘昆研究》[④] 将湘昆置于非物质文化遗产保护的语境下，基于实地深入的田野调查，围绕湘昆的生成背景、发展历程、艺术特征、传人传剧等展开研究，并对湘昆的生态现状进行描述和反思，提出传承方略；周秦、罗艳主编的《湘昆：复兴与传承——纪念嘉禾昆曲学员训练班六十周年》[⑤] 以昆曲源流为研究主线，通过对湘昆的流传、发现、抢救、传承等问题进行考察，梳理出湘昆的历史轨迹、剧目、音乐特征等。另有湘昆条目记载出现在《中国戏曲音乐集成·湖南卷》《中国戏曲剧种大辞典》《湖南戏曲志》等书中。还有研究湘昆的相关论文百余篇，见诸各大报纸杂志。其中代表性论文有王廷信的《孤独的湘昆——湘昆考察记略》[⑥]、龙华的《湘昆的历史发展》[⑦]、孙

① 李沥青. 湘昆往事［M］. 长沙：湖南人民出版社，2014.
② 唐湘音. 兰园旧梦［M］. 北京：中国戏剧出版社，2010.
③ 张富光. 楚辞兰韵：李楚池昆曲五十年［M］. 北京：文化艺术出版社，2008.
④ 吴春福. 非遗保护与湘昆研究［M］. 苏州：苏州大学出版社，2016.
⑤ 周秦，罗艳. 湘昆：复兴与传承——纪念嘉禾昆曲学员训练班六十周年［M］. 桂林：广西师范大学出版社，2017.
⑥ 王廷信. 孤独的湘昆——湘昆考察记略［J］. 剧影月报，2008（06）：35-36.
⑦ 龙华. 湘昆的历史发展［J］. 湖南师院学报（哲学社会科学版），1983（03）：28-33.

文辉的《世人瞩目的湘昆》①、许艳文与杨万欢的《明清湘昆发展概貌考略》②、肖伟的《湘昆唱腔中的衬字与衬腔》③、张亚伶的《谈湘昆的艺术特点》④、雷玲的《推广昆曲艺术，打造湘昆文化品牌》⑤、柯凡的《昆曲在当代的传承和发展》⑥、单良的《湘昆的传承与发展》⑦、邹世毅的《湖南当前传承发展地方戏曲艺术策论》⑧ 等。

通过对上述文献的梳理，我们发现，这些成果是我们系统深入研究湘昆的宝贵资料，但其研究内容大都集中在湘昆发展历史、剧目唱词、特征内涵、传承保护等方面。由于湘昆的历史渊源和本体构成较为复杂，许多研究成果未能深入，还停留在一般的现象分析和描述层面，对湘昆生成学理和活态现状有深度、有影响的研究成果不多。鲜见从口述史与数据库建设的视角整体综合研究湘昆的成果，以至于不能够全面反映湘昆艺术的历史面貌和文化特征，在文献挖掘、解读、运用等方面还有待于补充和完善。

二、研究对象与内容

本课题"湘昆口述史与声像图谱数据库建设研究"以湘昆为对象，从口述史研究的视角切入，在全面梳理前人研究成果的基础上，立足田野调查、跟踪记录传承人口述史料与声像图谱，综合运用文献研究法、音乐分析法、历史研究法，将湘昆置于中国昆曲文化发展的历史背景中，围绕湘昆学术史、田野调查、源流与发展、传承人口述、表演体系、唱腔剧本、语言特色、传人传谱、乐队伴奏、舞美化妆、演员培养及声像图谱数据库建设等进行宏观、有机、动态的理论与实践把握，试

① 孙文辉. 世人瞩目的湘昆 [J]. 学习导报，2005（04）：63.
② 许艳文，杨万欢. 明清湘昆发展概貌考略 [J]. 艺术百家，2004（04）：52-55.
③ 肖伟. 湘昆唱腔中的衬字与衬腔 [J]. 艺术教育，2006（04）：53-54.
④ 张亚伶. 谈湘昆的艺术特点 [J]. 湘南学院学报，2007（03）：75-78.
⑤ 雷玲. 推广昆曲艺术，打造湘昆文化品牌 [J]. 湘南学院学报，2012（06）：12-16.
⑥ 柯凡. 昆曲在当代的传承和发展 [D]. 北京：中国艺术研究院，2008.
⑦ 单良. 湘昆的传承与发展 [J]. 剑南文学·经典教苑，2009（12）：22.
⑧ 邹世毅. 湖南当前传承发展地方戏曲艺术策论 [J]. 艺海，2014（07）：37-40.

图深入解读湘昆的文化内涵,并建立湘昆声像图谱数据库,旨在为其传承发展建构一个合理的模式。

三、研究价值与意义

"湘昆口述史与声像图谱数据库建设研究"对于弘扬与传承湘昆艺术精神,探索湘昆艺术规律,彰显湘昆艺术特色,解决湘昆发展进程中面临的问题具有应用价值;对于丰富、补充和完善中国昆剧史、湘昆艺术史研究,推动湘昆艺术的深入研究和发展保护具有重要的理论价值;同时,"湘昆口述史与声像图谱数据库建设研究"是对习近平总书记重要论述"对中国人民和中华民族的优秀文化和光荣历史,要加大正面宣传力度,通过学校教育、理论研究、历史研究、影视作品、文学作品等多种方式,加强爱国主义、集体主义、社会主义教育,引导我国人民树立和坚持正确的历史观、民族观、国家观、文化观,增强做中国人的骨气和底气"①的生动实践,对于推动湘昆艺术的产业化、特色化、区域化发展,丰富人民群众的业余生活等,有着广泛的社会价值。

四、思路与方法

(一)基本思路

(1)全面搜集、整理、阅读、分析相关湘昆艺术文献,在分析资料的基础上,撰写文献目录、文献综述、调查提纲等,确立下一步实地调查的范围以及调查的各项内容和指标。

(2)从湘昆历代传承人入手,对湘昆艺术进行全面的访谈记录,即对这一艺术样式的地理环境、存在区域、认可程度、历史源流、形态特征、剧目类型、变异情况、传人传谱、表演场域、唱腔曲牌、服装道具、乐器伴奏等,进行分门别类的调查分析,撰写出相应的生态现状调查报告。

① 习近平.论党的宣传思想工作[M].北京:中央文献出版社,2020:50-51.

（3）在上述调查内容的基础上，归纳、总结、阐述湘昆艺术的生态现状，进一步探索该项目对于当下戏曲文化市场、戏曲生活、艺术生产活动、礼仪节庆、地方音乐文化资源的依存程度，力图全面地对湘昆艺术文化生态的诸多理论与现实问题进行宏观、有机、动态、深度的把握，提出具体保护的可行性论证建议和具体可操作的对策。

（4）综合运用数字化理论与技术手段，为创建湘昆艺术声像图谱数据库提供理论支撑和实践指导。

（二）具体研究方法

本课题研究坚持辩证唯物主义和历史唯物主义相统一、理论与实践相结合、历史与逻辑相承接的方法论原则，采用文献学、历史学、社会学、音乐人类学、文化学与田野调查相结合的研究方法。

（1）从文献史料中梳理湘昆艺术的历史渊源，并在田野调查的基础上对湘昆艺术的表演形态与技艺、生态现状进行归纳和总结。

（2）运用音乐分析学方法研究其音乐形态、曲牌结构、风格特征。

（3）运用社会学方法分析其文化意义与功能作用。

（4）运用比较研究方法揭示湘昆的独特存在方式和理论品格。

（5）运用数字技术理论和手段，设计湘昆声像图谱数据库，并在此基础上提出具有建设性的保护与发展对策。

五、研究目标

本课题在系统整理文献和访谈湘昆传承人，掌握一手资料的基础上，探寻湘昆的历史渊源，梳理出清晰的湘昆艺术发展脉络，对各个时期湘昆艺术的形态特征进行归纳和总结，揭示出湘昆艺术产生、发展的成因和内在规律，并探讨湘昆声像图谱数据库建设的意义、原则、途径及其管理与应用等。具体研究目标为：

其一，全面广泛地搜集、整理与湘昆艺术相关的文献、声像图谱资料，同时，进行深入系统的调查、采访，并进行录音，整理出采访报告，以获得更多的一手资料。

其二，注重湘昆艺术的演化过程，对湘昆艺术史料进行理论分析与归纳，并给以客观公允的评价。

其三，将湘昆艺术置于中国历史、中国文化史的发展背景中进行考察，透过中国历史、中国文化史的其他领域所反映出的思想、观念，将其与北昆、苏昆、浙昆和上昆进行全面的比照，从而揭示湘昆艺术独特的存在方式、内在规律、价值体系和理论意义。

其四，探讨湘昆声像图谱数据库建设的意义、原则、途径及其管理与应用，创新湘昆艺术传承与传播模式。

第一章　湘昆源流考证

作为昆曲的分支流派，湘昆渊源于昆山腔。那么昆山腔是在什么时间、通过怎样的方式衍生出湘昆的呢？湘昆又是怎样成为一个具有完整体系和独特风格的昆曲艺术流派的呢？要回答上述问题，我们不得不从湘昆的历史源流说起。

第一节　湘昆的渊源

湘昆的渊源可追溯至元明之际发源于江苏昆山一带的昆山腔（又名昆腔、昆曲）。昆山腔是中国古老的戏曲声腔之一，有"百戏之祖，百戏之师"之美誉，与浙江海盐腔、余姚腔和江西弋阳腔，合称"明代四大声腔"。

昆山腔起初只是民间的清曲、小唱，流播区域"止行于吴中"，仅限于江苏苏州一带。据明人沈宠绥《度曲须知》记载："嘉隆间有豫章魏良辅者，流寓娄东、鹿城之间。生而审音，愤南曲之讹陋也，尽洗乖声，别开堂奥；调用水磨，拍捱冷板。声则平上去入之婉协，字则头腹尾音之毕匀。功深熔琢，气无烟火；启口轻圆，收音纯细。所度之曲……要皆别有唱法，绝非戏场声口，腔曰'昆腔'，曲名'时曲'，

声场禀为曲圣,后世依为鼻祖。盖自有良辅,而南词音理,已极抽秘逞妍矣。"① 这一记载表明,明嘉靖年间,魏良辅(1489—1566)对昆山腔的演唱方法、伴奏乐器进行了改革,讲究唱腔的出字、行腔、收音,强调伴奏乐器之清静,使昆山腔呈现出细腻婉柔的特点,人称"水磨调"。经魏良辅改革后的昆山腔,得到人们的广泛认可,其影响很快超越海盐腔、余姚腔和弋阳腔,成为当时最受欢迎的声腔,并逐渐与杂剧、传奇等相融合,影响力得以提升,迅速流播到浙江、安徽、山西、北京、湖南、贵州、四川、云南等地,形成了"四方歌曲,必宗吴门"的局面,且孕育出了北昆、南昆、川昆、湘昆等流派,构成了丰富多彩的昆腔剧种腔系。

一、昆曲何时入湖南

昆曲何时传入湖南?目前找到的可靠证据是明万历年间的一些文献记载。明《万历郴州志》记录有安徽新安郡人胡学夔在万历三年(1575)撰写了《游万华岩记》。《游万华岩记》中说:"朱公向岩布席,酒方举,一举,春卿骑至,讶其来迟,三觞之,遂顾苍头作吴歈,众更纵饮以和。"② 这一记载中的朱公即朱裳,江苏吴县人,当时在郴州做工与生活。闲暇时间,他邀友人游览万华岩,并设席唱昆曲助兴。

无独有偶,明万历年间在湖南常德、长沙、湘潭等地也有昆曲表演的文献记载。例如,武陵(今湖南常德)人龙膺(1560—1617)撰写的《中原音韵问》《诗谑》中就记载有彼时昆曲流行的状况。其中,《中原音韵问》中说:"盖自《风》《雅》熄,而汉魏以来为《铙歌》《鼓吹》之曲,用古韵叶之。再变而为燕、魏、齐、梁之调,唐变而为绝句,宋变而长之,为《花间》、《草堂》,皆可以谐管弦、谱竹月,元

① 沈宠绥. 度曲须知·曲运隆衰 [M] //陈良运. 中国历代赋学曲学论著选. 南昌:百花洲文艺出版社, 2002: 770.
② 转引自吴新雷. 中国昆剧大辞典 [M]. 南京: 南京大学出版社, 2002: 9-10.

《游万华岩记》书影

变而为北音，其声劲，挽近又变而为南音，其声柔。"① 这一记载所说的北音即北曲，乃指元杂剧，而南音即南曲，乃指昆曲。《诗谑》中曰："清斋隐几坐厌厌，碎语屏间搅黑甜。腔按昆山磨颡管，传批《水浒》秃毫尖。"② 这是明万历年间湖南常德境内传唱昆曲的可靠证据。又如，湘潭人李腾芳（1564—1632）撰述的《山居杂著》中说："演传奇者，美冯商归妾、还金二事，予以谓不若潜避伐木者，恐伤是人手足，仓卒细故，浑然完满，慈仁心体，此有意为善者不及能也。予观今人行德，亟欲使人知感。夫知且感焉，我之所施已偿矣。何如人不知而

① 转引自龙华. 湘昆的历史发展 [J]. 湖南师院学报（哲学社会科学版），1983（03）：28.
② 转引自龙华. 湘昆的历史发展 [J]. 湖南师院学报（哲学社会科学版），1983（03）：28.

无所容其感,犹有近于阴德乎!"① 这是明万历年间湖南湘潭一带传唱昆曲的佐证。

以上记载表明,明万历年间,昆曲已在湖南产生了较大的影响。同时也说明,昆曲传入湖湘的时间至少在明万历之前。

二、昆曲流播到桂阳

昆曲自明代万历年间传到湖南后便深深扎根在民众之中,其中在桂阳一带最为兴盛,各类昆曲班社盛极一时,影响广泛。湘昆因早期主要流传在湘南一带,以桂阳为中心,旁及嘉禾、临武、永兴、新田、郴县、宜章、宁远、常宁等地,而得名"桂阳昆曲"。

桂阳地处五岭,连通湘粤,水陆交通较为发达,物产资源丰富,素称"八宝之地",是湘南重镇。桂阳的历史可追溯至西汉时期的桂阳郡。后来明清时期设桂阳府与桂阳州。民国时期桂阳改州设县,延续至今,现隶属湖南省郴州市管辖。境内戏曲活动历史悠久、类型多样。清代佚名作者的文章《论戏剧弹词之有关地方自治》中说:"竹篱茅舍,带山抱水六七家;胡琴咿呀,村姑抱子而走集。稻赤麦黄,万顷一望;锣鼓其镗,乡人释来……问有一村一町一区一集而无演戏者乎?曰:无有。"② 又有民间流传的《看戏夜归》诗载:"戏散锣鼓歇,余音半入云。满天松节火,都是夜归人。"③ 这表明了清代桂阳境内繁盛的戏剧演出活动及其产生的广泛影响。

根据学术界的考证,桂阳境内流行的戏剧有湘剧、祁剧、花鼓戏、傩戏、皮影戏、木偶戏等地方戏曲,也有昆曲。那么昆曲是在什么时间、通过什么方式流播桂阳的呢?目前主要有三种观点:

其一,桂阳昆曲由苏州昆班传来。关于这一观点,其依据主要为两

① 夏原吉,李湘洲. 夏原吉集 李湘洲集[M]. 长沙:岳麓书社,2012:455.
② 周秦,罗艳. 湘昆:复兴与传承——纪念嘉禾昆曲学员训练班六十周年[M]. 桂林:广西师范大学出版社,2017:5.
③ 周秦,罗艳. 湘昆:复兴与传承——纪念嘉禾昆曲学员训练班六十周年[M]. 桂林:广西师范大学出版社,2017:5.

则记录。一则是桂阳县古楼乡何家村宗祠《重修公厅碑》记载,清乾隆三十六年(1771)有昆班演出;另一则是广州《外江梨园会馆碑记》有乾隆四十五年(1780)湖南集秀班到广州演出的记载。加之,清末民初桂阳昆班创始人之一萧剑昆曾说过:"桂阳最早有集秀班,还到广州演出过。"故而,人们认为广州《外江梨园会馆碑记》中所记载的集秀班可能就是桂阳本土的昆班。

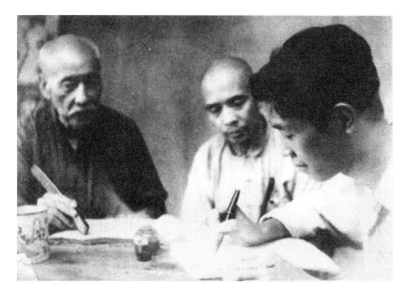

挖掘湘昆(由左至右:萧剑昆、彭昇兰、李楚池。湖南昆剧团提供)

湘昆发掘者李沥青撰写的《湘昆往事》[①] 中指出,上述两则史料记载的时间较为相近,结合萧剑昆等的口述,可认定在古楼乡何家村宗祠演出的昆班很有可能就是《外江梨园会馆碑记》所说的桂阳本土昆班——集秀班。并推测说,桂阳的集秀班可能是江苏苏州的集秀班以团队的形式进入桂阳。而周秦、罗艳主编的《湘昆:复兴与传承》中认为,"从时间上看,苏州集秀班的成立(1784)比广州《外江梨园会馆碑记》上记录的湖南集秀班赴广州演出(1780)时间要晚了四年,湖南集秀班的成立自然更早于1780年,因此,苏州集秀班与湖南集秀班

① 李沥青. 湘昆往事[M]. 长沙:湖南人民出版社,2014.

虽然同名，但二者之间应当不存在直接的关联"①。

关于桂阳昆曲从苏州传入这一观点，有人认为是因桂阳人士从苏州聘请艺人传授昆曲技艺而传入。据说是清代咸丰同治年间，一些游宦在外的桂阳人，由于喜欢昆曲而聘请苏州昆班艺人到桂阳来传授技艺。比如桂阳人陈士杰出任江苏按察使，他从苏州聘请昆曲艺人到他的家乡桂阳传艺，奠定了昆曲在桂阳传承的基础。也有人认为是昆曲艺人为避难而来桂阳并带来了昆曲艺术。明末清初，清兵南下，血洗扬州，殃及姑苏，苏州的昆曲艺人为避战乱，来到湖南的桂阳传艺，因此昆曲流入了桂阳。这些说法在一定程度上反映了桂阳昆曲与苏州昆曲之间的联系，但仍然没有回答昆曲是如何传入桂阳的实质性问题。

其二，桂阳昆曲从衡阳王府传来。这一观点的依据是乾隆刊本《衡州府志》中的记载"笙歌之声，不减京城"。据传，朱常瀛被封为桂王到衡州就藩期间建造有桂王府，府中"笙歌之声，不减京城"。这里的笙歌很可能就包括从京城带来的昆曲。明崇祯十六年（1643），张献忠攻陷衡州，桂王府毁于一旦，朱常瀛落荒而逃。府中的昆班艺人被迫流散民间，其中一些艺人逃难流落到桂阳，便将昆曲带到此地。这一观点，目前还没有得到有力、可靠的证据，仍需做进一步的探索。

其三，桂阳昆曲由弹腔班传来。这一观点的依据是刘守鹤《祁阳剧》中说到的一个掌故：乾隆年间，一个文戏武戏都擅长的苏州昆山人李四仔（又名李坤山），从广州当逃兵回家，路经湘南时到一个弹腔班（祁剧班）乞讨，被班主留下传授《出塞》《琴挑》等昆戏。这可能是昆曲流传到桂阳的一种路径，成为祁剧班兼演昆曲的佐证。

上列说法都有可信之处，在一定程度上能够说明昆曲通过某些途径在湖南播下了种子。虽然对昆曲传入桂阳的观点不一，但可以肯定的是昆山腔至迟在明代传入桂阳后，很好地融入了当地的社会文化生活，赢得了民众的广泛认可，成为湘昆发展的开端。

① 周秦，罗艳. 湘昆：复兴与传承——纪念嘉禾昆曲学员训练班六十周年［M］. 桂林：广西师范大学出版社，2017：9.

第二节　湘昆的历程

昆曲传入桂阳后，艺人吸收桂阳方言、音乐、风俗民情等地方元素，使昆曲具有乡土气息，并经历清代、民国和中华人民共和国不同时期的阶段性发展，逐步形成自身的特色和体系。

一、清代的湘昆

明末清初，湖南战乱不休，民生凋敝、社会混乱。直到康熙、乾隆时期，社会环境才趋于安定，社会经济逐渐恢复，农业和工商业日益繁荣，这给文学艺术的发展提供了优越的环境，客观上具备了使昆曲在桂阳生根的良好条件。如龙华所言：清代初期，昆曲在湖南各地盛行。湖南昆腔是与湖南的地理环境、风俗习惯、地方语言和民间文艺紧密结合起来，形成了富有湖南地方特色的戏曲声腔形式。只有昆腔的地方化，才能为湖南的广大观众所喜闻乐见，这是湘昆发展的一个极为重要的条件，也是昆曲繁荣昌盛的一个决定性因素。[①]

乾隆后期，受"四大徽班"进京、"花部"勃兴的影响，全国各地的地方戏曲逐渐发展，湖南各地方戏也不例外。乾隆三十一年（1766）郭毓游武陵时撰写的《乾隆大水行》中提到常德一带流行的昆曲活动。而乾隆四十五年（1780）广州《外江梨园会馆碑记》中湖南戏班去广州演出的记载则说明昆腔在湖南不仅非常流行，而且产生了较大影响。道光年间，杨懋建的《梦华琐簿》中记载有道光十八年（1838）在常德、长沙等地演唱昆曲的艺人和班社。可见，这一历史时期，昆曲在湖南广泛流行。

① 龙华. 湘昆的历史发展［J］. 湖南师院学报（哲学社会科学版），1983（03）：29.

清代末期昆曲在湘南得到很大发展,桂阳等地有专业的昆曲戏班。每逢喜庆节日及迎神、酬神、还愿等场域,均有昆班活动。例如,桂阳桥市天堂村在光绪元年(1875)新春佳节请昆班演戏五天;桂阳樟市太平村在光绪二十一年(1895)新春佳节请昆班表演数日。《桂阳直隶州志》载有清代州中文士邵玘《开垄行》的诗云:"吾闻盛衰本难料,厂边特建宝王庙,优伶跳舞沸笙歌,官长伛偻虔祭祷。"① 宝王庙(后称财神庙)位于桂阳高码头街西(1950年拆毁),内建有戏台。《桂阳县志》载:"农务既毕,秋乃赛神,各乡村皆醵金立会作平安,演大戏,或浃旬,约是几年一举,动费百金至数百金。"② 可见,湘南一带,官家富商宴请宾客无昆不尊,昆曲颇为盛行。我们在田野调查中收集到宣统二年(1910)桂阳胜昆文秀班活跃于乡间演出的记载,就是

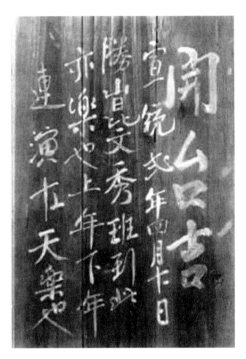

临武县香花公社甘溪坪大队的旧戏台上保留有宣统二年胜昆文秀班到此演出的记载(湖南昆剧团提供)

可靠的例证。这说明昆曲已在民众中产生了较为广泛的影响,标志着湘昆的兴盛。

二、民国时期的湘昆

民国时期,湘昆的发展延续着清代的繁盛景象。关于郴州地区湘昆剧团的调查资料表明,从光绪二十八年(1902)至民国十八年

① 转引自许艳文,杨万欢. 明清湘昆发展概貌考略[J]. 艺术百家,2004(04):54.
② 转引自许艳文,杨万欢. 明清湘昆发展概貌考略[J]. 艺术百家,2004(04):54.

（1929），桂阳昆曲就有福昆文秀班（光绪二十八年）、老昆文秀班（光绪三十一年）、合昆文秀班（光绪三十一年）、正昆文秀班（光绪三十二年）、九成昆班（不详）、胜昆文秀班（宣统二年）、盖昆文秀班（不详）、吉昆文秀班（民国元年）、新昆文秀班（民国三年）、昆美园（民国四年）、昆文明（民国十二年）、昆世园（民国十六年）、昆舞台（民国十八年）共十三个专业戏班。① 说明昆曲在桂阳有了较为深厚的群众基础，并在民间日常生活中产生了重要影响。

值得一提的是，民国九年（1920）彭守禄、彭敬斋等昆曲曲友在湖南桂阳成立了以传承昆曲为主要目的的"昇字科班"。昇字科班在传授昆曲技艺的同时，还要教习祁剧。当时的教师主要为昆曲艺人谢金玉、侯文保、李向阳、刘明亮、康若生等，以及祁剧艺人刘照玉、欧汉南、程文杰、李汉英等。其中，谢金玉因能戏多、声望高而成为昆文秀班的代表人物，被尊称为"大先生"。昇字科班学员皆以"昇"字命名。其姓名首字为姓，第二字为"昇"，第三字则根据行当取名，如小生为"文、武、平、安、福"，老生为"仁、义、礼、智、信、孝"，旦角为"红、兰、莲、翠、玉、香"，净角为"雄、豪、猛、勇、刚、威、才"，丑角为"国、泰、民、强"。②

昇字科班招收二十余人，如小生匡昇平、周昇武，老生袁昇义、程昇智、罗昇孝，旦角彭昇兰、李昇莲、邓昇翠，净角李昇豪、刘昇猛，丑角唐昇国、侯昇强等，他们的学习期限为三年，民国十三年（1924）出师，加入当地的昆班。如小生匡昇平曾加入昆世园、新昆世园、昆舞台，旦角彭昇兰、净角李昇豪也曾加入新昆世园和昆舞台，与老艺人们同台演出。

遗憾的是，昇字科班出科不久，正想大显身手之际，社会动乱，军阀混战，戏班生存环境恶劣，有的被政府封箱禁演，有的被迫解散，根

① 龙华.湘昆的历史发展［J］.湖南师院学报（哲学社会科学版），1983（03）：32.
② 周秦，罗艳.湘昆：复兴与传承——纪念嘉禾昆曲学员训练班六十周年［M］.桂林：广西师范大学出版社，2017：19-20.

本无法演出，昆班艺人四处流散，有的挂靠祁剧班，有的干脆转行、离开舞台。至此，湘南昆班的历史暂告一段落。

三、中华人民共和国时期的湘昆

中华人民共和国成立后，1950年，一部分桂阳昆曲艺人自发组织了祁剧班。但由于昆曲艺人组织的祁剧班行当不齐、行头敝旧，经营颇为惨淡。1951年，衡阳湘剧新华班、新春台班受邀到桂阳演出，很受欢迎。于是，在桂阳县政府的要求下，这两个湘剧班留在桂阳，与当地的祁剧班合并，组成了桂阳前进剧团。前进剧团主要演湘剧、祁剧，活动在郴州一带。

1953年，嘉禾县召开全县首届物资交流大会，政府从道县请来一个祁剧团演了七天的大戏，当地民众十分喜爱，纷纷要求成立祁剧戏班。1954年，嘉禾县派文教科主任李沥青等人来到桂阳前进剧团借人教戏。经过协商，桂阳前进剧团萧剑昆、匡昇平、彭昇兰、李昇豪等昆曲演员以祁剧演员的名义转移至嘉禾。经过一段时间的筹备，1954年7月20日，嘉禾县在县政府东门的义公祠成立了"嘉禾革新祁剧团"。剧团成立不久，许多散落在桂阳、嘉禾、新田一带的湘昆老艺人听说萧剑昆、匡昇平等在嘉禾革新祁剧团，便来投靠他们。但鉴于剧团的实际困难，匡昇平婉拒了前来投奔的老友。老友们也理解匡昇平和剧团的难处，大都告辞而去，只留下年事较高的桂阳昆曲荣字科班老前辈骆荣厚，以及双目失明、祁昆兼通的老琴师吴南楚两位先生。

为了吸引更多的关注、壮大剧团的力量，嘉禾革新祁剧团一直注重人才引进和培养。剧团从祁阳、道县、宁远等地请来了旦角演员杨美玉、老生演员刘鸣松、男旦演员刘国卿和旦角演员蒋淑芳等中年祁剧艺人，以及李元生和郭镜蓉等青年后备力量。

1954年12月，嘉禾革新祁剧团推选原副团长、祁剧演员段士雄担任团长，昆曲老艺人匡昇平任副团长。不久，段士雄因个人原因离开了

剧团，团长由匡昇平接任。1955 年 3 月，嘉禾县文教科派李楚池、罗继锻二人到剧团去收集整理祁剧音乐。不久，罗继锻调离剧团，李楚池仍然坚守于此，直到在剧团发现了湘昆。就这样，沉寂已久的桂阳昆曲在嘉禾县政府的关怀下开启了重生的历程。

1955 年 4 月，浙江省昆剧团在北京演出改编木《十五贯》轰动全国，在业界产生巨大反响。一天，嘉禾县文教科李沥青看到嘉禾革新祁剧团何民翠演出的祁剧高腔《思凡》很是惊讶，就问何民翠，怎么祁剧高腔也能唱这出戏？何民翠说，在嘉禾革新祁剧团，高腔、昆腔、弹腔各种声腔都能演唱这出戏。李沥青听说嘉禾革新祁剧团能唱昆腔戏，并了解到剧团有好几位昆曲老艺人，他兴致高涨，第二天便去剧团找老艺人召开座谈会，了解剧团内昆曲的情况。萧剑昆带头向他详细介绍了桂阳昆曲的历史状况，以及自身学习、演出和创办专业昆班的事宜，并呼吁剧团肩负起恢复湘南昆曲的重任。李沥青迅速向县委书记袁立柱和县长黄克良汇报，很快得到了肯定的答复，于是挖掘桂阳昆曲的工作由此拉开帷幕。

此前派到革新祁剧团的嘉禾县文教科干事李楚池是海军文工团转业的文艺工作者，他是音乐内行，挖掘湘昆的任务自然就落到了他的身上。"李楚池一面与剧团的昆曲老艺人拍曲记谱，一面与桂阳昆曲玩友会的谢宏基等人取得联系，搜罗桂阳当地的昆曲曲本和其他形式的昆曲遗产。"[1] 李沥青则很快整理出第一个传统剧目《西川图》中的《三闯》《负荆》两出折子戏，并交给剧团排演。剧团的老艺人们很是积极，白天发掘整理资料，晚上努力排演，很快就整理出《藏舟》《琴挑》《武松杀嫂》《歌舞采莲》等桂阳昆曲传统剧目。

1956 年 12 月，嘉禾革新祁剧团萧云峰、刘国卿被派到湖南大剧院去观摩梅兰芳的演出。经湖南省文化局工作人员介绍，刘国卿向梅兰芳汇报说嘉禾县革新祁剧团有昆曲，并现场展示了一段，得到了梅兰芳的

[1] 周秦，罗艳. 湘昆：复兴与传承——纪念嘉禾昆曲学员训练班六十周年［M］. 桂林：广西师范大学出版社，2017：19-20.

认可。在之后召开的湖南省戏曲座谈会上,萧云峰、刘国卿介绍了嘉禾县发掘桂阳昆曲的情况。梅兰芳在这次座谈会的发言中说道:"最近我还听说,在桂阳嘉禾发现了湘昆,拥有许多失传的老戏,很是宝贵,希望领导重视。可惜我演完了戏,就要离开长沙,否则,我很想看到他们的演出。"① 梅兰芳的发言坚定了湖南省发掘昆曲的信心,并在无意中将桂阳昆曲命名为"湘昆"。从此,"湘昆"这一称谓广为流传,获得文化界广泛认可,湘昆也迎来了政府和社会各界人士的关注。

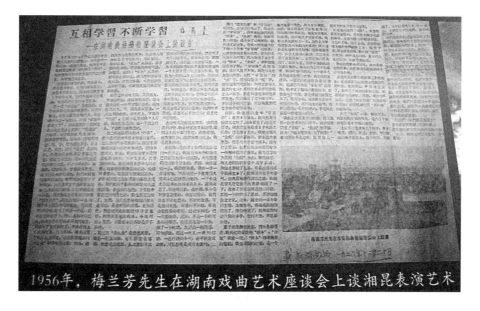

《新湖南报》刊载梅兰芳的发言稿《互相学习,不断学习》

在政府部门、社会人士的支持和帮助下,湘昆的挖掘整理和传承工作有条不紊地进行着。其中,1956年至1959年嘉禾革新祁剧团排演的湘昆剧目就有《十五贯》《天缘合》《钗钏记》《浣纱记》《义侠记》《铁冠图》六本大戏,以及《西川图》中的《三闯》《败悖》《负荆》,《玉簪记》中的《琴挑》《偷诗》和《烂柯山》中的《痴梦》《泼水》七个折子戏。1957年9月,湖南省文化局将嘉禾县革新剧团调去长沙

① 梅兰芳. 互相学习,不断学习[N]. 新湖南报,1956-12-20.

汇报演出第一批整理好的昆曲剧目,并与浙江省昆剧团进行交流。匡昇平主演的《武松杀嫂》获得浙昆周传瑛、王传淞等老艺人的高度赞赏,并获得大奖。

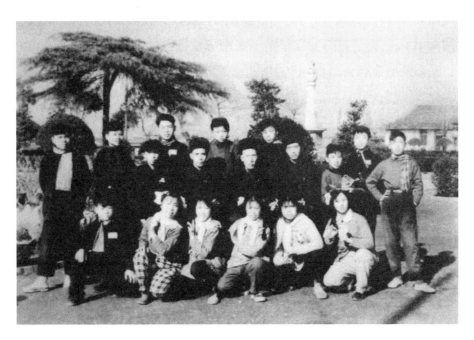

1957年,嘉禾昆曲训练班第一批学员与老师合影

尽管湘昆发掘整理工作进展较为顺利,但发掘者很快意识到湘昆行当不全,又面临着演艺人员老龄化的问题,希望尽快培养新一代湘昆接班人。经过请示,昆曲训练班开设工作很快得到湖南省文化局的支持,并批下3 000元人民币专款。嘉禾昆曲训练班于1957年9月在蓝山县、新田县等地开始招生,分两批招收到学员郭镜蓉、刘再生、李水成、唐湘音、雷子文、李元生、肖寿康等28人(实际入学23人),由萧剑昆、匡昇平、骆荣厚、彭昇兰、曹子斌、李昇豪、曹开仁、吴南楚、李兴儒等执教,李楚池任班主任。1957年11月16日,嘉禾昆曲学员训练班在义公祠正式举行开学典礼,标志着沉寂了近三十年的湘昆开始枯木逢春吐新芽。办学初期,训练班教师与学员克服重重困难,从严管教,苦练基本功,严肃教习演练。学员们陆续学习

了《三战吕布》《议剑献剑》《赐环拜月》《小宴》《大宴》《三闯》《负荆》《刺梁》《佳期》《拷红》《醉打山门》《昭君和番》等昆曲，《挡马》《生死牌》《黄鹤楼》《三岔口》《六郎斩子》《刀劈三关》《黄忠带箭》等祁剧，以及《三里湾》《油茶丰收》《辰州打擂》等改编移植的剧目。

1958年5月，学员们迎来了第一次公开演出，上演的剧目《藏舟》《议剑献剑》《三闯》《败悖》《负荆》等得到时任嘉禾县副县长的李沥青的高度赞誉。学员们的演出首战告捷，涌现出雷子文、唐湘音、郭镜蓉、文菊林等第一批有影响的新型昆曲接班人，成为继昇字科班之后湘昆历史的延续者。

1959年12月，嘉禾昆曲训练班迁往郴州。1960年2月成立郴州专区湘昆剧团，由郴州专区文工团刘殿选担任团长，下设戏剧队（负责排戏、练功和演出事宜）、生活队（负责衣、食、住、行等后勤保障工作）和乐队（负责创作与伴奏）三个部门。

通过田汉的联络，1961年11月，湘昆剧团一行十几人在刘殿选、李楚池和陈绮霞三位领导的带领下，赴北京前往北方昆剧院拜师学艺。11月26日，田汉安排湘昆在中国文联大楼演出了《出猎诉猎》《醉打山门》《挡马》等折子戏，赢得在场观众的好评；11月28日，田汉又联系北方昆剧院与湘昆一同举行了一场联欢演出，湘昆表演了《武松杀嫂》《小宴》《醉打山门》等；其后田汉为介绍人，在文化部艺术局局长李伦、戏剧家张庚等嘉宾的见证下，举行了隆重的拜师典礼，湘昆演员向北昆表演艺术家正式拜师。其中，郭镜蓉拜师白云生，唐湘音、宋信忠拜师侯永奎，雷子文拜师侯玉山，文菊林、孙金云、江永梅拜师马祥麟等。白云生和马祥麟一起向郭镜蓉、孙金云传授了《断桥》，侯永奎向唐湘音传授了《夜奔》，并向他讲授《单刀会》的表演艺术，侯玉山向雷子文传授了《嫁妹》等。

1961年，湘昆演员赴北方昆剧院拜师学艺合影

为了准备1962年8月在长沙红色剧院举办的汇演，湘昆剧团于1962年6月聘请京剧名家周斌秋、祁剧名家筱玉梅、湘剧名家谭贵昌等来指导排演。经过近两个月的努力，8月的汇演取得圆满成功。同年12月，李沥青、余懋盛作为受邀代表前往苏州观摩学习"江苏、浙江、上海两省一市昆剧观摩演出"，两位代表见识了湘昆与浙昆、上昆、苏昆等的不同特点。二人随即向苏州市文化局领导提议，希望今后能多些机会让湘昆演员来苏州观摩并演出，提议很快得到支持。时任苏州文化局副局长的顾笃璜做出具体安排，以江苏省苏昆剧团的名义邀请湘昆演员赴苏参加两省一市昆剧汇演观摩和展演。当月20日，刘殿选和李楚池带领唐湘音、雷子文、彭云发、郭镜蓉、孙金云、李忠良、卢太善、宋信忠、陈玉金、陈雅丽、肖寿康、李元生、刘景荣等赶赴苏州观摩展演。其间观摩了《写本斩杨》《寻梦》《男监》《乐驿莲花》《花婆》《请医》《赠马》《水漫》《墙头马上》等剧目，并表演了《醉打山门》

《出猎诉猎》《武松杀嫂》《议剑献剑》《拜月》《大宴》《小宴》等折子戏。

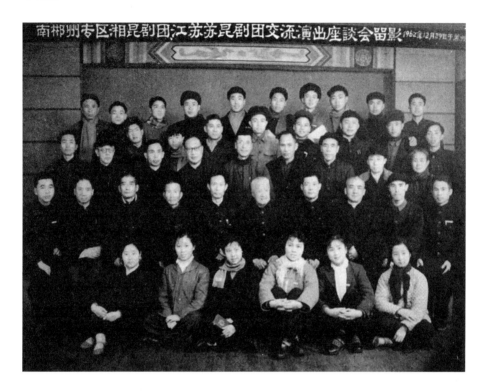

1962年郴州专区湘昆剧团与江苏苏昆剧团交流演出座谈会合影

1963—1966年8月，湘昆剧团主要活跃在湖南、湖北、江西、广西、广东等地的大中城市，每年演出约300场次。

1964年9月，经湖南省人民委员会文教办公室正式批准，郴州专区湘昆剧团升格为湖南省昆剧团。1966年7月，郴州地委宣传部决定剧团停止演出。

1967年，随着"破四旧"运动的深入，部分剧团人员烧毁了古装戏的剧本、道具等。

1969年，郴州地区下文撤销湖南省昆剧团，并抽调人员组建郴州地区毛泽东思想宣传队。当时，参加这个宣传队的湘昆演员有雷子文、唐湘音、彭云发等。

1972年8月,在毛泽东"地方戏移植革命样板戏好"的指示下,湘昆剧团才恢复了建制,开始排演《红色娘子军》《枫树湾》《烽火征途》等现代戏。

"文化大革命"期间,湖南省湘昆剧团几乎处于停滞状态。1977年,被禁演11年的传统戏逐渐开禁,湘昆得以逐渐复苏和发展。

改革开放40年来,湖南省昆剧团旧貌换新颜,改编排演的《钗钏记》《彩楼记》《荆钗记》《牡丹亭》《白兔记》等传统剧目,《武松杀嫂》《醉打山门》《昭君出塞》《送京娘》《见娘》《挡马》等折子戏,《腾龙江上》《莲塘曲》《烽火征途》等现代戏,以及《雾失楼台》《苏仙传

湖南省昆剧团(摄于2016年9月27日)

奇》《湘水郎中》《比目鱼》等新编昆曲剧目成为湘昆表演精品。2010年以来,湖南省昆剧团连续举办了"小桃红·满庭芳"美丽郴州赏昆曲活动、昆曲艺术进校园活动、昆曲周周演活动、"相约郴州"——中国经典昆曲展演活动、"相约郴州"——海峡两岸昆曲交流展演活动、"湘约郴州"全国优秀青年演员展演活动、"相约郴州"——纪念汤显祖逝世400周年暨发掘湘昆60周年经典剧目展演活动、中国郴州·安陵曲会暨湘昆与湖湘文化研讨会,并组团赴英国、爱沙尼亚、拉脱维亚、菲律宾、新加坡、土库曼斯坦、日本等国进行对外昆曲交流演出,推进了全国各昆剧团、戏曲团和戏迷之间的交流,提升了湘昆的艺术影响力、文化传播力和传承创新力。2015年,新创昆曲剧目《湘妃梦》在湘昆艺术创新方面做了一些大胆探索和尝试,参加第六届中国昆剧艺

术节并获奖；2016 年 8 月，湖南省昆剧团排演的新编昆剧《罗密欧与朱丽叶》成功献演英国爱丁堡艺穗节，得到英国观众的好评。

改革开放 40 多年来，在湘昆舞台上，涌现出中国戏曲"梅花奖"获得者张富光、傅艺萍、雷玲，白玉兰戏剧表演艺术奖提名奖获得者、湖南省第一个戏曲表演研究生罗艳等。现在，剧团有王福文、唐珲、刘瑶轩、曹文强、史飞飞、刘婕、胡艳婷、王艳红、张璐妍等新生代演员，在湘昆舞台以坚毅的担当肩负起传承传播昆曲的使命。

第二章 湘昆传承人及其口述

钱穆曾说:"只有人,始是历史之主,始可穿过历史之流变,而有其不朽之存在。"① 人是文化的创造者,也是文化的承继者。"代代相传是文化乃至文明传承的最重要的渠道,传承人是民间文化一代代薪火相传的关键,天才杰出的民间文化传承人往往还把一个民族和时代的文化推向历史的高峰"②,因为"他们以超人的才智、灵性,贮存着、掌握着、承载着非物质文化遗产相关类别的文化传统和精湛的技艺,他们既是非物质文化遗产的活的宝库,又是非物质文化遗产代代相传的'接力赛'中处在当代起跑点上的'执棒者'和代表人物"③。

第一节 湘昆传艺老艺人

20世纪二三十年代,因受战乱等因素的影响,民国时期颇有影响的湘昆被迫停演。湘昆班社纷纷解散,湘昆艺人有的改行、另谋生路,有的挂靠祁剧剧团登台演出。繁盛一时的湘昆处于濒临消亡的境地。1954年,桂阳前进剧团的昆曲老艺人萧剑昆、匡昇平、彭昇兰、李昇

① 钱穆. 中国史学名著 [M]. 北京:生活·读书·新知三联书店,2001:101.
② 冯骥才. 冯骥才行动卷 [M]. 青岛:青岛出版社,2016:459.
③ 刘锡诚. 传承与传承人论 [J]. 河南教育学院学报(哲学社会科学版),2006(05):30.

豪等以祁剧演员的身份前往嘉禾组建嘉禾革新祁剧团。1955年，嘉禾县开始挖掘湘昆，由桂阳前进剧团来的昆曲老艺人自然成了湘昆传艺人。

一、湘昆戏兜子：萧剑昆

萧剑昆（1885—1961），原名萧灶保，桂阳县四里乡人。他出身于昆曲世家，自幼学习昆曲。先入桂阳文字科班学正旦，后拜桂阳昆班鼓师胡昌福学习打鼓。他不仅习得鼓师胡昌福的真传，而且精通生、旦、净、丑各个行当。他曾组建过吉昆文秀班、昆世园和昆舞台等专业昆班，致力于昆曲技艺传授，是清末民初桂阳昆曲名副其实的"戏兜子"。

1954年，萧剑昆受邀到嘉禾组建革新祁剧团。1955年，嘉禾县发掘湘昆时，因萧剑昆在昆曲方面有深厚修养和精湛技艺，加上他对桂阳昆曲的班社、科班、演员等如数家珍，自然成为发掘的重点对象，许多湘昆史料有赖于他的叙述才得以抢救和流传。发掘湘昆时，萧剑昆等老艺人白天和李楚池等发掘者专注于整理剧本、曲谱，晚上则忙于登台表演、击鼓等。尽管劳累，但他任劳任怨，为湘昆的抢救整理感到由衷高兴。

1957年11月，嘉禾昆曲训练班开班后，萧剑昆担任表演和乐队主教老师。萧剑昆教授的剧目很多，大部分湘昆传统剧目的戏腔和动作基本都是因他教授而得以传承下来的。从1956年发掘湘昆到1960年的四五年时间里，他就与其他湘昆老艺人传授了《钗钏记》《连环记》《浣纱记》《义侠记》等本戏和《周会》《杀嫂》《三战吕布》《小宴》《大宴》《赵武观图》等折子戏。

萧剑昆不仅精通湘昆戏腔、动作，擅长刻画戏中人物内在心理，而且还擅长鼓板。他的鼓板不拘一格，文戏鼓板轻柔细致，武戏鼓板刚柔相济。由于他是演员出身，对舞台上的唱腔、身段都有切身体会，故而其鼓板会根据演员的唱、念、做、打来变换轻重徐急，实现鼓板与表演

的圆融结合，业界称他的鼓点为"会说话的鼓点"，打得丝丝入扣。他还将部分祁剧鼓点化用到昆曲之中，既展现出昆曲细腻的特色，又有机融入了祁剧粗犷的地方风格。

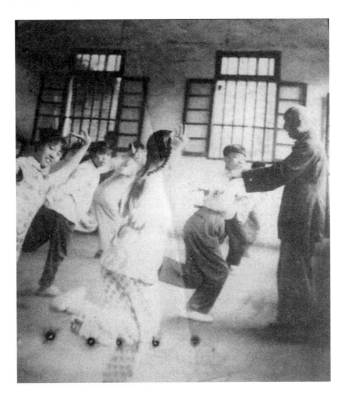

萧剑昆（右）指导学员学戏

1962年，当湘昆部分演员赴北昆拜师学艺之际，在匡昇平的带领下，余懋盛组织了一个湘昆发掘小组到桂阳采访。当他们提着录音机等设备赶到四里乡萧剑昆家中时，得知萧剑昆已于1961年年初去世。萧剑昆的儿子说，老人家临终前还牵挂着湘昆剧团。萧剑昆老艺人的离世是湘昆事业的一大损失，他的许多声腔、动作等技艺没有得到及时有效的搜集整理，就这样尘封在历史之中了，着实令人惋惜。

二、湘昆名旦：彭昇兰

彭昇兰（1906—1964），桂阳县莲塘乡人。14岁时进入彭守禄、彭

敬斋等创办的昇字科班学艺，专攻旦角。坐科时，师从昆文秀班代表人物谢金玉；出科时，跟随昆文秀班名旦演员张宏开学艺。彭昇兰嗓音圆润、唱腔婉转、技艺精湛，曾加入昆世园、昆舞台等，是颇有艺名的昇字辈旦角演员。

彭昇兰也是湘昆传艺的老艺人，他有一定的文化水平，所用剧本一般为自己手抄，用工尺谱记谱，并点了板眼；他也是嘉禾昆曲学员训练班的专业教师，教授旦角。后来又随训练班搬迁到郴州专区湘昆剧团负责教授旦角戏。所教的剧目有《钗钏记》《浣纱记》《连环记》《义侠记》《渔家乐》等本戏和《佳期》《舟会》《偷诗》《琴挑》《痴梦》等折子戏。

郴州专区湘昆剧团成立初期，彭昇兰除了教戏，还与匡昇平、陈绮霞等合作为昆曲排演了《白兔记》全本。1964年，彭昇兰因身体原因回到家乡莲塘，不久就离世了。

三、湘昆名生：匡昇平

匡昇平（1908—1996），桂阳县余田乡人。9岁入彭守禄、彭敬斋等创办的昇字科班师从湘昆名师谢金玉、侯文保习小生。曾在新昆世园、昆世园和昆舞台等专业昆班搭班演出，1919年昆班解散后到祁剧班演出。

1954年，匡昇平与桂阳前进剧团部分昆曲艺人到嘉禾组建革新祁剧团。他是剧团的主要演员，稳坐头牌小生之位，曾担任副团长、团长职务。

1957年，嘉禾昆曲学员训练班开班，匡昇平教授学员武功和文武小生戏；匡昇平所传剧目主要有《藏舟》《武松杀嫂》《三战吕布》《大宴》《小宴》等传统戏，其中以《武松杀嫂》最具影响。

1957年，匡昇平以《武松杀嫂》在长沙与浙昆交流演出，获得高度赞誉。有人说浙昆的《十五贯》"一出戏救活了一个剧种"，而匡昇平主演的《武松杀嫂》则救活了湘昆。长沙交流演出结束后，匡昇平、

刘国卿等又在郴州专区演出了《杀嫂》。湘昆编剧余懋盛对那场演出记忆犹新，特别是刘国卿那齐肩高的三砍三跳、匡昇平那气宇轩昂的英雄气概让他印象深刻。时至今日，《杀嫂》仍是湘昆最具特色的保留剧目。

来到湘昆剧团后，匡昇平还为湘昆演员传授了《岳飞传》《义侠记》中的传统折子戏等，直到1996年终老离世。

四、湘昆其他传戏老艺人

湘昆传承不仅仅是剧目、表演技艺的传授，还涉及曲目、乐器演奏技艺等的传授。湘昆发掘对象除了萧剑昆、匡昇平、彭昇兰等老师外，还有李昇豪、萧云峰等昆曲师傅。

李昇豪（1902—1996），常宁县罗家桥乡人，是彭守禄、彭敬斋等创办的昇字科班中的净角。他擅演《歌舞采莲》（饰演夫差）、《八义记》（饰演屠岸贾）、《嫁妹》（饰演钟馗）等，曾向嘉禾昆曲学员训练班学员传授《歌舞采莲》等。

萧云峰（1913—1983），桂阳县四里乡人，小生演员。他擅长《西厢记》（饰演张生）、《渔家乐》（饰演刘蒜）、《紫琼瑶》（饰演琼瑶）、《见娘》（饰演王十鹏）等。

第二节　湘昆发掘者

历史给了文化厚重感、时代感，文化又以反哺的形式推动历史向前发展。随着时代的变化、科技的进步，历史在前进的同时有意无意地遮蔽着一些事项。可这些被遮蔽的事项一旦遇到有心人，必将焕发出新的光芒。

湘昆就是这个被遮蔽的对象，在濒危之际，湘昆恰好遇到了李沥

青、李楚池这样的有心人，才有了新的生命和活力。正如范正明先生在《楚辞兰韵：李楚池昆曲五十年》一书的序言中所说："建国初期，湘昆在总体上已经消亡，只有少数艺人为了生存，不得不到嘉禾县祁剧团搭班演出。时为县文教科科长不久又任文教副县长的沥青

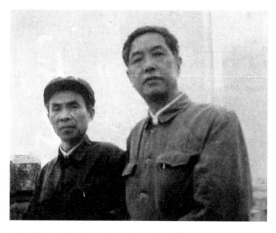

"湘昆二李"李沥青（左）与李楚池（右）合影
（湖南省昆剧团供图）

先生，偶然从老艺人何民翠那里得知他们还会昆曲，他的学识使他认识到昆曲艺术美的价值，他的睿智使他敏感到在新中国，湘昆艺术必将重新崛起。他慧眼识英才，将小学音乐教员楚池先生，调到祁剧团，向萧剑昆、匡昇平、彭昇兰、李昇豪、萧云峰、何民翠等昆曲老艺人发掘湘昆艺术，这是一个开创性的起点。""李楚池先生和另一位李沥青先生，被昆曲界誉为'湘昆二李'。这不仅是他们先后担任过湘昆的领导，更重要的是他们使行将消亡、几成绝响的湘昆艺术起死回生了！"[①]

一、抢救湘昆的功臣：李沥青

时间：2017年11月27日。

地点：郴州国际大酒店三楼会议室。

参与人员：杨和平、吴春福、吴远华。

访谈者：李老师，您是怎样与昆曲结缘的呢？

李沥青：1945年，我考入中山大学中文系，跟随詹安泰、王季思、

① 张富光．楚辞兰韵：李楚池昆曲五十年［M］．北京：文化艺术出版社，2008：序.

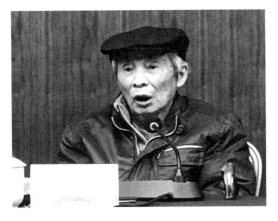

李沥青（摄于 2017 年 11 月 27 日）

钟敬文等老师学习民间文学，专做词、曲研究。1949 年毕业后分配到嘉禾县文教科工作。1955 年，我任嘉禾县副县长兼文教科科长。有一次，去到革新祁剧团观看演出，发现剧团老艺人何民翠将祁剧剧目《思凡》原有的武陵戏高腔，改为祁剧高腔演出。我也有过戏曲功底，顿时心生疑惑，随即就向何民翠讨教，得知剧团有人还能唱昆曲，但苦于招不到徒弟。我当时非常兴奋，下定决心一定要抢救昆曲。第二天一早就到剧团向老艺人了解昆曲的相关情况。得知剧团仍有部分老艺人能唱昆曲折子戏、大戏和整本戏后，我立即向县委政府主要领导写出书面报告，请求组织人员挖掘抢救昆曲。

访谈者：那在之后的工作中，您肯定在一直为抢救挖掘昆曲而努力，可以详细给我们讲一讲吗？

李沥青：我当时提交的报告得到了县领导的重视。1956 年，我找到部队转业回乡又懂音乐的李楚池先生，邀请他参加到县里组织的湘昆发掘抢救工作队伍中来。我们一拍即合，一场拯救昆曲的运动就这样悄然拉开了帷幕。在"革新剧团"萧剑昆、匡昇平等昆曲老艺人的协助下，我们不到半年就整理出传统剧目《三闯》《负荆》并首演获得成功。随后的两年，又整理演出了《武松杀嫂》《歌舞采莲》《藏舟》《刺梁》《琴挑》等剧目，均得到了各级文化部门的认可，湘昆开始在社会上逐渐有所影响，甚至惊动了省里的领导。

1956 年 12 月，梅兰芳在湖南省戏曲座谈会上说，"最近，听到在桂阳、嘉禾发现了湘昆，拥有许多老戏，这很难得、很宝贵，希望得到领导的重视"。"湘昆"之名的由来就是与梅兰芳这次讲话有关。在他

的呼吁下，1957年10月，由省文化厅出资3 000元，成立了嘉禾昆曲训练班，开始招收第一批学员。学员年龄在12~15岁之间，由革新祁剧团老艺人传教，为拯救湘昆奠定了基础。1959年，嘉禾昆曲训练班搬到郴州，1960年成立了郴州专区湘昆剧团。1964年，郴州专区湘昆剧团改名为湖南省湘昆剧团。我是自1959年随嘉禾昆曲训练班迁到郴州的，一直致力于湘昆的抢救和传承。其中，我参与整理、抢救的昆曲剧本就有100多部，但由于当年的老艺人年事已高、记忆模糊等，致使多数都不能完整地记录。1985年我退休后依然在家整理湘昆剧本、音乐，并从事理论研究。功夫不负有心人，我的著作《湘昆往事》已于2014年由湖南人民出版社出版，里面有许多关于湘昆与我的一些故事细节，你们可以去查阅。

二、挖掘湘昆的"中坚"：李楚池

李楚池（1924—2005）先生已去世，我们采访了他的儿子李幼昆先生（湘昆剧团业务副团长）。

时间：2017年11月27日。

地点：郴州国际大酒店三楼会议室。

参与人员：杨和平、吴春福、吴远华。

访谈者：李老师您好，请您给我们说说您父亲与湘昆的事情。

李幼昆：我父亲的很多事情我都掌握得不详细，很多都是他生前跟我们说的，但是没有得到详细的记录，我就把知道的一些情况告诉你们。

我父亲1924年出生在湖南省嘉禾县田心乡玉洞村，十分喜欢音乐，从小就跟村里"打八音"的坐唱班子艺人学习二胡、唢呐、风琴和横笛等乐器。中学时期，他在音乐老师的指导下学会了简谱和基本的乐理常识。一个偶然的机会，临武、蓝山、嘉禾三县联立乡村师范学校总务主任谢文熙来玉洞做客，认为我父亲很有音乐特长和天赋，遂向校长力

李幼昆（摄于2017年11月27日）

荐他去当音乐教师。他初中毕业就破格登上了中学音乐讲坛。遗憾的是，不到一年时间，因领导班子换届，他和谢文熙都离开了联立乡村师范。后来，谢文熙又把我父亲介绍到部队去。1950年他参军到中南海军文工团（后南海舰队文工团），成了一名文艺兵。

访谈者：这样说，您父亲和音乐还真是有着特殊的缘分，那之后他又是怎么走上了戏曲这条路的呢？

李幼昆：1953年，他从部队转业回到嘉禾，被分配到省重点学校珠泉完小担任音乐课程教学工作。一到校就参与了正在排演的花灯剧《梁山伯与祝英台》，这是他与戏曲结缘的开端。1955年，他接受县文教科李沥青的邀请和安排，加入抢救昆曲的工作队伍，到嘉禾县革新祁剧团去抢救湘昆。1956年开始从事昆剧音乐编创工作。1960年成立郴州专区湘昆剧团后，他在剧团任行政秘书兼乐队队长。此后，他一直收集、记录、整理湘昆音乐，一边作曲，一边开展理论研究，又一边教授给弟子，他逐渐感受到了湘昆的魅力，从此决定献身湘昆事业，成为发掘整理湘昆的艺术专干，一直干到退休。五十多年来，他矢志不渝，一词一曲地记录着老艺人的口述并加以整理，相继发掘演出了《藏舟》《琴挑》《钗钏记》《歌舞采莲》《武松杀嫂》《痴梦》《泼水》《梳妆掷戟》等湘昆传统剧目；还从事昆曲音乐编创，他为剧团上演的《莲塘曲》《腾龙江上》《烽火征途》《雾失楼台》等近百出大小剧目编曲；他以扎实的文学基础改编整理了《义侠记》《荆钗记》《八义记》等传统昆曲剧目；撰写有《湘昆简史》《湘昆角色行当体制》《浅谈昆腔与

高腔的渊源关系》等理论文章；培养出张富光、雷子文、肖寿康等湘昆名家；他还开创性地编著了七万余字的《湘昆志》，并为《中国戏曲志·湖南卷》《中国戏曲音乐集成·湖南卷》《湖南地方剧种》《湖南戏剧音乐集成》的编撰做出了重大贡献。直到他年近八旬，缠绵病榻之际，还在为《荆钗记》参加全国第七届戏剧节而呕心沥血。

访谈者：正是因为有李老这样献身湘昆事业的人，才让湘昆这一艺术珍宝传承至今。

第三节 湘昆承继者的口述

文化的承续是这一代继承了上一代，并且对文化有所改进和创新，形成新的文化样式，然后再传续给下一代。在李沥青、李楚池等发掘者的努力下，昆曲得到了大家的重视，开始创立昆曲训练班，招收系统学习昆曲的学生。而雷子文、唐湘音、余懋盛、郭镜蓉等人在他人的影响下，走上了昆曲学习之路，并将之作为一生的坚守。他们不仅在舞台上给观众塑造了一个又一个经典人物形象，更是在一次一次舞台实践中不断地完善，不停地改进，将昆曲的魅力展现在大家面前，使得湘昆这一湖南的璀璨文化得以承续。有人说，登台演戏如同烟花绽放，绚烂而又短暂。对于雷子文、唐湘音这些人来说，更重要的是如何让湘昆在每一次的演出中焕发新的魅力。他们不仅活跃在舞台上，还积极地培养湘昆人才，学生遍布各个剧团，他们为湘昆的发展贡献着自己的力量。

一、国家级传承人：雷子文

时间：2016年12月28日　上午9：30分。
地点：郴州市自来水公司宿舍5栋101室雷子文家中。
参与人员：杨和平、黎大志、吴春福、吴远华。

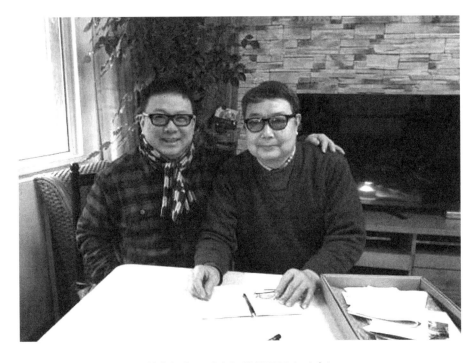

笔者杨和平（左）访谈雷子文（右）

访谈者：雷老师您好，您是怎样踏上昆曲学习这条道路的呢？

雷子文：1943年7月我出生于嘉禾县定里村。1957年下半年就读于嘉禾县二中，约10月至11月份的时候，正好嘉禾昆曲训练班和嘉禾县文化科受湖南省文化局委托开始招收昆曲学员。其实促成这次招生还有一段故事。1956年在湖南省戏曲观摩会演中，梅兰芳看了嘉禾县剧团演出的《武松杀嫂》《相约》《讨钗》等折子戏后，颇为兴奋，说"想不到湖南还有昆曲"，建议湖南省文化局尽快抢救昆曲。湖南省文化局拨出了3 000元钱，委托嘉禾县文化科举办昆曲训练班。在我看来，是梅兰芳的一句话救活了湖南昆曲。梅兰芳不仅赋予了湖南昆曲以名称，而且为抢救湘昆做出了自己的贡献。我看到昆曲训练班的招生简章后，就找李亚夫等同学凑到3角钱去交报名费，参加了招生考试。对于当年的考试情景，我至今仍然历历在目。当年的昆曲训练班招收20人，学制为20个月。当时的考官是嘉禾县文化馆的老师，主考官是李

昌顺（后来改名为李意），是位复员军人。我去考试的时候，考官说你喊一声，我很随意地高喊"哎呀"，结果就考上了。

访谈者：可以和我们讲一讲在昆曲训练班时的经历吗？

雷子文：1957年12月15日，我正式入学。昆曲训练班当时由两位老师负责，一位是萧剑昆，教授小生、花脸及打鼓；另一位是彭昇兰，教授青衣。入学半年，两位老师带我们到嘉禾县"义公祠"练功，学了《西厢记》《佳期》《拷红》《三战吕布》《藏舟》《刺梁》《议剑献剑》等剧目。这些剧目都在1958年5月1日进行了汇报演出。昆曲训练班的两位老师除了带队练功，还要负责日常的管理。我们20位同学相互协助，练功都很刻苦。我记得有的同学练到上厕所都蹲不下去，彭云发同学就是同学们抬着下腰的，唐湘音同学在翻跟斗时还把脚扭伤了。

说起嘉禾昆曲训练班，有一位关键人物：时任嘉禾县副县长，同时还兼任文化科长的李沥青。这个人在中华人民共和国成立前毕业于中山大学。当时他就主张要办昆曲训练班，并先后整理了许多湖南昆曲折子戏，如《三闯》《负荆》等，也创作了许多湖南昆曲牌子曲，为湖南昆曲的发展是做出了很大贡献的。我进入昆曲训练班李沥青是出了力的，因为当时的在校生是不能参加考试，也不能被录取的。唐湘音、李水成和胡玖清就是第二个学期才来的。后来，李沥青还担任过郴州市文联主席。

访谈者：当时有什么演出经历吗？

雷子文：当时，为了扩大昆曲的知名度，1958年5月1日昆曲汇报演出之前，训练班制作了宣传广告牌，由两位同学抬着，后面跟着锣鼓队，满街宣传，当时大家把这称作"娃娃班演戏"。正式上演是在嘉禾县大礼堂，当时的舞台布景十分简陋。服装都是从祁剧团借来的，舞台正中央就只有一盏大灯。为了使演出获得良好的效果，我们还从祁剧团请来了曹子斌、匡昇平、李昇儒、李楚池等演员和乐师。曹子斌老师当时给了我三块光元（银圆）去买了一双练功鞋，还教我《薛刚反唐》

《黄鹤楼》《常柏坡》等祁剧剧目；李楚池老师是从中南海军文工团复员来的，来了以后就开始教我们练声，教我们视唱、乐理等，他还整理传统的昆曲剧目，从事谱曲工作。哎呀，当时的学习很苦，通常都是白天学习，晚上演出，演完后还要去炼钢。

1961年11月，我们受邀去了北京中国文联大楼演出《醉打山门》，当时请了些人来观看。田汉请湘昆演员吃饭，并举行了仪式，介绍北方昆剧院的白云生、侯永奎、侯玉山等给拜师，李少春、袁世海、杜靖方等出席了拜师仪式。

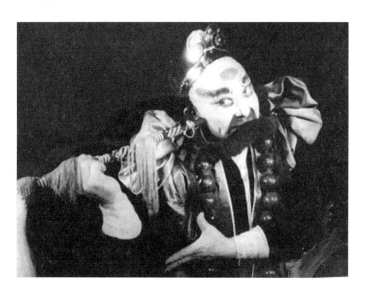

《醉打山门》剧照（1986年）

1962年起，我演出了《白兔记》《荆钗记》《连环记》《渔家乐》《牡丹亭》《杀狗记》《浣纱记》《还我河山》等传统剧目和《师生之间》《首战平型关》《女飞行员》《莲塘曲》《杜鹃山》《海上渔歌》《红色娘子军》等昆剧现代戏。"文革"后期还演出了《包公牵驴》《海瑞罢官》《雾失楼台》等剧目。

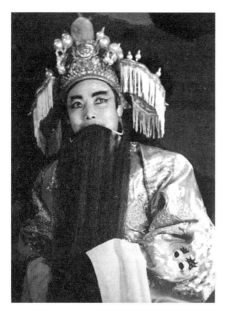 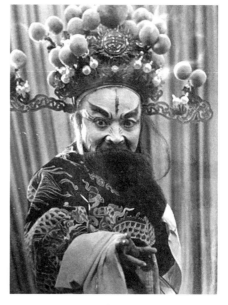

《白兔记》剧照（1962年）（雷子文供稿）　《荆钗记》剧照（1964年）（雷子文供稿）

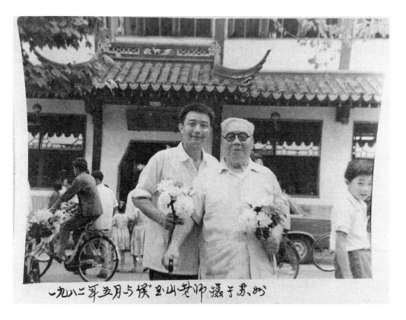

1982年雷子文与侯玉山（右）在苏州合影（雷子文供稿）

1984年，我担任湖南昆剧团副团长，1995年担任团长兼书记，1986年被评为湖南省优秀中青年演员，1995年成为文化部振兴昆剧指

导委员会委员，2000年获首届中国昆剧艺术节荣誉表演奖，1998年退休，现为国家级非物质文化遗产项目昆曲代表性传承人。

雷子文国家级传承人证书

访谈者：我们都知道，雷老师在之后的工作生涯中培育了一批又一批湘昆演员，不仅是湘昆的继承者，更是湘昆的传授者。

雷子文：从湖南省湘昆剧团1978年开始招收昆曲学员以来，我先后培养了四批昆曲演员，其中夏国军、郑建华、刘瑶轩等都是现今湖南昆剧团的著名演员，而殷立人也成为苏州昆剧院的著名演员。

现在昆曲的影响有了一定的扩大，演出市场也有所拓展，剧团已经到日本、菲律宾、新加坡、英国等地演出了。近些年来，剧团在传承方面也是下了很大力气的，经常与其他昆剧团交流，也请老师来传授技艺。地方政府扶持的经费也是比较多的，比如业务经费由省政府文化部门承担，人头经费由市里负责，应该说经费还是比较充裕的，这在一定程度上为促进昆曲的发展做出了贡献。但是，虽然有一流的设备设施和场地，湘昆与其他地方的昆曲发展比较而言，还是有一定差距的。当初传授技艺的老师大多年迈体衰，学生学习的时间短，演出的任务重，学到的东西不扎实。所以，现在要想办法培养年轻一代的学员，否则老一

辈走了，昆曲传承会断档。

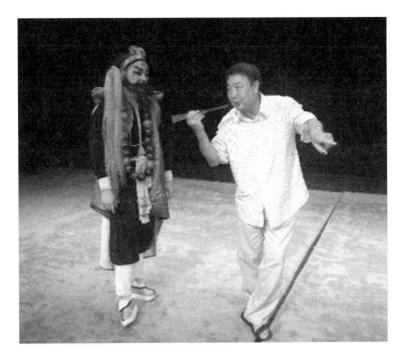

2011年雷子文（右）为刘瑶轩（左）做表演示范（《虎囊弹·醉打山门》）

二、一生坚守湘昆：唐湘音

时间：2016年10月2—3日。

地点：湘昆剧团家属区1-103唐湘音家中。

参与人员：杨和平、吴春福、吴远华。

访谈者：唐老师您好，您是怎样对戏曲产生兴趣的呢？

唐湘音：1942年6月我出生于嘉禾县城关镇，原名叫唐先英，1957年才更名为唐湘音。我从小就深受民间戏曲的熏陶，爷爷唐松伯、父亲唐承忠都是当地有名的祁剧演员。年幼时期我就经常看到村里演祁剧，并且经常有祁剧演员住在我家里。我就从祁剧演员那学了《花子骂相》等剧目，不仅学会了演，还能唱，从那时起我就迷上了演戏。

笔者杨和平（左）访谈唐湘音（右）

访谈者：看来父亲和爷爷对您之后选择戏曲道路的影响非常大，之后的学习生涯可以给我们详细讲讲吗？还有没有对您影响很大的人呢？

唐湘音：1948年我到嘉禾县城关第一堡小学读书，一边念书，一边学戏，还经常参加演出活动。1955年上嘉禾一中，得到古华老师的指点，为后来考入嘉禾昆曲训练班打下了基础。1957年，我看到嘉禾昆曲训练班招生信息后参加了考试，最终排名不理想，加上父亲不同意，当年就未能考上。后来几经努力，终于在1958年才得以如愿。当时训练班是李楚池老师负责，李老师对我很好，亲手教授，还和我同睡一张床。此外，还有一位老师萧剑昆，教过《渔家乐》《连环记》《八义记》《武松杀嫂》等。1959年12月，嘉禾昆曲训练班搬到郴州，于1960年2月27号正式成立"郴州专区湘昆剧团"。成员包括原嘉禾昆曲训练班的人，和从桂阳湘剧团以及郴州市文工团调来的部分人。李楚

池老师在剧团先后担任团部秘书、乐手和团长，湘昆的音乐基本上是李楚池老师整理出来的，是他把音乐从老艺人口中一曲曲记录下来的。从1956年到1993年，李老师排演了80多台大戏、230多部折子戏，其中大部分音乐和剧本都是他记录、整理的。李沥青、余懋盛等人也帮助整理过剧本。除了整理剧本、记录音乐以外，李楚池老师也整理了湘昆的历史，他撰写有《湘昆志》。记得"文革"时期，李楚池老师一边挨批斗，一边写。此外，他还培养了肖寿康、李元生、刘景荣等作曲学生。

访谈者：李楚池老师确实为湘昆的发展付出了很大的心血！当时唐老师您在剧团是什么职位呢？

唐湘音：1960年剧团搬到了郴州，我除担任演员外，还是分管业务的队长，负责排、演、练，而剧团的生活则由肖寿康负责。

访谈者：在郴州专区湘昆剧团时有什么让您印象深刻的演出经历吗？

唐湘音：有的。1961年10月，因田汉的弟弟田洪——当时是湖南剧院的经理，在"反右"斗争中挨批斗，田洪的爱人陈义霞就把他接到剧团来。同年冬月，田汉妈妈60大寿，陈义霞老师就与时任团长的刘殿选一同前去拜寿，并向田汉汇报了湘昆的情况，田汉深感欣慰，说要请湘昆剧团去演出。刘殿选团长就打电话回郴州，叫了16个人去演出。1961年11月27号，我们一行16人的第一场演出就安排在北京昆剧院的排练场，演出了《醉打山门》《挡马》《武松杀嫂》等五部戏，田汉看后很高兴。接着就安排我们到中国文联大楼去演《出猎诉猎》等剧目，演完后，田汉讲："我多年没有为湖南戏剧说话了，今天我要讲'山沟里飞出了金凤凰'，尽管还不是太成熟。"我们演了这两场戏之后，11月28号田汉就介绍我们拜师，拜见北方昆剧院的侯玉山、马祥麟、白云生、侯永奎等，拜师仪式在西单北大街曲园举行。戏剧界大师张庚、阿甲、李少春、袁世海等参加了仪式。我清楚地记得，那一次田汉叫我们进京拜师，特意叮嘱要自带粮票，可见当时的经济条件不是很好。

湘昆剧团学员赴北昆拜师通知单（唐湘音供稿）

拜师仪式结束后，我和雷子文、郭镜蓉、孙金云等就留在北京学习。印象最深的是侯永奎老师手把手教授《夜奔》。学了大约三四个月，我们都回到剧团了。1962年下半年，我们剧团全部上阵，到长沙红色剧院汇报演出，演了《连环记》《荆钗记》《牡丹亭》《白兔记》四台大戏，和《夜奔》《单刀会》《长子破阵》《琴挑》等折子戏，引起了很大反响，《湖南日报》上登了5篇报道。时任湖南省剧协主席、省文化厅副厅长的铁可针对我演的《单刀会》还专门写了篇《贵在有特色》的评论。当时演出的掌声不断呀，谢幕都谢了6次。这次演出，湘昆让湖南戏剧界刮目相看，也逐渐得到了省里的重视。其他地方的很多学员慕名专门赶到剧团来和我们学戏。由于当时剧团的人手不够，省里同意让我们去艺校选一批学生，但是上天和我们开了个玩笑，我们去的时候，艺校那些有天赋、条件稍微好点的学生都被挑走了。1962年，省里搞国庆纪念晚会，又把我们调到省里，同京剧团等单位一同演出，我们演开场《夜奔》和压轴《张飞滚滚》，深受与会观众的好评。同年冬天，全国两省一市昆曲汇演在苏州举行，江苏、浙江、北京、上海等地昆剧院一起演了三场，我们剧团当时演了《出猎诉猎》《武松杀嫂》《醉打山门》等。1964年开始，我们从郴州演到耒阳、长沙、武昌、汉

阳、九江等地，影响比较大，但演到南昌的时候，上面政策下来了，传统戏不准演，要演样板戏了。我们随即回到剧团，排演《师生之间》《红色娘子军》等现代戏。其中，《红色娘子军》是我们排演的第一部现代戏，由于当时没有剧本，得知上海有剧团到广州演出，我们派人去录音，回来就按录音来排演。同时，我们组织成毛泽东思想宣传队，排练话剧、京剧、芭蕾舞等，到处演出、宣传，一演就是半年多。"文革"期间，湘昆的表演停止了一段时间。直到1972年，《湖南日报》发表社论，说一切有条件的地方剧种都要移植样板戏。我和肖寿康就拿这条社论到办公室去念，要求恢复湘昆。上级终于同意在歌舞团正常演出的情况下恢复湘昆剧团。

访谈者：恢复成立郴州地区湘昆剧团以后呢？

唐湘音：1972年9月，从毛泽东思想宣传队中分出来几个人，重新成立了郴州地区湘昆剧团，从电业局派来的吴增良、李业雄等担任剧团主要领导。由于人员不够，我们就开始招生，当时招的有张富光、李兴国、朱爱花、董跃林等。招来的学员实行"一帮一"，他们练功都很努力，成长也很快。这一练就是五年，到1977年，剧团的老演员基本上要退休了，我当时任业务团长，深深地感觉到湘昆后继乏人。

访谈者：是的，传统戏曲的困境就是传承人青黄不接，令人担忧。

唐湘音：面对这种情况，我向省文化厅写报告，省文化厅决定在常德、衡阳、郴州、岳阳、长沙、邵阳、张家界等地设立湖南省艺术学校湘昆科班。郴州文化局副局长秦怡指派我去担任郴州地区湘昆科的负责人。1977年开始分组宣传、招生，招收首批学员20人，由于招生名额批下来比较晚，我就决定把开学时间推迟到1978年3月。这个班刚刚建立起来，班子很难搭建。没有老师，我就将我的妻子文菊林调到艺校来，又从地区京剧团请来武生王其新（后来去了广东艺校工作）、旦角孙艺华（后来去了耒阳汽车站工作），从山东省艺校京剧科请来李凤章等担任专业教师，请陈宋生担任乐队教师和鼓手，请彭英涛来当文化科

老师，另外又请了一位炊事员管理生活，就这样在原郴州歌曲剧院内组建了湘昆科。

唐湘音（左2）、文菊林（右1）在传戏（昆剧团供稿）

访谈者：在郴州地区湘昆科工作时期，您主要负责什么呢？

唐湘音：当时这个班子搭建起来后，由我负责教学，抓得很紧，从早到晚，所有老师一起上场，早上练习基本功，上午说戏，下午除了上两节文化科外就是练功。我还亲自带学生去看中国女排在郴州基地的训练，女排的训练让科班的学生很受益。演员严格要求自己，不迟到、不早退，取得了很好的效果。半年后，省文化厅来检查工作，时任厅长的金汉川询问我有什么困难，我说学生太少了，于是又获批了20个名额。通过宣传、招生，这一批与前面一批一起共有40个学员，规定在3年学制内，每人主演、主配15出本行的戏，男生要能做10个后翻，女生做前跷一串30个，男生旋子30个，各种套路把子30套，才能算及格。这批学员很用功，还没有毕业就公演了，1980年就到韶关、耒阳、长沙等地演了《孽海记》《武松与潘金莲》等。湘昆的影响逐步扩大。戏

剧大师俞振飞提出，要向湘昆学习。一时间，上海、浙江、南京的昆剧团到郴州来与湘昆交流，对学员触动很大。1980年，这批学生被选拔到湖南剧院公演，当时演了《挡马》等剧目，获得一致好评。后来，郴州电视台录制了我们这批学生演的《挡马》等9个节目，《湖南画报》开设专栏报道湘昆。

1981年湖南省委宣传部部长与从苏州来湘教学的传字辈老师合影

访谈者：学生毕业后，您又到哪里去了呢？

唐湘音：1981年学生毕业。我考入上海戏剧学院导演系，师从雪木、余秋雨、刘如珍、叶吕倩、赵景琛等。在上海学习时，我一字不漏地把老师所教的内容忠实记录下来，受益匪浅。但遗憾的是，回来之后没有用上。1983年，我回郴州就任文化局文化科长。当时，正好姜文、徐志松等在郴州拍电影《芙蓉镇》，由我带到乡下体验生活。我又一次学习了导演技术。《芙蓉镇》脚本的作者古华是我的同学，由于出身不好，初中毕业后一直在小学当代课老师。我鼓励他考郴州农业学校，不出所料，古华考上了农校。由于有一定的文学功底，我

1986年12月，刘鸣松（右）教授《岳飞斩子》

让他写小戏剧本《车轮滚滚》，我负责排演，两人合作成功。随后古华被调到剧团来当创作员，也是在剧团的这段时间，完成了《芙蓉镇》写作，并因此获得了茅盾文学奖。

访谈者：唐老师不仅传承了老艺人的东西，也一直在突破自我学习新的东西。

唐湘音：通过这次"体验"后，有好几个人劝说我不要当文化科长，我就毅然决然申请回湘昆科班，终于在1985年获批，并被任命为湖南省昆剧团团长，同时兼任郴州地区艺术学校校长和理论课教师。1993年我辞掉剧团团长职务，一心投向艺校，致力于培养学员，直到1997年。经过几年的努力，学校从最初的60余人，发展到300余人。郴州各个市县文化局的负责同志基本上都从这里毕业，郴州文化界大部分人也是我们这里毕业的学生，其中一人在中央电视台工作，一个在莫斯科芭蕾艺术团工作，雷玲是梅花奖得主，唐珲曾夺得戏剧芙蓉奖，等等。

访谈者：唐老师为戏曲发展做出的贡献是有目共睹的，您不仅将湘昆传承了下来，还培育了大批优秀戏曲人才，使中华优秀戏曲文化发展得更好！

2009年湖南省昆剧团老一辈艺术家唐湘音老师（左）教授学生罗艳、唐飞《千里送京娘》

三、湘昆是我的归宿：余懋盛

时间：2016年11月27日。

地点：郴州国际大酒店三楼会议室。

参与人员：吴远华、蒋立平。

访谈者：余老师您好，可以和我们讲讲您是如何与昆曲结缘的吗？

余懋盛：这个说来话长。1957年我从中山大学中文系毕业，原定留戏剧系攻读研究生学位，研究戏剧史。当时，我想回家乡，就把自己在大学期间的相关成果，寄回江西省文化厅。时任厅长的石林河先生看了我的相关成果，特别是改编的剧本后，要求我回江西搞文化工作。正在这个时候，中山大学成立了戏剧研究室，我当即决定留在戏剧研究室师从董每戡老师继续深造。遗憾的是，留校不到两个月，"反右"斗争

余懋盛（摄于 2017 年 11 月 27 日）

席卷而来，我的导师董先生被错打成"右派"，我也受到牵连，被取消了研究生资格。此后，我回江西老家探亲，董老师给了我 20 元约稿费，说写篇戏剧的小文章，题目自拟。不知什么人得知此事，并举报到学校党委。我一回校就被孤立起来，停职反省，后来就决定离开中山大学。1957 年 10 月，经董先生介绍，我来到湖南省教育厅报道，被分到郴州，安排在郴州师范教书。由于我从小喜欢搞文艺，学校文艺队每每汇演，我都要参编、参演很多文艺节目。1958 年，我创编了一个剧目《红薯丰收舞》，在省里得了个奖，深受市里领导的好评。1959 年，市委宣传部把我调到郴州歌舞团任文艺专干。1960 年成立湖南省昆剧团，时任团长的刘殿选把我作为观摩代表，派去省里看戏。观摩结束后回到郴州，就被借调到昆剧团，从事导演、编剧、编曲工作，开始与昆剧结缘。

访谈者：可以和我们讲讲在昆剧团工作时的经历吗？

余懋盛：当时我刚到剧团，就拜见湘昆的发掘者李楚池老师。我一边向李老师学习，一边搜集、整理剧本，开展理论研究。湘昆之所以能在郴州地方生根发芽，不仅与郴州独特的地理环境和人文背景有关，也与战争、通商和人口迁徙密切关联。湘昆的兴起，与明末清初衡阳地域的藩镇割据有关。由于受征战的影响，明末昆曲弟子四处流落，他们从衡阳向西经永州、常宁来到郴州桂阳县莲塘、四里、和平一带，并在这里得到较好的发展。我在 1960 年专门采访了原郴州群艺馆的谢新武同

志，谢新武是桂阳"昆曲昇字科班"创始人谢金玉的孙子。谢新武向我透露，1798年，在离桂阳城30余里的隔水村建有一座戏台，上演了许多湘昆剧目。从光绪到民国年间，这里的湘昆戏班多达10余个，涌现了周流才、谢金玉、刘翠美等一批深受观众喜爱的著名演员。1920年左右，谢新武的爷爷谢金玉就拿出资金，创办了"昆曲昇字科班"，谢金玉成为该班的创始人和主教老师，同时也聘请张宏开、肖文雄、彭昇兰、匡昇平等老师来这里教学和从事演出活动。在我与谢新武的这次对话中，还获得了一批重要的昆曲"遗产"——谢新武的老家保留的谢金玉先生传留下来的用牛皮纸传抄的61个剧本。谢新武对我说："这些剧本，放在我这里价值不大，你觉得有用，你就拿去吧。"我如获珍宝。1961年，我就把这些剧本带回湖南省昆剧团，交给李楚池先生，存在剧团档案室里。真的很不幸，"文革"时期，这些剧本全部被毁掉了。

访谈者：真的是太可惜了，这些剧本的价值是无法估量的。

余懋盛："文革"结束，我又重新搜集整理剧本，比较著名的有原创剧目《苏仙岭传奇》《雾失楼台》等，根据史料改编的《白兔记》《连环记》《夜珠公主》《党人碑》等。这些剧本剧目都被收在《中国昆曲剧目集成·湖南昆剧卷》中。我整理改编的湘昆传统大戏《连环记》《渔家乐》《雾失楼台》《党人碑》等入选《五十年中国昆剧演出剧本选》《中国昆曲经典剧目曲谱大成》《文艺湘军百家文库》《昆曲艺术大典》等。2001年我被中华人民共和国文化部授予"长期潜心昆曲艺术事业成就显著，特予表彰"奖牌。

访谈者：余老师拿这块奖牌是当之无愧的！

四、湘昆里的名小生：郭镜蓉

时间：2017年11月27日。

地点：郴州国际大酒店三楼会议室。

参与人员：吴远华、蒋立平。

访谈者：郭老师您好，您是哪一年进入湘昆剧团的呢？

郭镜蓉：我是1959年进入湘昆剧团的，师承湘昆名师匡昇平。

访谈者：可以和我们讲一讲您印象深刻的演出经历吗？

郭镜蓉等向方传云（右）学戏

郭镜蓉：1961年首次赴京汇报演出和1962年赴苏州参加南昆汇演，我主演的《出猎诉猎》与《醉打山门》一道成为湘昆首场剧目，获得戏剧界的一致好评。1964年，省委领导陶铸来检查工作，想看湘昆，当时演了《红色娘子军》后，陶铸说还想看传统戏《琴挑》，这个戏的小生由我演，获得好评。随即决定湘昆剧团参加次年的中南会演。会演中，由李沥青、余懋盛、蔡培羽三人合作的《腾龙山上》，与花鼓戏同台演出，非常成功。

访谈者：在您的演员生涯中，受过哪些老师的指导呢？

郭镜蓉：我先后得到南北昆剧名家徐凌云、白云生、周传瑛、郑传

鉴、沈传芷、傅雪漪、方传云等的亲授和指点，博采众家之长，塑造了许多舞台人物形象，如《白兔记》中的咬脐郎、《牡丹亭》中的柳梦梅、《连环记》中的吕布、《玉簪记》中的潘必正、《王昭君》中的温敦、《宝莲灯》中的沉香、《墙头马上》中的裴少俊、《夜珠公主》中的杨文鹿、《琼花》中的琼花、《女飞行员》中的林雪征、《腾龙江上》中的小丹等，曾获得"湖南省优秀中年演员"称号。

访谈者：在教育事业中，郭老师也是成绩斐然。

郭镜蓉：我先后培养出余映、王静、张小明、黄巍、王福文等湘昆演员，她们都在各个剧团从事戏曲工作。

访谈者：郭老师在舞台上塑造的角色人物形象使观众印象深刻，也感谢郭老师培养了大批学生，为观众带来了精彩的演出！

五、湘昆乐池能手：肖寿康

时间：2016年12月29日。

地点：郴州市广电中心七星花园宿舍8栋1004室。

参与人员：杨和平、吴春福、吴远华。

访谈者：肖老师您好，请您给我们介绍一下您是怎么走上湘昆之路的。

肖寿康：1941年9月，我出生在蓝山县城关镇一个农民家庭，父亲在我三四岁的时候就去世了，母亲在我小学快毕业的时候也去世了。我的生活条件比较艰苦，但爱好文艺。我经常到时称嘉蓝县的业余文工团参加活动，凭着好嗓子、好身材，渐渐在县文教界的圈子里搞出了一些小名气。1959年，李楚池老师推荐我去湘昆训练班。刚到班的时候并没有敲定我是做演员还是进乐队，只是跟着学员们一起练基本功。李老师发现我练功比较吃力，就让我去乐队，去吹笛子，并进行了专门的辅导。初到乐队，我不仅要学吹笛，其他诸如京胡、唢呐、小锣等文武场乐器也都要拿得起来。当时，除了萧剑昆和李楚池之外，几乎没有老

师。我就专门向李楚池老师学，就这样在湘昆一个接一个的排练演出中，我渐渐脱颖而出，走上了湘昆的道路。

笔者杨和平（左）访谈肖寿康（右）

访谈者：那您是从什么时间开始从事湘昆理论研究与作曲的呢？

肖寿康：那是20世纪60年代，在李楚池老师的要求和指导下，我开始学习工尺谱。从识谱、抄写、记谱开始，慢慢地我积累了一些理论知识，并开始在作曲及研究领域有了新的作品创作尝试与理论开拓，获得了许多荣誉，其中包括文化部颁发的奖项。

肖寿康昆曲优秀理论研究人员证书

1972年，我凭着对昆曲事业的尊重与执着，提出了恢复湘昆的建议，并开始收集整理湘昆资料，为复兴湘昆提供理论基础。后来，我调入郴州艺术研究所，直到退休。退休后我仍在从事着有关昆曲，特别是关于湘昆的研究。

肖寿康科研成果获奖证书

30多年来，我多次参与昆曲会演剧目的作曲，并有《嫁娘》《荆钗记》《彩楼记》《湘水郎中》《一天太守》等获省部级奖。此外，积极参与昆曲搜集整理与理论研究工作，藏有《六也曲谱》《昆曲粹存初

集》《昆曲大全》等传统曲谱，发表《湘剧昆腔音乐研究》等文章。

肖寿康收藏的古谱

六、湘昆乐池能手：李元生

采访时间：2016年10月2日。

采访地点：湖南省昆剧院化妆室。

采访人：杨和平、蒋立平、吴远华。

采访李元生（左）

访谈者：请李老师给我们介绍一下您是怎么结缘湘昆的。

李元生：我是湖南新田县三井乡油草塘村人，1945年生。我父亲是乐手，会的乐器和乐曲都比较多。1952年，我父亲到桂阳前进剧团工作，我就到城关小学上学。1954年我又随父亲到了嘉禾县革新剧团。对于湘昆，我真的是耳濡目染，也很喜欢。

访谈者：那您是什么时候正式学习湘昆的？

李元生：1959年，湘昆剧团从嘉禾搬到郴州，我正式拜师张悟海攻武生，学了《挡马》（弹腔）、《五行山》（高腔）等，当起了演员。不久，乐师萧剑昆老师因年龄有点大了，就要我去接替他，他教我打鼓。萧剑昆老师很耐心地教我，我也认真学习，很快就进入状态，成为湘昆剧团的主力乐手。

访谈者：李老师，您认为湘昆有什么特色呢？

李元生：要说湘昆的特色，第一，湘昆表演的动作、路子都和其他地方戏剧不一样。其动作依据剧情安排十分合理，并融入了地方因素。第二，湘昆的音乐吸收了湘剧曲牌元素，吸收了湖南山歌小调的特点，

这与浙昆有明显的不同。第三，湘昆的唱腔用西南官话咬字，又结合郴州地方方言，老百姓很容易听懂。第四，湘昆的吹打曲牌、过场音乐都吸收了祁剧、湘剧的特点，呈现出包容开放的品格。

第四节　湘昆传续者的口述

湘昆根植于传统文化的土壤之中，盛开为民族艺苑的绚丽花朵，体现了中华文化的精神内涵与审美高度。湘昆在历史的长河中产生了灿若星辰的杰出艺术家与脍炙人口的优秀作品，成为传统文化的一张亮丽名片。在继承的基础上，写就古老戏曲的新篇章，正是当代湘昆传承人责无旁贷的使命。罗艳、傅艺萍等人作为湘昆传续者，不仅在舞台上用戏曲讲好了中国故事，展现了中国当代的发展与进步，还推动了湘昆艺术的传承与发展，让湘昆文化薪火相传。

一、湘昆传承与创新者：罗艳

时间：2016 年 9 月 30 日。

地点：湘昆剧团、罗艳家中。

参与人员：杨和平、吴远华、蒋立平。

访谈者：罗老师您好，您是什么时候系统地学习湘昆的？

罗艳：我 1964 年 11 月出生于湖南郴州，从小喜欢唱戏，1978 年 2 月考入湖南省艺校昆剧科开始系统学习。

访谈者：您跟过哪些老师学习昆曲呢？

罗艳：我师承孙毅华、文菊林，是昆曲表演艺术家——张洵澎老师的大弟子，曾得到马祥麟、方传芸、张娴、郝鸣超、蔡瑶铣、王奉梅等昆剧表演艺术家的亲授。

访谈罗艳(左)场景(2016年9月30日)

罗艳(右)向昆剧表演艺术家张洵澎(左)导师学戏

访谈者：大家都知道，罗老师对人物形象塑造把握得非常好，塑造了许多经典的角色，也有着不少代表剧目。

罗艳：我的代表剧目有《牡丹亭》《女弹》《辩冤》《赠剑》《昭君出塞》等，其中不少已成为经常对外演出的湘昆表演精品。曾主演

《宏碧缘》《杨八姐闯幽州》《十一郎》《双驸马》《佘赛花》《青蛇传》《一天太守》《苏仙岭传奇》《情系郴山》《雾失楼台》《义侠记》等大戏，得到有关专家的肯定，主演的折子戏有《挡马》《赠剑》《点将》《游园》《惊梦》《寻梦》《昭君出塞》《琴挑》《藏舟》《常青指路》《武松杀嫂》《水斗》《乾元山》《借扇》《思凡》《亭会》《斩娥》《相梁刺梁》《挑帘裁衣》等。另在《湘南暴动》《被拷问的灵魂》《欢乐使者》《桑植起义》等电视剧中担任主要角色，受到影视界及观众认可。1984年获湖南省优秀青年演员称号。1994年夏，在全国首届昆剧青年演员交流演出中，获首届全国昆剧青年演员交流演出"兰花优秀表演奖"；同年，在剧团排演的新编历史剧《雾失楼台》一剧中扮演碧桃一角，获湖南新剧目汇演"优秀表演奖"。1996年参加湖南省第二届全省青年戏曲演员电视大奖赛，获青年戏曲演员电视大奖赛金奖，并荣获1995—1996年度湖南芙蓉戏剧表演奖，名列榜首。1997年、2002年两次被邀请参加文化部春节文艺晚会的演出录制，饰演《牡丹亭·游园》中的杜丽娘，《长生殿·小宴》中的杨贵妃。

罗艳向京剧名家艾美君（右）导师学戏

访谈者：您之后有继续在学校深造吗？

罗艳：有的。我 2002 年考入中国戏曲学院第三届中国京剧优秀青年演员研究生班深造，攻读戏剧戏曲学，是湖南省首位戏曲表演专业研究生。

访谈者：在研究生生涯中，您学习到了什么呢？

罗艳：研究生班三年学习当中，我向京昆导师张洵澎、蔡瑶铣、艾美君、蔡英莲学习了昆剧《断桥》《辩冤》《絮阁》，京剧《贵妃醉酒》《霸王别姬》《坐宫》《状元媒》等传统剧目；向文菊林、唐湘音两位导师学习了具有湘昆特色的传统剧目；向戏曲声乐教授唐银成导师全面深入地学习了科学发声方法与戏曲演唱的有机结合。

罗艳授课场景（摄于 2016 年 9 月 30 日）

访谈者：您之后的演出经历也非常丰富，并且获得了很多奖项。

罗艳：2005 年 11 月我在长沙湖南大剧院与湖南交响乐团合作，成功举办个人大型戏曲经典唱段演唱会。2014 年在上海逸夫舞台演出的昆剧个人专场中饰演张三姑、田氏、王昭君，荣获第二十五届上海白玉

兰戏剧表演艺术奖主角提名奖。2015年3月,我主演的天香版《牡丹亭》在国家大剧院上演。

二、湘昆里的"梅花奖"得主:傅艺萍

访谈时间:2015年12月28日。
访谈地点:郴州市北湖区检察院傅艺萍家中。
访谈人员:杨和平、吴春福、吴远华。

访谈者:傅老师您好,您是什么时候开始学习湘昆的呢?

傅艺萍:1964年8月我出生于湖南郴州。从小深受父辈影响和戏曲艺术的熏陶,1971年在郴州市第一完小上小学时我就能哼唱些许戏曲音调。1978年在郴州市一中念高中时考入湖南省艺校郴州分校湘昆班,11月24日正式入小班(大班是1月份考试招生)学习。

访谈者:那您还记不记得当时有哪些老师呢?

傅艺萍:当年我们班总共招收了40名学员。当时的班主任老师是唐湘音,时任湖南省昆剧团副团长,善演武生戏;科任教师有文菊林、孙春香、王齐新、李凤章等,另有几位文化课和乐队教师。其中,文菊林生于1945年,是昆曲著名的青衣演员,也是我的开山导师;孙春香生于1947年,是学校专门从京剧团请来的老师,著名武旦演员。

访谈者:毕业后您去了湘昆剧团工作?

傅艺萍:是的。通过三年的学习,我系统掌握了昆曲表演艺术基本原理和技能,并出演了《痴梦》等作品。于1981年毕业,在湘昆剧团工作至今。30多年来,我出演的剧目繁多,获奖无数。比如,1984年我出演的《痴梦》参加湖南省首届青年演员大赛,荣获湖南省优秀青年演员称号;1993年在湖南省青年戏曲演员电视大奖赛中获最佳演员奖;1994年在庆祝中华人民共和国成立45周年暨"94湖南新剧(节)目会演"中,饰演《雾失楼台》中的妙妙一角,荣获表演奖;1994年荣获全国昆剧青年演员交流大会兰花优秀表演奖;荣获1995—1996年

度湖南芙蓉戏剧表演奖；1997年在"庆祝十五大暨97湖南省新剧（节）目会演"中，饰演《埋玉》中的杨玉环一角，荣获田汉表演奖；2000年在首届中国（苏州）昆剧节暨优秀古典名剧展演中荣获优秀表演奖；2000年在湖南省第三届新剧（节）目会演中，担任《荆钗记》中的钱玉莲一角，获优秀表演奖；2001年在戏剧舞台演出中，被中国文联、中国戏剧家协会授予中国戏剧梅花奖；2002年被中华人民共和国文化部授予"促进昆曲艺术奖"；2002—2003年度获湖南省芙蓉戏剧荣誉奖；2003年在昆剧《彩楼记》中饰演刘翠屏一角，荣获湖南省艺术节优秀主演奖；同年获评国家一级演员。

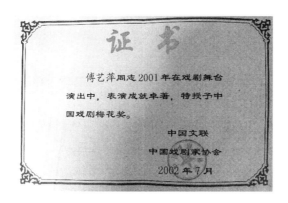

傅艺萍梅花奖证书

傅艺萍《彩楼记》剧照

傅艺萍《昭君出塞》剧照

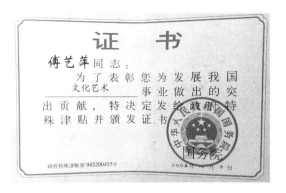

傅艺萍获国务院特殊津贴证书

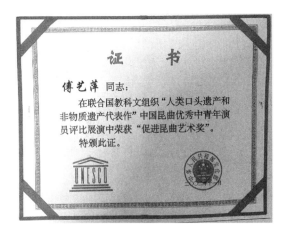

傅艺萍获文化部"促进昆曲艺术奖"证书

访谈者：傅老师在长期的昆曲表演实践中积累了丰富的经验，也发表了系列戏曲表演的理论文章。您认为在戏曲表演中演员怎样才能塑造出一个好的艺术形象呢？

傅艺萍授课场景（摄于 2016 年 9 月 29 日）

傅艺萍：我觉得一出好戏必须有引人入胜的情节，鲜明生动的人物，性格化和动作性强的语言，以及展示主题思想的戏剧冲突。对于演员而言，戏剧就是演高潮的艺术。故而要求演员在表演环节塑造艺术形象时必须对戏剧的情节有深入的了解，对戏剧冲突有深刻的理解。只有这样，才能真正掌握戏剧艺术的特质，才能在表演中成功塑造艺术形象。

三、湘昆里的梅花奖得主：张富光

张富光，湖南郴州人，1957 年生。国家一级演员，享受国务院特殊津贴。15 岁就从事昆剧工作，师承湘昆名小生匡昇平，并得到俞振飞、周传瑛、沈传芷、汪世瑜、蔡正仁等艺术家的指点。其表演沉稳大气，代表剧目有《荆钗记》《白兔记》《追鱼记》《苏仙岭传奇》《一天太守》《雾失楼台》等；曾获第 12 届中国戏剧梅花奖、湖南省首届戏

剧最高奖"芙蓉奖"、首届全国昆剧青年演员交流演出"兰花最佳表演奖"、全国昆剧新剧目汇演"优秀演出奖",被评为全国德艺双馨文艺工作者,是首批国家级非物质文化遗产(昆曲)传承人;历任湖南省昆剧团团长、湖南省京剧团团长等,业绩被收录于《中国当代艺术界名人录》《中国文艺家传集》等中。

张富光2001年收徒(张小明)拜师仪式①

四、湘昆里的梅花奖得主:雷玲

雷玲,湖南郴州人,1990年毕业于湖南省艺术学校,同年进入湖南省昆剧团。师承孙金云、文菊林等,攻闺门旦。1995年被评为国家四级演员,2004年晋升为国家二级演员。曾主演《游园惊梦》《百花赠剑》《说亲》《琴挑》《小宴》《千里送京娘》《题曲》《藏舟》《描容别坟》《斩娥》《吴汉杀妻》等折子戏和《白兔记》《荆钗记》等大戏;曾获湖南省优秀青年演员奖、全国昆曲青年演员会演优秀兰花奖、中国文化部颁发的"促进昆曲艺术奖"提名奖、湖南戏剧"芙蓉奖"、第五

① 湘昆.张富光开门收徒[J].中国戏剧,2001(10):36.

届中国（苏州）昆剧艺术节优秀表演奖、第四届湖南艺术节"田汉优秀表演奖"、第26届中国戏剧梅花奖等。

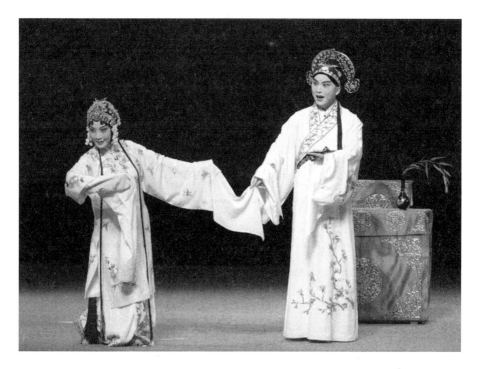

昆曲天香版《牡丹亭》剧照（雷玲饰杜丽娘，王福文饰柳梦梅）

五、湘昆里的青年演员

湘昆的主要青年演员有：

生行：唐珲（生行）、卢虹凯（老生）。

旦行：史飞飞（武旦）、刘婕（旦行）、胡艳婷（旦行）、左娟（旦行）、邓娅晖（闺门旦）、曹惊霞（刀马旦）、王荔梅（老旦）、王艳红（贴旦）。

净行：刘瑶轩（净行）、王福文（净行）、刘嘉（净行）、唐军红（净行）、凡佳伟（净行）、唐邵华（净行）。

丑行：曹文强（丑行）、王翔（丑行）、刘荻（丑行）。

乐队：蒋锋（笛师）、李力（鼓师）、丁丽贤（乐师）。

湖南省昆剧团折子戏《武松杀嫂》剧照（唐珲饰武松，刘婕饰潘金莲）

第三章 湘昆传承的班社与剧团

班社、剧团，即以表演为手段的团体或机构，它们是演剧的实体，又有乐班、戏班、乐社、乐会、乐队等多种称谓。"它与相关传统音乐所依存的民俗背景、经济背景、社会背景和地理背景等等，发生着各种交叉的关系。它是我们认识各类传统音乐特色、探讨不同音乐背后'其所以然'等问题的重要桥梁……是中国传统音乐传承、延续、发展的重要载体……对中国传统音乐的可持续发展和维护文化的多样性起着不可替代的重要作用。"①

第一节 中华人民共和国成立前的湘昆班社

在湘昆发展史上，涌现出的班社较多，特别是近代时期。"从桂阳昆班的情况来看，自清同治十三年（1874）到民国十八年（1929）的五十五年间，桂阳一共有十六个昆班。"② 这十六个昆班分别为前文秀

① 蔡际洲. 乐班研究的意义——王梦熠新著《神农架玉林班音乐研究》序［J］. 中国音乐，2019（05）：166.
② 转引自周秦，罗艳. 湘昆：复兴与传承——纪念嘉禾昆曲学员训练班六十周年［M］. 桂林：广西师范大学出版社，2017：10.

班、后文秀班、福昆文秀班、老昆文秀班、合昆文秀班、正昆文秀班、前新昆文秀班、胜昆文秀班、盖昆文秀班、吉昆文秀班、后新昆文址、昆美班、昆文明、昆世园、新昆世园和昆舞台。此外，还有湖南集秀班、昇字科班等。湘昆班名喜用"秀"字，班名之中往往冠之以"昆"。民国以后，风气渐变，艺人追求时尚，随之改"班"为"园"。这在《中国昆剧大辞典》中有李楚池撰写的相关词条。

一、湖南集秀班

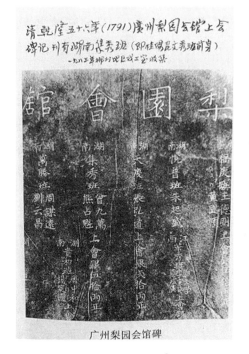

梨园会馆上会碑记①

桂阳县古楼乡何家村宗祠《重修公厅碑》记载，清乾隆三十六年（1771）有昆班演出；《外江梨园会馆碑记》中有乾隆四十五年（1780）湖南集秀班到广州演出的记载，加之，清末民初桂阳昆班创始人之一萧剑昆曾说过"桂阳最早有集秀班，还到广州演出过"，故而，李沥青撰写的《湘昆往事》认为湖南集秀班就是桂阳本土的昆班，我们也赞同这一观点。《中国昆剧大辞典》《昆剧志》中均有李楚池撰写的"湖南集秀班"词条："湖南集秀班，清乾隆中叶在桂阳创办，因乾隆三十年（1765）以来，苏州有新老集秀班，声名远播，乃仿其名而组班。曾以湖南集秀班之名先后两次到广州演出，声誉极高，影响很大。乾隆四十五年（1780）七月广州所立《外江梨园会馆

① 周秦，罗艳．湘昆：复兴与传承——纪念嘉禾昆曲学员训练班六十周年［M］．桂林：广西师范大学出版社，2017：插图．

碑记》和乾隆五十六年（1791）所立《广州梨园会馆上会碑记》，均有湖南集秀班的记载。"①

二、昆文秀班

清同治十三年（1874），昆文秀班由桂阳绅士萧杰创立于湖南桂阳县，是湘南一带极负盛名的昆腔班社。班主萧杰喜欢结交昆班艺人，很具信义。昆文秀班活动范围以桂阳为中心，旁涉嘉禾、新田、临武、蓝山、永兴、宜章、宁远、常宁等县，有很广的群众基础。之后，由其子侄萧晓秋、萧仁秋继续组班，亦孚众望。该班名角荟萃，行当齐令。有老生刘翠红、小生周流才、旦角刘翠美、老旦雷鼎秀、花脸雷鼎堂、丑角李金富及鼓师胡昌福、笛师陈四成等。该班班规严格，主演《渔家乐》《白罗衫》《江天飞》《寿荣华》《七了图》等正本戏，活动时间二十多年，是历史比较久的昆班之一。其间，谢金玉、张宏开、郑玉成、林春、李雪德、梁秦松、刘鼎成、侯文保等艺人先后在该班从艺。

桂阳县太平村戏台题壁上有"昆文秀班""福昆文秀班"和"老昆文秀班"到此踩台的记载②

二、福昆文秀班

清光绪二十六年（1900），福昆文秀班由昆班知名净角郑光福创办于湖南桂阳县江里郑家，因班主郑光福而冠以"福"字。该班活动时间约持续四年，主要人员有老生刘翠红、林春、刘礼祥，小生周流才、

① 吴新雷. 中国昆剧大辞典［M］. 南京：南京大学出版社，2002：218.
② 吴新雷. 中国昆剧大辞典［M］. 南京：南京大学出版社，2002：233.

谢金玉，旦角刘翠美、马日苟、王成家，净角雷石富，丑角李金富、侯文保，鼓师郑金成，笛师萧荣等。

三、老昆文秀班

清光绪二十七年（1901），老昆文秀班由萧老四创班于桂阳。该班主要人员有老生梁秦松、李雪德，小生刘鼎成、邓保成，旦角张宏开、张仙保、马日苟，净角蒋玉昆、李向猷，丑角李子金、马小苟、陈中保，鼓师胡昌福，笛师李春生等。

四、合昆文秀班

清光绪三十年（1904），合昆文秀班由昆班知名丑角侯文保创立于桂阳县九长侯家。该班主要人员有老生谢金玉、梁秦松、侯文章，小生周流才、刘鼎成，旦角张宏开、李向阳、马日苟，以及马日苟的儿子马赛宏，净角雷石富、蒋玉昆，丑角李金富、李子金，鼓师郑金成，笛师陈四成等。

清光绪年间湘昆老昆文秀班的拜帖

五、正昆文秀班

清光绪三十二年（1906），正昆文秀班由萧晓秋、萧仁秋创办于桂阳。该班主要人员有生角刘翠红、谢金玉、李雪德，小生周流才、周鼎成，旦角刘翠美、张宏开，老旦王成家，净角雷石富、蒋玉昆，丑角李金富、李子金，鼓师胡昌福、萧剑昆，笛师萧荣等。

① 吴新雷．中国昆剧大辞典［M］．南京：南京大学出版社，2002：234．

六、新昆文秀班

清光绪三十四年（1908），新昆文秀班由桂阳巨富雷仁宽创立于桂阳。该班主要人员有老生梁秦松、侯文章、雷富仔，小生邓保成、侯文彩，旦角马赛宏、唐荣利、张仙保，老旦李向阳，净角萧文雄、李向猷，丑角侯文保、陈中保，鼓师箫剑昆，笛师王春生等。

七、胜昆文秀班

清宣统二年（1910），胜昆文秀班由昆班名丑侯文保创立于桂阳。该班主要人员有老生谢金玉、侯文章、唐若生，小生刘鼎成、邓保成，旦角唐荣利、匡荣瑞，老旦王成家，净角蒋玉昆、萧文雄，丑角李子金，鼓师胡昌福，笛师萧荣等。

胜昆文秀班宣统二年在临武县甘溪坪戏台演出后在题壁上的留言[①]

① 吴新雷. 中国昆剧大辞典［M］. 南京：南京大学出版社，2002：234.

八、盖昆文秀班

清宣统三年（1911），盖昆文秀班由昆班名旦张宏卅创立于桂阳，活动时间约 1 年。该班主要人员有生角李雪德、雷富仔，小生侯文彩、郑玉成，旦角马赛宏、张仙保，老旦李向阳，净角雷石富、李向猷，丑角侯文保，鼓师萧剑昆，笛师陈四成等。

九、吉昆文秀班

民国元年（1912），吉昆文秀班由嘉禾县著名绅士雷飞汉创立于嘉禾县定里村，参与组班的还有鼓师萧剑昆，他负责全班事务工作。该班活动时间约 3 年，主要人员有老生梁秦松、谢金玉，小生侯文彩、刘鼎成，旦角张宏开、马赛宏，老旦王成家，净角蒋玉昆、萧文雄，丑角侯文保、李子金，鼓师萧剑昆，笛师萧荣等。

十、昆美园

民国四年（1915），昆美园由桂阳绅士张美佐、张明新创立于桂阳县鳌泉乡。该班主要人员有老生谢金玉、侯文章、唐若生，小生侯文彩、刘鼎成，旦角张宏开、唐荣利、马赛宏，净角蒋玉昆、萧文雄，丑角侯文保、李子金，鼓师萧剑昆，笛师王春生。民国十一年（1922）解散，后于 1925 年由张美佐、张明新重新组建。

十一、昇字科班

民国九年（1920），昇字科班由昆曲爱好者彭守禄、彭敬斋创立于桂阳县莲塘镇，因其学员艺名以"昇"字排行而得名。该班以昆腔和弹腔为主要教学内容，学员既要学昆曲，又要学祁剧。聘请谢金玉、侯文保、李向猷、李向阳、刘明亮、唐若生、马日苟、匡荣瑞等昆曲艺人，以及刘照玉、欧汉南、程文杰、李汉英等祁剧艺人担任教师。培养出科的演员主要有老生罗昇孝、袁昇义、程昇智，小生匡昇平、周昇

武、程昇安，旦角彭昇兰、李昇莲、邓昇翠，老旦刘昇庆，净角李昇豪、刘昇猛，丑角侯昇强、唐昇国等。昇字科班虽不是专门的昆曲科班，但对湘昆起到了承前启后的作用，该班匡昇平、彭昇兰、李昇豪等1954年来到嘉禾革新祁剧团，参与湘昆发掘并传授技艺，为湘昆的发展奠定了基础。

十二、昆文明

民国十二年（1923），昆文明由李高立创办于桂阳。该班主要人员有老生梁秦松、刘明亮，小生邓保成，旦角匡荣瑞、刘玉清，老旦王成家，净角李向猷、程文杰、唐荣豪，丑角侯祖祥、王万春，鼓师郑金成，笛师王春生等。

十三、昆世园

民国十六年（1927），昆世园由李高立、萧剑昆创立于桂阳。该班主要人员有老生谢金玉、刘明亮、朱文才，小生匡昇平、刘鼎成、萧云峰，旦角彭昇兰、刘玉清、唐荣利，净角李昇豪、萧文雄，丑角侯文保、李子金，鼓师萧剑昆，笛师李四成等。该班创立不久，受形势影响被迫解散。

十四、新昆世园

民国十七年（1928），新昆世园由张宏开、张美佐创立于桂阳。该班主要人员有老生谢金玉、梁秦松、朱文才，小生匡昇平、萧云峰、侯文彩，旦角彭昇兰、张宏开、刘玉清，老旦刘昇庆，净角李昇豪、李向猷、萧文雄，丑角侯文保、李子金，鼓师萧剑昆，笛师李四成，琴师吴南楚等。其中，吴南楚为弹腔琴师，但会昆曲。他1954年转入嘉禾革新祁剧团工作，1956年参加湘昆发掘并培训湘昆乐手，为湘昆挖掘与传承做出了自己的贡献。

十五、昆舞台

民国十八年（1929），昆舞台由萧剑昆在桂阳创建。该班以唱昆曲为主，兼唱弹腔，活动时间约1年。主要人员有老生谢金玉、刘明亮、朱文才，小生匡昇平、萧云峰、侯文彩，旦角彭昇兰、刘玉清、郑荣良，正旦张宏开，老旦刘昇庆，净角李昇豪、萧文雄、李汉英，丑角侯文保、侯祖祥，鼓师萧剑昆，笛师王春生，琴师吴南楚等。

十六、胜舞台

民国十九年（1930），胜舞台由尹良仁在桂阳尹家创办，由于是一个以演祁剧、弹腔为主，兼演昆剧的戏班，故班名不冠以"昆"字。该班人员以青年人为主，多是昇字科班新秀，主要人员有老生袁昇义、程昇智、朱文才，小生匡昇平、萧云峰，旦角彭昇兰、李昇莲，老旦刘昇庆，净角李昇豪、唐荣豪，丑角侯昇强、李子金等。

第二节 中华人民共和国成立以来的湘昆剧团

从以上梳理可以发现，20世纪上半叶的湘昆班社主要集中在桂阳。自1929年昆舞台解散后，昆班艺人四处散落，标志着20世纪上半叶湘昆专业昆班告终。直到中华人民共和国成立初期的1954年7月嘉禾县革新剧团成立，才使湘昆逐渐得到抢救和发展。回顾中华人民共和国成立以来的湘昆艺术发展史，湘昆的发展大致经历了嘉禾县革新剧团、嘉禾昆曲训练班、郴州专区湘昆剧团、湖南省昆剧团等阶段。

一、嘉禾县革新剧团

自1929年昆舞台解散之后，昆班艺人流落各地，有的改行另谋职业，有的搭祁剧班演戏谋生。1950年，部分桂阳昆曲艺人开始在桂阳组建祁剧团。但昆曲艺人组织的祁剧班行当不齐、行头敝旧，经营颇为惨淡。1951年，衡阳湘剧新华班、新春台班应邀到桂阳演出，很受当地欢迎。于是在桂阳县政府的要求下，这两个湘剧班留在桂阳，与当地的祁剧团联合组建了桂阳前进剧团，以演湘剧和祁剧为主。

此时，嘉禾县还没有专业戏班。1953年嘉禾县政府在组织召开全县首届物资交流大会时，从道县邀请来一个祁剧团演出助兴，很受群众喜爱。当地原有的一批湘剧、祁剧爱好者纷纷响应成立戏班的呼吁，并积极提供服装道具等。针对当时演员太少的窘困，1954年，嘉禾县派文教科主任李沥青到桂阳前进剧团去借聘演员。不料，前进剧团的演员纷纷表示愿意前往嘉禾。但嘉禾方面无意接受那么多人，随即向县工商联请示，接受了来自前进剧团的17名演员及其家属，约三四十人。这些人来到嘉禾后不久，桂阳方面将前进剧团改为"桂阳县湘剧团"，而嘉禾县委决定以桂阳来的这批艺人（有祁剧艺人，也有昆曲艺人，如萧剑昆、匡昇平、彭昇兰等）为主体，成立嘉禾县革新剧团。

经过一段时间的筹备，1954年7月20日，嘉禾县革新剧团在嘉禾县城东门附近的义公祠召开了成立大会。会上宣布李秀春（县工商联干部）为团长，段士雄（从前进剧团来的演员）为副团长，李民杰（县文教科干部）为指导员。主要演员有小生匡昇平、萧云峰、唐国甫，旦角何民翠，老旦骆荣厚，花脸李昇豪、曹子斌、陈元宝，丑角张浯海、唐国富、万民德等。就这样，桂阳的昆曲老艺人们在嘉禾县义公祠安定下来，演祁剧。演出活动范围以嘉禾为中心，拓展到周边临武县连山、阳山、连南等地，以及粤北的一些乡镇。

1954年12月，嘉禾县革新剧团进行改选，祁剧演员段士雄担任团长、昆曲老艺人匡昇平担任副团长。不久，段士雄被撤销职务，离开了

剧团，由匡昇平接任团长。

1955年3月，剧团指导员李民杰被调离，文教科派李楚池、罗继锻到剧团开展祁剧音乐收集整理工作。不久，罗继锻被调离剧团，而李楚池坚守于此，直到从剧团中发现湘昆。

1955年上半年，李沥青偶然发现嘉禾县革新剧团何民翠演出的祁剧高腔《思凡》与他曾经听过的武陵戏高腔演唱的《思凡》都很有特点，就与何民翠交流，得知在嘉禾革新剧团里，不仅有祁剧《思凡》，而且高腔、昆腔、弹腔等声腔都能演唱此剧。同时获悉，嘉禾县革新剧团里隐藏着好几位昆曲老艺人。李沥青很是兴奋，便到剧团去找老艺人召开座谈会，了解剧团内昆曲的相关情况。座谈中，昆曲老艺人个个精神抖擞。其中，萧剑昆带头将桂阳昆曲的历史、班社、演员等介绍了一遍，老艺人们陆续介绍了桂阳昆曲的深厚底蕴。最后，呼吁恢复湘昆。李沥青非常重视，立即向时任县委书记的袁立柱、县长黄克良汇报和请示，很快得到了肯定性答复，抢救挖掘湘昆的工作就此展开。

嘉禾县革新剧团的艺人们对发掘湘昆的工作无比支持，很是积极。他们一边发掘整理、一边演出。李楚池一边给老艺人们记谱、拍曲，一边联络桂阳昆曲玩友会的谢宏基等搜罗桂阳当地的昆曲遗产；李沥青则很快整理出传统昆剧《三闯》《负荆》，并交由剧团排练和演出；萧剑昆、匡昇平、彭昇兰、李昇豪、萧云峰等老艺人白天同李楚池一起整理和恢复昆曲排演，晚上则在舞台上演出；刘国卿、刘鸣松、曹子斌、朱亭刚等青年演员则努力学习昆曲，帮助剧团排演昆曲剧目。在他们的共同努力下，剧团相继整理演出了《琴挑》《藏舟》《钗钏记》《武松杀嫂》《歌舞采莲》《痴梦》《泼水》等昆曲传统剧目。

唐湘音的著作《兰园旧梦》中道，1956年至1959年嘉禾县革新剧团排演的昆曲剧目有《十五贯》《王老虎抢亲》（又名《天缘合》）《钗钏记》《浣纱记》《义侠记》《铁冠图》共六本大戏，以及《西川图》中的《三闯》《败悖》《负荆》，《玉簪记》中的《琴挑》《偷诗》，《烂柯山》中的《痴梦》《泼水》等折子戏共七折。

尽管湘昆的发掘工作进行得较为顺利，但发掘者们很快意识到湘昆艺人老龄化严重、行当不全等问题。时任嘉禾县副县长的李沥青就此撰写了一份请求省里支持嘉禾县开设昆曲学员训练班的报告，经嘉禾县人民政府和郴县专署文化科签署意见后送往省文化局。很快，时任湖南省文化局副局长的刘裴章和铁可做出批示，同意拨出 3 000 元作为支持嘉禾县开办昆曲学员训练班的专款，并明确提出委托嘉禾县革新剧团开办昆曲学员训练班。

二、嘉禾昆曲学员训练班

得到省里拨付的专款和郴州专署、嘉禾县各级政府部门的支持后，嘉禾昆曲训练班由李沥青提议定名为"嘉禾昆曲学员训练班"，由李楚池担任负责人，并于 1957 年 9 月正式招生，面向嘉禾县、蓝山县、新田县等地招收学员，学制定为三年。

招生工作由嘉禾县文化科科长李志负责，文化科王秀，文化馆郭秋知、李艺负责初选，李楚池和谢明友负责二审，剧团老艺人们负责终审。通过这三道审核，就算考入嘉禾昆曲学员训练班了。

嘉禾昆曲学员训练班第一批招收学员 16 人，于 1957 年 11 月 16 日举行了开学典礼。其中有：小生郭镜蓉（永兴人）、刘再生（嘉禾人）、李水成（嘉禾人）；老生唐湘音（嘉禾人）、蒋贤罗（新田人）、周继松（嘉禾人）；旦角梁淑玲（蓝山人）、谢金华（新田人）、周凤珠（蓝山人）、雷镜婷（蓝山人）；净角彭云发（嘉禾人）、雷子文（嘉禾人）、胡久清（嘉禾人）；丑角李忠良（嘉禾人）；乐队李元生（新田人）、廖信保（蓝山人）。这 16 名学员中刘再生、李水成入学后不久自动退学。剩下 14 名学员对于训练班而言，显然是不够的。

1958 年秋至 1959 年间，嘉禾县文教科又从嘉禾、蓝山等地陆续招收来第二批学员 12 人，其中有：小生雷满生（蓝山人）；老生雷纯门（蓝山人）、陈婉姣（蓝山人）、邓安一（蓝山人）；旦角李加玲（蓝山人）、欧四秀（蓝山人）、陈兰燕（蓝山人）；净角程三元（蓝山人）；

丑角李兴运（蓝山人）、蒋有正（蓝山人）；乐队萧寿康（蓝山人）、唐鼎基（蓝山人）。

学员们考入嘉禾昆曲学员训练班后，由萧剑昆（表演与乐队主教）、匡昇平（小生）、骆荣厚（老生）、彭昇兰（旦）、曹子斌（净）、李昇豪（净）、曹开仁（丑）、吴南楚（琴师）、李兴儒（唢呐）等老艺人教授，学习内容除了日常练习基本功外，还包括拍曲、学戏、乐理和文化课程。

自1957年11月开班至1960年1月迁往郴州的两年时间内，嘉禾昆曲学员训练班的学员们学习和演出的剧目主要有：《拷红》《佳期》《三挡》《激秦》《显魂》《武松杀嫂》《三闯》《败悖》《负荆》《藏舟》《相梁刺梁》《三战吕布》《议剑献剑》《小宴》《赐环拜月》《醉打山门》《昭君和番》《婆媳舟会》等昆曲，《生死牌》《三岔口》《挡马》《黄鹤楼》《六郎斩子》《刀劈三关》《打渔杀家》《洒水拿刚》《黄忠带箭》《九龙收兴》《秦琼表功》等祁剧，以及改编移植的现代戏《三里湾》《辰州打播》和现代歌舞《油茶丰收曲》等。

三、郴州专区湘昆剧团

1959年，郴州专署决定在郴州组建湘昆剧团。1959年秋季的一天，嘉禾昆曲学员训练班正在蓝山太平圩演出时，郴州专署文教科科长杨源和专署文工团指导员刘殿选到场观看，很受震撼。第二天，这两位从郴州来的干部到训练班组织学员开了座谈会，一一记录了学员的姓名、演什么戏、扮演什么角色等情况后，回到郴州。1960年1月的一天，训练班学员们正在嘉禾县邮电局后面的基地排戏，刘殿选突然出现，并组织召开会议。

会上，刘殿选宣布，郴州专署决定把嘉禾昆曲学员训练班的部分师生调到郴州组建郴州专区湘昆剧团。并要求李楚池、萧剑昆、彭昇兰、李兴儒、李梦笔5位老师和郭镜蓉、刘再生、唐湘音、蒋贤罗、梁淑玲、谢金华、周凤珠、彭云发、雷子文、胡久清、李忠良、李元生、雷

满生、雷纯门、邓安一、李加玲、欧四秀、李兴运、萧寿康、唐鼎基等20名学员马上收拾好自己的行李和服装道具,第二天一早动身去郴州。

嘉禾昆曲学员训练班在嘉禾县邮电局后面的排戏基地

在政府文化部门的支持和帮助下,经过紧张的筹备,以嘉禾昆曲学员训练班为主要力量,又从桂阳县湘剧团、郴州祁剧团、郴州市文工团等抽调一批青年演员和乐队人员共同组建的郴州专区湘昆剧团于1960年2月27日正式成立。剧团管理参考部队建制,设有戏剧队、生活队和乐队三个部门。戏剧队负责练功、排戏和演出,生活队负责后勤保障工作,乐队承担音乐创作和伴奏任务。剧团成员及分工大致如下:

团长:刘殿选

团委会:李楚池(行政秘书、乐队队长)

匡昇平(戏剧队队长)

余承弟(总务股长)

唐湘音(生活队队长)

郭镜蓉(戏剧队副队长)

段旭明(乐队副队长)

教师:萧剑昆、彭昇兰、匡昇平、李兴儒、李梦笔、梁英杰

演员：

　　老生：唐湘音、蒋贤罗、邓安一

　　小生：郭镜蓉、刘再生、雷满生、卢太善

　　旦行：梁淑玲、周凤珠、谢金华、李加玲、欧四秀、孙金云、
　　　　　欧翠玉、文菊林、左荣美、江永梅、王建枝、高淑贞

　　净行：雷子文、彭云发、谢寿星

　　丑行：李忠良、李兴运、谢序干

乐队：

　　文场：萧寿康、唐鼎基、刘景荣、段旭明、李华国、冯小冬

　　武场：李元生、雷纯门、刘亚希、胡久清

1960年3月24日，时任湖南省省长的程潜到郴州考察，指名要看湘昆剧团的演出。剧团演员表演了《三闯》《负荆》《昭君出塞》《激情》《三挡》等传统折子戏。程潜肯定了湘昆剧团的演出，并接见了湘昆演员。同年4月，湘昆剧团参加郴州地区青年演员汇演，并有《挡马》《三闯》《负荆》《激情》《三挡》等剧目被选送参加湖南省青年汇演。同年7月，湘昆剧团在郴州大众戏院对外公演了10天。

这次演出后，团长刘殿选深感湘昆剧目较少，要求尽快排演新戏充实剧目。并邀请毕业于中山大学中国戏曲史专业的余懋盛到剧团来，与李楚池等一起从事戏曲编创工作。余懋盛曾将《渔家乐》和《酒家佣》两个戏结合起来改为一个戏《渔家侠女》。此外，李楚池整理改编出《浣纱记》。除了这两部改编剧目外，剧团排演了浙昆的《十五贯》、上昆的《墙头马上》等，在一定程度上丰富了湘昆剧目。

1961年7月，郴州专区湘昆剧团到长沙汇报演出，在长沙湘江剧场演出的改编戏《佘赛花》和小武戏《挡马》，在长沙剧院演出的大戏《渔家乐》《文成公主》《墙头马上》《还我河山》以及《挡马》《罢宴》《议剑献剑》《出猎诉猎》《醉打山门》《张飞审瓜》等折子戏，获得广泛好评。首演之后，剧团历时三个月在湘潭、衡阳、株洲、耒阳等地巡回演出。期间，剧团还学习、排演了湘昆传统剧目《连环记》。

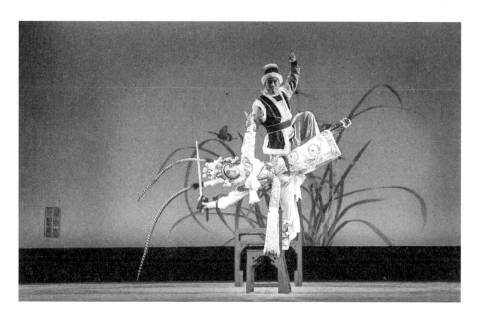

《挡马》剧照（史飞飞饰杨八姐，曹文强饰焦光普）

1961年秋，刘殿选请湘剧名旦陈绮霞到湘昆剧团主教旦角表演功法，具体指导文菊林、陈丽芳和陈雅丽等旦角演员。同年11月，通过陈绮霞的关系，湘昆剧团与田汉取得联系。经过田汉的引荐，湘昆剧团一行在刘殿选、李楚池和陈绮霞的带领下于21日赴北方昆剧院拜师学艺，学习了《断桥》《夜奔》《单刀会》《嫁妹》等剧目。同年底，从北昆学艺归来，湘昆的剧目较之前有所丰富、表演技艺也有所提升。

1962年5月21日，时任湖南省委书记的谭余保到郴州视察，点名要看湘昆演出。剧团演出了《断桥》《拜月》《嫁妹》，效果很不错。谭余保当即决定要湘昆剧团到长沙向全体省委成员汇报演出，并通知省文化局领导做好相关安排。为了这次汇演，剧团赶排出《连环记》《荆钗记》《牡丹亭》《白兔记》四出大戏和《刀会》《泼水》《出塞》《夜奔》《偷诗》《相梁刺梁》等传统折子戏。同年8月16日，湘昆剧团在长沙红色剧团正式公演，前后演出共14场，引起轰动。《枯木逢春话湘昆》《漫谈湘昆〈荆钗记〉》《湘昆演出一瞥》等评论文章先后刊登在《新湖南报》上，对湘昆的演出表示出极大的肯定。这次汇演使湖南省

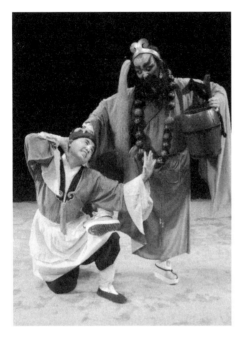

《醉打山门》（刘瑶轩饰鲁智深）

委宣传部将郴州地区湘昆剧团列为全省重点剧团，省文化局从省戏校、省花鼓剧团和省湘剧团等选送来一批青年演员充实力量，并每年拨付给湘昆剧团4万元专项经费。

1962年12月20日，在苏州方面的安排下，刘殿选和李楚池带领湘剧剧团演员赴苏州参加"江苏、浙江、上海两省一市昆剧观摩演出"。湘昆剧团演出了《醉打山门》《出猎诉猎》等剧目，并请传字辈老师和各昆剧院团的领导及演职人员现场观摩指导。这次交流展演使湘昆剧团充分了解到自身的特色、优点和需要改进的地方，对湘昆剧团的成长有着深远的影响。

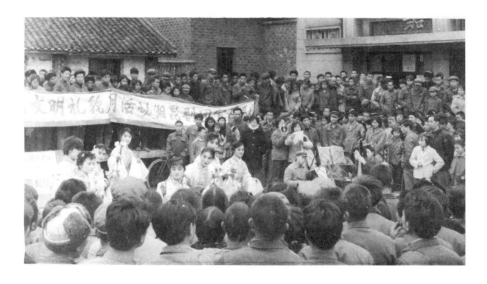

20世纪60年代湘昆下乡演出剧照（湖南省昆剧团供稿）

1963年至1966年，湘昆剧团一直活跃在湖南、湖北、江西、广东、广西等地各大中城市，每年演出约300场左右，影响广泛。

四、湖南省昆剧团

1964年9月2日，湖南省人民委员会文教办公室正式批准将郴州地区湘昆剧团改为"湖南省湘昆剧团"，由郴州地区代管。同年10月，湖南省委、省政府研究决定将"湖南省湘昆剧团"改为"湖南省昆剧团"。1965年7月，湖南省昆剧团受邀参加在广州举办的中南区现代戏观摩汇演，演出的《腾龙江上》获得一致好评。正当湘昆演出如火如荼之际，1966年7月9日，郴州地委宣传部决定"剧团停止演出，立即回郴州参加'无产阶级文化大革命'"，1969年春，郴州地区一纸文件宣布撤销湖南省昆剧团。昆剧团留下唐湘音、雷子文、彭云发等人与郴州地区歌舞剧团、郴州地区文化宫的部分人员一起组成郴州地区毛泽东思想宣传队，尝试用京剧、话剧、歌剧、快板、芭蕾等多种艺术形式宣传毛泽东思想。

湖南省昆剧团

1972年，毛泽东关于"地方戏移植样板戏好"的指示传到郴州，在这一指示的驱动下，湖南省昆剧团恢复了建制，但刚开始还只是作为"郴州地区湘昆剧团"，后来才恢复为"湖南省昆剧团"。剧团恢复后，一批被下放的演职人员重回剧团，排演了《红色娘子军》《枫树湾》《烽火征途》等革命题材的现代戏，但演出始终未能恢复"文革"前的盛况。

1977年，禁演了11年的传统戏逐渐开禁。北昆的金子光将京剧《逼上梁山》改成昆剧，并交给湖南省昆剧团首演。该剧由雷子文、唐湘音、文菊林等主演，在郴州文化剧院连续演出了两个多月。此后，湖南省昆剧团将工作重心转移到传统戏上。逐渐恢复演出了《十五贯》《宝莲灯》《武松杀嫂》《打碑杀庙》等传统剧目。

在发掘和恢复传统剧目的同时，湖南省昆剧团还向省文化局提出招收昆曲学员的请示。经批准，1978年在湖南省艺术学校设立湘昆科校外班，并委托湖南省昆剧团代训，负责人为唐湘音、卢太善。

郴州艺校90届湘昆科班毕业合影（唐湘音供稿）

湘昆科分两批招生，共有 40 名学生，专业课由王其新、李凤章、孙金云、文菊林、孙毅华、陈宋生等担任，文化课由彭英涛和陈亚俐担任，按省艺校教学大纲结合湘昆传统剧目授课。学生学习了《出塞》《武松杀嫂》等湘昆传统剧目，以及《夜奔》《千里走单骑》等兄弟剧团的戏。湘昆科除了自己的老师教课之外，还聘请其他剧团的老师前来教戏，如浙昆的陶波传授了《挡马》、浙昆的龚世葵和汪世瑜传授了《百花赠剑》等。学生经过三年培训，在艺术、文化课考试合格后，由省艺校发给中等专业学校毕业证书。毕业学生大部分分配到湘昆剧团工作，成为剧团艺术骨干的有傅艺萍、罗艳、崔美芳、周恒辉、黄学军、谭益友、夏国钧、陈小云、刘健武、李幼昆等。

"文化大革命"后，湖南省昆剧团领导深感剧目不足、师资薄弱，于是一边抓湘昆剧目的抢救整理和复排，一边向南北昆老师学习新剧目。"1978 年至 1981 年，周传瑛、沈传芷、郑传鉴等传字辈老师来郴州向湘昆剧团演员和湘昆科学生传授了三十多个折子戏。"①

1981 年传字辈老师来湘教学合影（湖南省昆剧团供稿）

① 周秦，罗艳．湘昆：复兴与传承——纪念嘉禾昆曲学员训练班六十周年［M］．桂林：广西师范大学出版社，2017：93．

1985年，郴州地区艺术学校创办，内设湘昆科，于同年8月招收男女学生三十名，学制五年。校长宋信忠，副校长郭松华、卢太善（兼授专业课）。专业老师有李凤章、郭镜蓉、文菊林、孙金云、彭云发、陈丽芳、谢序干、晋德才、彭明光、徐美君、刘存明、黎任斌、雷纯门等。

1986年7月、8月和10月，湖南省昆剧团又分批派出演职人员到北京、上海、江苏、浙江各地参加第二期昆剧训练班学习。郭镜蓉向沈传芷学了《永团圆·击鼓、堂配》，文菊林向姚传芗学了《疗妒羹·浇墓、题曲》，彭云发和雷子文一起向侯玉山学习了《千金记·十面、别姬》。① 在不断向外学习的过程中，湘昆剧目得以日益丰富、表演技艺得以逐步提升。

1986年第二期昆曲训练班期间刘浯德（中）传授《牛皋下书》（湖南省昆剧团供稿）

① 周秦，罗艳．湘昆：复兴与传承——纪念嘉禾昆曲学员训练班六十周年［M］．桂林：广西师范大学出版社，2017：93．

总而言之，诚如萧克将军所言："昆曲兰花艳，湘昆别一枝。几阵严霜后，亭亭发英姿。"① 从 1960 年以来，在全体湘昆人的持续努力下，湘昆事业在各方面都有了长足的进步。而今，湖南省昆剧团的演出剧目有《钗钏记》《彩楼记》《荆钗记》《牡丹亭》《白兔记》等传统剧目，《武松杀嫂》《醉打山门》《昭君出塞》《送京娘》《见娘》《挡马》等折子戏，《腾龙江上》《莲塘曲》《烽火征途》等现代戏和《雾失楼台》《苏仙岭传奇》《湘水郎中》《比目鱼》等新编昆曲剧目；涌现出中国戏曲梅花奖获得者张富光、傅艺萍、雷玲，白玉兰戏剧表演艺术奖提名奖获得者、湖南省第一个戏曲表演研究生罗艳，国家级传承人雷子文、傅艺萍等；演出辐射到英国、爱沙尼亚、拉脱维亚、菲律宾、新加坡、土库曼斯坦、日本等地，提升了湘昆的艺术影响力、文化传播力和传承创新力。

① 湖南省戏曲研究所. 湖南地方剧种志（四）[M]. 长沙：湖南文艺出版社，1990：485.

第四章　湘昆的传剧与传曲

作为一种综合性的舞台艺术，湘昆的剧本及剧目内容无疑是载体和灵魂所在，具有不可替代的特殊地位。根据1961年征集的湘昆老艺人谢金玉、张宏开、侯文保光绪年间的手抄本所录记下来的剧目，有大戏44本，小戏13出。其中，大戏有《荆钗记》《鸾钗记》《钗钏记》《浣纱记》《白兔记》《八义记》《连环记》《拜月记》《玉簪记》《杀狗记》《水浒记》《义侠记》《鸣凤记》《草庐记》《金雀记》、《还魂记》（又名《牡丹亭》）、《绣襦记》《西厢记》《琵琶记》《千金记》《狮吼记》《一捧雪》《十五贯》《长生殿》《白罗衫》《渔家乐》《铁冠图》《麒麟阁》《风筝误》《翠屏山》《党人碑》《烂柯山》《满床笏》《寿荣华》《紫琼瑶》、《七子图》（即《祥麟现》）、《白蛇传》《蝴蝶梦》、《打赌寄楼》（即《天缘合》，又名《王老虎抢亲》）、《豹凌岗》《江天雪》《何文秀》《胭脂雪》《百花记》；小戏有《思凡》《下山》《花荡》《拾金》《刺字》《赐福》《上寿》《送子》《单刀会》《太白醉写》《齐人乞食》《醉打山门》《钟馗嫁妹》。

第一节　湘昆经典剧目

中华人民共和国成立以来，历经几代艺人的发掘、抢救和改编、创

作，一批传统剧目得以传承、新编剧目得以诞生。先后整理演出了《浣纱记》《钗钏记》《连环记》《白兔记》《渔家乐》《牡丹亭》《杀狗记》《风筝误》《玉簪记》《三闯》《负荆》《劫皇纲》《昭君出塞》《醉打山门》《包公牵驴》等一批传统剧目，移植改编有《抢棍》《拨粥》《捞月》《宝莲灯》《紫金锤》《逼上梁山》《海防线上》《还我河山》《女飞行员》等大戏，并创作了《莲塘曲》《腾龙江上》《烽火征途》等现代戏。

一、传统剧目

《打赌寄楼》，出自清代传奇《天缘合》。剧目讲述了苏州名士祝枝山在元宵节的时候邀周文宾喝酒，二人打赌消遣，祝枝山要周文宾假扮美女一同到街市观灯。兵部尚书之子王老虎见文宾面貌姣好，惊为天仙，仗其父势，将文宾抢回家中，寄住在胞妹月娥闺中。月娥早已仰慕文宾的才华，周文宾便吐露真情告知她事情的真相，随后两人相定终身。此剧由《打赌》《乔扮》《观灯》《寄楼》等折组成。该剧于1957年发掘整理，由嘉禾革新剧团首演。

《钗钏记》，根据明代同名传奇小说改编而成。主人公皇甫吟家境贫寒，岳父史直想要与他解除婚约。史女碧桃约皇甫吟中秋之夜在花园相会，想要赠予他些财物。此事被皇甫的朋友韩时忠知道后，冒充皇甫前往赴约，将财物骗到手。史直逼迫女儿改嫁，碧桃不愿意，后投水自杀。于是史直控告皇甫吟因奸杀人，皇甫被判死刑。该案经李若水重审后，断清了案情，皇甫吟得以出狱。最后皇甫吟高中状元，而史碧桃自杀时，得路人相救，有情人终成眷属。其中《相约》《相骂》两折为老旦、贴旦应工，富有生活情趣。《大审》为老生白口戏，李若水扮演者在审案时时而坐内场，时而坐外场，很有特点。剧本整理后由嘉禾祁剧团首演，1957年参加全省戏曲汇报演出。

《昭君出塞》，源于明代传奇小说《青冢记》。内容描述的是汉元帝时期，匈奴入侵，元帝只好将昭君送去和亲。昭君在离开时，万分悲

痛,最后投河自杀,以身殉国。此剧唱、做、翻并重,其中《出塞曲》为湘昆艺人创作而成。王龙这一角色,按传统湘昆应为丑角,1957年,该剧参考祁剧高腔本改为由小生扮演。

《钟馗嫁妹》,出自清张大复传奇小说《天下乐》。讲述了钟馗进京赴考,殿试时因为相貌丑陋而落第,一气之下选择了自尽的故事。钟馗在世时,将妹妹许配给了书生杜平,他为了感谢杜平收葬自己的尸首这份恩情,在妹妹与杜平大婚时率领众鬼以笙箫鼓乐送妹妹到杜平家中,直至婚礼结束。在该剧中钟馗有吐火特技和难度很大的"躺椅"等技巧,众小鬼也有翻、打、跌、扑等功夫。1958年,该剧由李升豪传授于雷子文,而后又经北昆名师侯玉山指导。

《风筝误》,出自清代李渔所作的《笠翁十种曲》。内容讲述了被书生韩琦仲写有诗句的风筝落在詹家,由詹家二小姐詹淑娟捡到,并题诗一首于风筝上作为回应。韩琦仲听闻詹二小姐貌美多才,见她以诗回应后,便又做了一个风筝,在上面题诗求爱,故意使风筝落入詹家。但不巧的是,这次风筝却被大小姐詹爱娟拾去。爱娟样貌丑且不擅笔墨,她假冒妹妹的名字请乳母私约韩琦仲晚上见面,韩赴约后见此情景惊慌而逃。戚家为其子友先聘娶詹爱娟为妻,结婚当天,友先见丑女后非常失望。韩琦仲中举后,詹家托人想将淑娟许其为妻,韩生误以为许给他的是那天所见的丑女,而在揭开头巾后大为震惊,并且消除了这个误会。其中《惊丑》、《前亲》(即《婚闹》)、《后亲》(即《诧美》)为常演折子戏。剧本经整理后,1960年由郴州专区湘昆剧团首演。

《浣纱记》,出自明梁辰鱼所作的传奇。春秋时期吴王夫差兴兵伐越,报杀父之仇。越王勾践采纳范蠡的计谋,将浣纱女西施献出,以蛊惑吴王,离间了吴国君臣之间的关系。勾践不忘国耻,卧薪尝胆,发愤图强,终于将吴国灭亡。该剧中《歌舞》《采莲》有大段歌舞,《前访》《后访》以生、旦为主,唱做细腻。《浣纱记》的宾白,不仅有许多诗词,还有许多四六骈句,极具白口功夫。剧本经改编后,1960年由郴州专区湘昆剧团演出,又名《卧薪尝胆》。

《三闯》《负荆》是剧目《西川图》中的两个单折戏，由清代传奇故事《西川图》改编而成。内容大致为曹操命令夏侯惇攻打新野，而刘备拜诸葛亮为军师，设法御敌，张飞不服，三次硬闯粮门。曹操率领军队到达，诸葛亮火烧博望坡，张飞这才心服口服并负荆请罪。此剧通常与《败惇》连演，夏侯惇丑角应工，身穿马褂，插有靠旗。剧本经整理后，改丑角为净角扮演。此剧共有两套北曲，由张飞一角独唱，剧目全面、深刻地展示了净角唱做的功夫。该剧在1955年由嘉禾祁剧团首演。1960年，郴州专区湘昆剧团参加全省戏曲青年演员会演中表演了这出剧目，由彭云发饰张飞，唐湘音饰诸葛亮，雷子文饰夏侯惇。

　　《党人碑》，出自清传奇，由丘园所作。北宋时期，蔡京揽权，立党人碑，认为司马光、苏东坡是奸党。谢琼仙一气之下损坏石碑，而后被捕，所幸被傅人龙、刘铁嘴所救。其中在《打碑》一折，小生的醉眼、醉步表演，极富特色。在《酒楼》一折中，两丑同台，诙谐风趣。《杀庙》一折，刘铁嘴将雨伞自然抛开的表演特技也很有特点。剧本经过整理，于1962年在郴州专区湘昆剧团演出，谭贵昌任艺术指导。

　　《八义记》，根据明代徐元所作同名传奇故事改编而成。剧目描述的是春秋时代，晋灵公宠信奸臣屠岸贾，杀害了忠臣赵盾一家。但其孤儿赵武得程婴、公孙杵臼等义士救护，程婴等抚养赵武成人，并报了冤仇。其中《闹朝》《扑犬》是老生唱做并重的折子戏。在《观画》一折中，赵武为娃娃生应工，头戴紫金冠并插有翎毛，载歌载舞，身段繁重。剧本在整理后，由郴州地区湘昆剧团于1961年首演。

　　《连环记》为传统剧目，出自明传奇，为王济作。东汉末年，董卓骄奢专横，收吕布为义子后如虎添翼，独揽大权，百官都忌惮他。司徒王允与曹操商量计谋，想要将董卓除掉。曹操前往董府刺杀失败后王允又设连环计，将歌姬貂蝉先许给吕布，后又献给董卓，使得二人反目成仇。吕布在李肃的帮助下，将董卓杀死。在《议剑》一折，曹操为丑角，身段繁重。王允配有髯口、水袖、弹纱帽翅等动作，再加上【锦缠道】的曲牌，唱做并重。《小宴》一折中，吕布唱【画眉序】时配合

身段和耍翎子，充分彰显了其武勇骄傲的性格。《梳妆掷戟》中吕布见董卓夺去貂蝉，紫金冠一抬一抖，将怒发冲冠的神态样貌表现得淋漓尽致。剧本整理后，于 1961 年首演，后为郴州专区湘昆剧团常演剧目。

《劫皇纲》是余懋盛根据传统剧目《麒麟阁》改编而成。秦琼跟随杨林押送皇纲，途中被程咬金所劫，杨林听信了贺方的谗言，想要将秦琼杀死永绝后患。歌姬张紫烟知道后乔装入营将此事告知秦琼并劝其逃走，秦琼随后逃出潼关。杨林派贺方抓捕，但被秦琼所杀。杨林被迫亲自去抓捕，秦琼得程咬金所救，一同上了瓦岗。1961 年该剧由郴州专区湘昆剧团首演。

《夜珠公主》是余懋盛根据传统剧目《七子图》（即《祥麟现》）改编而成。宋、辽对峙，杨文鹿被萧太后强迫娶夜珠公主为妻。杨文鹿得到辽国机密后逃回宋营。夜珠公主因为怀孕不能对敌，杨延昭出兵顺利破阵。公主在阵上产下一子，杨文鹿劝说公主罢兵议和，公主便跟随文鹿至宋。《产子破阵》一折，夜珠公主独唱【醉花阴】北曲一套，唱、做、念、打，难度极大。1962 年该剧由郴州专区湘昆剧团首演。

《鸾钗记》，主要讲述了生员刘翰卿遭受继母及叔父虐待投江自杀，被人所救。其妻女亦遭到继母的诬告，被投入狱中，其子廷珍沦落为乞儿，继母更贿赂朱义想要将其杀害。朱义因为曾经受过翰卿的恩惠，便把廷珍救回，带去狱中与其母告别。母亲将鸾钗交给廷珍，与他诀别。后来翰卿立功官至御史，朱义带廷珍前往鸣冤，父子由此相逢。翰卿保释妻女出狱，一家团圆。此剧为湘昆"三钗"（《荆钗记》《钗钏记》《鸾钗记》）之一。1962 年曾由李楚池整理为全本，但在"文革"时被毁，现今只存有《继母张氏》边本。

《白兔记》为传统剧目。主人公刘智远穷困潦倒，被李家招婿，岳父母死后，兄嫂想要独吞家业，逼走刘智远。刘智远见家中无容身之处，便前往投军，因屡立战功被邠州节度使岳彦真赏识，将女儿许配给他。李三娘与刘智远分开后，受尽兄嫂欺凌，三娘的儿子咬脐郎差点被害死，幸运的是被窦公救出送往邠州，岳氏将其抚养成人。十六年后，

咬脐郎出门打猎，遇见三娘在汲水，听三娘讲完她的遭遇后回家向父询问，这才知道三娘就是他的生母。随后刘智远迎接三娘，一家从此团聚。此剧《出猎诉猎》为娃娃生重头戏，唱做并重，以翎子功见长。剧本经整理改编后，又名《刘智远与李三娘》，1962年由郴州专区湘昆剧团首演。

《白兔记》剧照（湖南昆剧团供稿）

《杀狗记》，出自元末南戏，为徐畛所作。孙华与市井无赖柳龙卿、胡子传结交为友，一天到晚无所事事，三人只顾吃喝玩乐。其弟孙荣规劝兄长不要与无赖柳龙卿、胡子传混迹，但孙华听信柳、胡谗言，反而将孙荣驱逐门外。孙华的妻子杀狗并将其头尾去掉，裹上衣服充当死人放置于门口。孙华被吓了一跳，妻子与其讲清楚事情由来，随后两兄弟和好如初。剧本经整理后，由郴州专区湘昆剧团于1963年首演。

《寿荣华》的故事讲的是，寿希文与其姑丈蓝田璧之女荣娘订婚，遂前往投亲。蓝家收藏了两块美玉，分别刻有"寿""荣"二字，以此

作为二人聘物。蓝子双玉嫉妒，趁着父亲病死，将希文赶出家中，并买通匪徒都有用，命其乔装成道士在途中将寿希文杀死，所幸被壮士卞九州救下。二人在都有用尸旁剑上发现刻有蓝双玉的名字，随即官兵捕抓双玉，但被其逃走，只能抓捕荣娘入狱。浔阳总镇公羊瓒被叛将刁七郎假托帝王诏命逮捕解送，公羊的女儿华娘扮男装暗地里跟着护送，与卞九州合力杀死解差救出了公羊，又救出了荣娘。随后寿希文与荣娘相遇，寿希文见华娘玉上刻有"华"字，便再娶华娘为妻，"寿荣华"三玉并聚一起。此剧常作吉庆戏演出，但手抄本在"文革"中被毁，因此现今只存有《夜巡》一折能够演出。

《醉打山门》，由《虎囊弹》传奇小说改编而成。描写了鲁达打死郑屠后逃到渭州五台山当和尚，取法名为鲁智深。有一日出游，鲁智深买酒豪饮，醉打山门。全剧由鲁智深主唱，面对五台山的景色将自己的愤懑情绪尽情地抒发宣泄。在表演上以右腿"金鸡独立"，摆出十八罗汉的姿势，充分彰显功力。曾由雷子文饰鲁智深，唐湘雄饰酒保，赴北京、南京、苏州、上海、杭州演出，深受赞誉。1978年，由中国艺术研究院录像。

《包公牵驴》，源于元代杂剧《陈州粜米》，由唐湘音改编，萧寿康、刘景荣作曲，唐湘音、郭松华导演。宋代陈州久旱无雨，刘太师之子刘得中趁着开仓粜米的机会，压榨灾民。老农张别古和刘得中辩理，被其用皇上所赐的紫金锤打死。别古之子张仁前往京城找包拯告状，但包拯见皇上昏聩，朝中奸佞当道，想要辞官退隐，无心受理此案。在老宰相范仲淹极力相劝下，包拯才接下此案，前往陈州私访。途中，包拯为获得真赃实据，给与刘得中相好的妓女牵驴，又不顾刘太师的压力和皇上的敕旨，让受害人张仁拿过杀人不偿命的紫金锤，将刘得中击毙，为百姓申冤雪恨。其中在"牵驴"的表演中，吸收民间舞蹈元素，极富生活气息，幽默风趣。该剧于1980年参加全省巡回演出戏剧季。

《渔家乐》，源于清代朱佐朝所作的同名传奇。东汉大将军梁冀派

人追杀清河王刘蒜，射死邬渔翁。刘蒜被邬渔翁之女飞霞所救，随后邬飞霞代替马瑶草进入梁府，用神针刺死了梁冀。最后刘蒜称帝，封飞霞为皇后。该剧由《逃宫》《卖书》《赐针》《纳姻》《闹端》《藏舟》《侠代》《相梁》《刺梁》《营会》《羞父》等折组成。剧本经过整理，在1961年演出时参考冯梦龙的《酒家佣》传奇，改刘蒜为李燮。其中《相梁刺梁》于1981年由湖南电视台录像，孙金云饰邬飞霞、李忠良饰万家春、雷子文饰梁冀。

《荆钗记》，出自同名传奇故事。贫士王十朋以荆钗为聘礼与钱玉莲结婚。王十朋高中状元后，万俟卨丞相想要招他为婿，但十朋拒绝，万俟卨一气之下将他由饶州金判改授潮州金判。富豪孙汝权想娶玉莲为妻，暗中将王十朋的家书改为休书。玉莲被迫投江自杀，被福建安抚钱载和所救，收为义女。随后听闻饶州王金判病故的消息，误以为王十朋病故。三年后，王十朋改任吉安太守，在寺中追荐亡妻，当时玉莲也到

《荆钗记·双祭》剧照（湖南省昆剧团供稿）

寺中追荐亡夫，于是两人相逢，以荆钗为凭，夫妻团圆。剧本改编为李楚池，艺术指导郑传鉴、傅雪漪，导演唐湘雄，作曲李楚池、傅雪漪。由张富光饰王十朋、文菊林饰钱玉莲、宋信忠饰钱流行、左荣美饰王母、孙金云饰姚氏、周恒辉饰媒婆、唐湘雄饰李成、李忠良饰孙汝权、雷子文饰万俟卨。1982年参加全省巡回演出戏剧季，获二等演出奖。

《玉簪记》，出自明代高濂所作同名传奇。书生潘必正应试落第，借住在姑母家中。一日，道姑陈妙常正在弹奏，琴声优美，潘必正听到后，寻声访之，两人就此相恋，并以玉管及鸳鸯扇坠作为定情信物。潘姑母察觉到两人恋爱，便催促潘必正再次前往应试，并亲自送他登船，妙常知道后雇船追到秋江，挥泪与其道别。其中《琴挑》《偷诗》是湘昆盛演的折子戏，其中有大段唱腔，曲调优美，将主人公的心理变化刻画得淋漓尽致。剧本整理后，1960年由郴州专区湘昆剧团郭静蓉、陈玉金主演。《琴挑》于1981年由湖南电视台录像，张富光饰潘必正，崔美芳饰陈妙常。

《义侠记》，源于明代沈璟所写的同名传奇。武大的妻子潘金莲见武松英俊，便有意挑逗，但被武松斥责。一日，潘金莲用竹竿挑下门帘时，竿尖不小心打在富商西门庆的头上。西门庆垂涎于潘金莲的美貌，便与王婆合谋，想要和潘金莲私通。武大知道后，前往捉奸，被西门庆怒打。西门庆又让王婆唆使潘金莲毒死武大。武松从东京汴梁公干回来后，见兄长大郎已死，认为他的死因可疑，便去探知实情。在细询何九叔、郓哥后，得知情由。武松一怒之下杀了西门庆和潘金莲，为武大郎报仇。剧中"杀嫂"这场戏中，武松扮演者抛座椅，士兵托举武松向潘金莲脚下三砍，随后潘金莲向上三跳等表演，动作粗犷，气氛强烈。此剧由嘉禾祁剧团首演，并参加湖南省1959年戏剧会演。剧本整理为李楚池，导演萧剑昆、萧云峰、刘鸣松。匡昇平饰武松，刘国卿饰潘金莲，张漕海饰武大郎，刘鸣松饰西门庆，朱廷干饰王婆。其中由匡昇平主演的《武松杀嫂》一折，1957年在全省戏曲汇报演出中获剧本二等

奖、演出二等奖。1981年《武松杀嫂》被中国艺术研究院录像，唐湘音饰武松，陈丽芳饰潘金莲，左荣美饰王婆。

《牡丹亭》为传统剧目，出自明代汤显祖所作同名传奇小说。南安太守之女杜丽娘在老先生第一次讲解《诗经》的"关关雎鸠"时，触动心中的情丝，在梦中与书生柳梦梅相爱，后因伤情而死，化为魂魄寻找现实中的爱人。柳梦梅路过南安时捡到丽娘的画像，深深为画中女子所吸引，每天对着画呼唤，丽娘感动，还魂复生，最后与柳梦梅永结同心。全剧五十余折，有《闹学》《游园》、《惊梦》（又名《堆花》）、《寻梦》《离魂》《花判》《拾画》《叫画》《幽媾》《回生》《婚走》等折。《游园惊梦》曲调优美动听，充满诗情画意，现仍传唱不衰。《寻梦》一折中"寻梦""温梦""失梦"的表演细腻入微，刻画出杜丽娘对爱情的不懈追求。1962年，剧本经整理改编后，由郴州专区湘昆剧团首演。1984年参加全省优秀青年戏曲演员汇报演出。

《牡丹亭》剧照（湖南省昆剧团供稿）

《烂柯山》为传统剧目。朱买臣之妻崔氏，嫌弃朱买臣穷困潦倒，让丈夫写下休书后改嫁。后来崔氏听闻朱买臣当上了官，非常懊悔，入

睡后梦见朱买臣派人来接她做夫人，梦醒后痛心疾首。朱买臣高中回乡的当天，崔氏跪在马前求朱买臣与她和好，朱买臣在地上泼了一摊水，以"覆水难收"拒绝了崔氏。崔氏羞愧，在烂柯山下投河自尽。其中《痴梦》《泼水》两折中正旦表演极为精彩，唱做繁重，崔氏的一"痴"一"癫"，充分显现出人物的心态。1961年，剧本整理后，由孙金云主演崔氏。《痴梦》于1981年由湖南电视台录像，1984年参加全省优秀青年戏曲演员汇报演出，均由傅艺萍饰演崔氏。

二、新编剧目

《莲塘曲》由李沥青编写而成，周仲春导演，李楚池作曲。1963年夏，凤凰大队旱情严重，缺乏水源，想求邻队莲花塘的帮助。莲花塘支部书记张金凤、大队长德刚同意把鱼塘的水让给凤凰大队，但富裕中农财喜夫妻对此强烈反对。于是保鱼塘与保粮之间及个人、小集体、大集体之间的矛盾，发展成为剧烈的思想斗争。最后金凤和德刚发动群众，将无用河的水引进了莲花塘，从而流到凤凰大队。此剧对昆曲文学、音乐、表演进行了尝试性的改革，于1964年参加全省现代戏会演。

《腾龙江上》，编剧荣羽、李沥青、余品，作曲李楚池，导演余品。该剧描述了青年小丹在中学毕业后响应中国共产党的号召，下放到农村锻炼。她到腾龙江向赤松老伯学习撑船，在学习过程中她不怕滩险浪恶，勇于克服困难，终于接过了老伯的船篙，不辞辛劳地摆渡撑船。此剧保留了湘昆载歌载舞的特点，在文学、音乐、表演方面做了新的尝试。郭静蓉饰演的小丹在表演上吸收了小生身段，运用翻滚跌扑功夫，刻画出小丹与风浪搏斗的坚强性格。唐湘音扮演赤松，以老生为主并且揉进了花脸动作，成功塑造出一个革命老前辈的形象。1965年，此剧由湖南省湘昆剧团参加中南区戏剧观摩演出，受到一致好评。随后该剧由中国唱片社灌片发行，剧本发表于1965年10月《湖南文学》戏剧增刊下集。

《苏仙岭传奇》为新编大型神话剧，根据民间传说创作而成。编剧余懋盛，作曲傅雪漪、李楚池，导演郝鸣超，副导演孙金云，舞美设计朱德镇。该剧内容讲述了郴州名医潘先生的女儿潘姑与潘先生的门生苏郎相好。有一天他们去郴山采药误打误撞进入仙境，偶遇白鹤王子与公主的婚礼，公主摘下一枝并蒂宝橘赠予二位，橘井下所镇瘟雕魔王趁着宝树损伤逃了出来，毒伤了王子并把公主抢走，随后郴州瘟疫流行。白鹿仙姑指点王子变成鱼前往郴江避难。潘姑在祭母途中路过郴江，王子变的鱼求她将自己吞食，这样就能顺利投胎转世。潘姑为了帮助王子除掉邪恶舍身怀胎。潘父见女怀有身孕，责骂她不是贞洁之身，瘟雕见此状乘机逼迫潘姑堕胎。白鹿仙姑将潘姑救下，前往白鹿洞生产，顺利产下一子，取名苏仙。金牛、铁马等仙人传授苏仙法术，学成后金橘老祖将神箭赠予他。苏仙用神箭射死瘟雕并除去了瘟疫，随后拜别潘姑、苏郎，跨鹤升天。该剧中潘姑一角由周恒辉饰演、苏郎由张富光饰演、苏仙由彭邵嫦饰演、潘先生由雷子文饰演、瘟雕由郑建华饰演。1985年该剧参加全省巡回演出戏剧季，获演出、作曲、导演二等奖和舞美奖。周恒辉、张富光获演员二等奖。

　　《烽火征途》，编剧余懋盛，作曲李楚池，导演唐湘音、宋信忠，舞美设计朱德镇。剧目讲述了1926年5月，湘南的一支红军大队在五狮岭建立了根据地并与党内"左"倾盲动主义做斗争，红军挥戈直下桂东，向井冈山靠拢。此剧于1977年参加全省专业文艺团体创作节目会演。雷子文饰高振山，文菊林饰霞姑，张富光饰张华，唐湘音饰白士林，郭静蓉饰陈志萍，宋信忠饰陈镜明，彭云发饰胡阎王。

第二节　湘昆经典传曲

一、传统剧目传曲

1. 《吓得我心惊怖》

吓得我心惊怖

《荆钗记·见娘》王母（老旦）唱

左荣美　演唱
李楚池　记谱

1 = D

【江儿水】

中速

廿 6 6 î - | 2/4 0 i 6 5 | 6 5 6 - | i 2̂ î |
啊呀吓！　　　　吓得我 心 惊怖，　身 战
　　　　　　　（0 当 当 当 当 当 当　0 当 当

5 6 5 | 0 5 3 3 | 5 5 2 | 2 3 1 | 2 3 1 6. | 0 3 5 3 |
簌，　　虚 飘 飘 一 似 风　中 絮。　谁 知 你
当 当　0 当 当　0 当　0 当 当　当　0 当 当

6 6 | 3 3 5 | 6 5 5 | 3 5 6̇ 2 | 2 1 5 |
先 赴 黄 泉　路， 孤 身 流 落 知　何
当 当 0 当 当 当 当 当 当 当 当　0 当 当

2. 《从别后到京》

从别后到京

《荆钗记·见娘》王十朋（小生）王母（老旦）唱

张富光 演唱
左荣美
李楚池 记谱

1=D（小工调）

【刮鼓令】慢速

幸喜得今朝重会，又缘何愁闷索？（道白略）莫不是我家荆看承得我母亲不志诚？（道白略）啊呀亲娘呀！分明说与为儿听。（白）你那媳妇！（唱）她怎生

第四章
湘昆的传剧与传曲

渐慢

6·1 5632 1 23 | 506i 653 2 — | 2·32 #2♮21 |
不 与 娘 共 登

6̣ 1 6·5 i | 6·⁷65 — | 3·5 6i 321 |
程?（母唱）心 中 自

1 6·1 5 5632 | 3 5 ∨1 23 | 6·1 653 2 3532 |
三 省， 转 教 娘

慢

1 2 ∨6·2 2·1 6 | 5 — 3·5 2 | 3 ∨6 665 3 5 |
愁 闷 增。啊呀，你

原速

6 0 0 6 65 i | 6·i 6 5·6 | 3·5 65 3 2 ³² 1 — |
媳 (李成咳声) 妇 多 灾 多 病，

1 6i 26 5 — | 3 5 6·i 5632 | 3 ∨5 35 6 5 |
况 亲 家 两 鬓 星，家 务 事

6·i 53 2·3 2322 | 1 — 5·3 6i 53 | 231 23 5·65 |
要 支 撑。教 她 怎 生

3·5 i6·i 563 | 2·1 3 ∨6·1 6·532 | 3·5 6 5 5632 |
离 乡 背 井? 为 你 饶 州 之 任

5̣ 6216 1 2 | 2·3 2321 | 6̣ 1̂) 0 (5 — |
恐 留 停,（道白略）先

$$\widehat{3\,5\,2}\ \widehat{3}\ \ \widehat{5\cdot\ 6}\ |\ \widehat{\dot{1}\cdot\ 6}\ \widehat{5\,6\,5\,3\,2}\ \widehat{1\ \ 2\,3}\ |\ \widehat{6\cdot\ \dot{1}}\ \widehat{6\,5\,3\,2}\ 2\ -\ |$$

令　人　　送　　　我　　　　到　　京

慢

$$\widehat{2\cdot\ \underline{3}\ \underline{2\,3\,2\,1}}\ |\ \underline{\dot{6}}\ 1\ -\ -\ \|$$

城。

3.《从今扮作渔家汉》

从今扮作渔家汉

《渔家乐·藏舟》邬飞霞（旦）刘蒜（小生）唱

1=D（小工调）　　　　　　　　周恒辉　张富光　演唱
　　　　　　　　　　　　　　　　萧　寿　康　记谱

【尾声】

$$\frac{2}{4}\ 0\ \ \widehat{3\ 6}\ |\ \widehat{6\ 5\ 5}\ |\ \widehat{6\ \dot{1}}\ \widehat{5\ \underline{6}}\ |\ \widehat{\underline{6}\ 2}\ \widehat{1\ 2}\ |$$

（邬、刘齐唱）（可）从　　今　扮　做　渔　　　家

$$\widehat{3}\ -\ \ \sharp\widehat{2\,1\,\underline{5}}\ \underline{6}\ ^{\vee}\widehat{6\ 2}\ \widehat{\dot{1}\ \tilde{\dot{6}}}\ -\ \)\ 0\ ($$

汉，　待等时来风　便。（邬白）站　稳　了。（刘白）不　妨。

$$\widehat{\dot{2}\ \dot{1}}\ \widehat{\dot{1}\ \tilde{\dot{3}}}\ \widehat{\dot{2}\ \tfrac{2}{4}\dot{1}}\ -\ |\ \tfrac{2}{4}\,\widehat{6\ 6}\ |\ \widehat{6\ 2}\ \widehat{\dot{1}\ 6}\ |\ 5\ \ \widehat{3\ 5}\ |$$

那　时　节，　　　同　向　金　　门　和　你

$$\widehat{\dot{1}\ 5\,6}\ |\ \widehat{6\,6\,5\,3}\ |\ \sharp\widehat{2}\ -\ \widehat{3}\ -\ \widehat{5}\ -\ \|$$

把　话　　　　传。

4. 《香喉清俊》

香喉清俊

《浣纱记·采莲》西施（旦）唱

周恒辉 演唱
萧寿康 记谱

1 = C（尺字调）

【二犯江儿水】

廿 6 3 5 6 i 3 ³₌2 - 6 i 5 | 1 1 2 3 3 2 ᵛ 1 1 7 6̣ - |
香喉　清俊，　听　缥　　　 缈。

慢速稍快

4/4 i - i·2 3 2 | i·2 i ²ⁱ₌ 5 6· i | 5·6 5 5 3 5 |
香　喉　　　　清　俊，

6·i 6ⁱ₌ 5 3· 2 | 2 6 i - i 6 5 | 3 6 i 5 1 2 |
　　　 似　珍　珠，在　　盘　内

1 1 6̣ ᵛ 6·i 5 6 | i 7 6 0 6 6 5 | 6· 2 1·2 1 2 1 1 |
滚。　向　　秦　楼　　　楚

6 - 6·6 6 6 5 | 6 i ²₌ 6 5 ⁵₌ 3· 2 | 3 - i 2 3 |
馆，　　　绮　席　　　花

i 2 3 6·i 6ⁱ₌ ⁵₌ | 3 3 ⁵₌ 2 5 - | 2·0 3 2 1·6 i | 5 - 3·5 6 5 |
茵，　　　　听莺声　　风外

3 - - 3 2 | 5 - - - | 2 2 2 3 0 ²³₌ 2 3 | 1 6̣ 1 3 2 3 5 |
紧。　　　　　　　　袅袅　　起　芳

尘，亭亭住彩云。双黛眉颦，两眼波横。羡清歌，入妙品。花间数巡，难消受，花间数巡。灯前常近，怎禁得，灯前常近。一声声，怨分离，欲断魂。

5. 《犹喜相逢未嫁时》

犹喜相逢未嫁时

《浣纱记·前访》范蠡（小生）西施（旦）唱

郭镜荣　文菊林　演唱
萧　寿　康　记谱

1= C（小工调）

$\dfrac{4}{4}$ 0 0 3 5 6 | 5 6 5 3 - | 3 - 5 $\overset{6}{7}$ 2 1 | 6 - 1 - |
（范唱）行　春　　　　　到　　此，

$\dfrac{2}{4}$ 1 ᵛ1 6 | 5 6 5 $\overset{5}{7}$ 3 | 1 1 6 5 | 1 - | 1 6 5 6 |
趁　东　风 花 枝 柳　枝。　忽然间

2 3 1 2 | 1 2 1 6 | 6 1. 5 6 | 1 6 5 3 | 3 6 1 6 |
遇　着　娇　娃，通名儿 唤 做　西

5 ᵛ5 3 5 | 1 3 2 1 6 | 5 5 6 5 | 3 ᵛ1 2 3 | 1 2 1 6 1 |
施。感卿 赠　我 一 缣　　丝，欲 报 惭　无

3 3 5 | 6 | 1 6 5 | 3 5 6 5 3 | 3 2 1 | 1 2 1 6 |
明 月　珠。（西唱）幸　逢　　　　国士，

6 6 6 5 1 6 5 | 3 5 3 2 3 | 1 6 1 6 5 3 2 | 1 - |
看 他 貌　堂　堂，风 流 俊　姿。

1 2 1 1 | 5 5 2 1 | 6 1 6 5 6 | 6 6 1 6 | 3. 5 6 5 3 |
谢 伊 家 不 弃　寒　微，却 教 人 惹　下

相 思。劝君不 必赠明 珠，犹喜

相 逢未嫁 时。

6.《一任东风嫁》

一任东风嫁

《浣纱记·前访》西施（旦）唱

文菊林 演唱
萧寿康 记谱

1=D（小工调）

【金井水红花】 慢速稍快

（多多）

绿水 全开

镜， 清溪独浣

纱。 波冷溅

芹芽， 湿裙钗，

娇羞谁讶？且

第四章
湘昆的传剧与传曲

6 3 5 - | 5·1 6 5 3 5 - | 6 6 5 3·2 2 1 | 2·3 2 2 1 |
　　　　　把　　缣　　丝　　　　　扭

6 6 2³² 1 ⱽ3 3 | 2·3 1 2 1 6 5 3 5 6 5 3 5 | 6 - 5·6 5 3 |
卷，　　不觉　日　儿

2·1 3 ⱽ1 6 5 3 | 1 3 2·2 2 1 | 6 6 1 2·5 |
斜，　唱　一　声　　水　红　花

3 3 2 1·2 1 6 | 5 5 0 5 3 5 | 6·1 5 6 5 |
也

6·5 1 - 2 3 | 1 - - 6 1 | 2 3 2 ³1 2 1 | 6 - 5·1 6 6 |
罗。　我　朝　朝　自

5 - - 1 2 | 6·1 6 5 3·5 | 1 3 3 2 3 2 1 | 2·3 2 2 3 |
出，　　　夜　夜　空

³1 - 1 6 6 1 | 2 - ²1 2 6 | 1 - 2 ³² 1 6 | 5 3 5 6 ⱽ3 6 |
归；树　黑　山　深，恰又

3·2 3·5 6 5 | 3 - 5 6 ⁷⁶ | 5·1 6 5 3 2·3 | 1 - - 2·6 |
夕　阳　西　下。　　　　笑我

1·5 6·1 2 1 | 6·5 3 5 | 6·5 1 - 2 3 | 1 6 5 3 ⱽ2 1 |
寒　门　薄　命，　　　　未审

[乐谱] 何时配他？笑你

[乐谱] 王孙芳草，未审

[乐谱] 何年遇咱。花枝

[乐谱] 无　主，一任东风

慢

[乐谱] 嫁。

7.《秋江岸边莲子多》

秋江岸边莲子多

《浣纱记·采莲》西施（旦）、众宫女唱

陈丽芳　演唱
萧寿康　记谱

1=C（尺字调）

【采莲歌】慢速稍快

[乐谱] （西唱）秋　江　岸　边　莲　子

[乐谱] 多，采莲女儿棹船

第四章
湘昆的传剧与传曲

1·2 5̣ 6̣ 1 | 1̇ 2̇ 3̇ 1̇ 6 5 | 3 3 2 5 6 5 | 3 - 5· 6 |
歌。　　花　房　　莲　实　　　齐　戢

1̇ 2̇ 3̇ 1̇ - | 6· 1̇ 6 5 3 5 | 1̇ 5 6 0 6 5 6 | 1̇ - 5 5 6 |
戢，　　争　前　　竞　折　　　歌　绿

4 2 4 - - | 6· 1̇ 6 5 6 - | 1̇ 1̇ 3̇ 2̇· 3̇ 2̇ 1̇ | 1̇· 3̇ 2̇· 3̇ 2̇ 1̇ |
波。　恨　逢　长　茎　　不　得

6· 1̇ 2̇ 3̇ 1̇ - | 6 6 1̇ 6 5 3 | 3 2 3· 0 0 3 3 2 |
藕，　　断　处　　丝　多

5· 6̣ 2· 3 2 3 | 1̣ 6̣ 2 1 - | 6· 5 6 6 | 6 1̇ 3̇ 2̇· 3̇ 2̇ 1̇ |
刺　伤　手。　何　时　寻　伴

1̇ - 6· 1̇ 2̇ 1̇ | 6· 1̇ 2̇ 1̇ 6 - | 6 1̇ 6 5 3 | 2 2 3 6 5 3 |
归　去　来？　　水　远　山　长

2· 0 0 3 2· 3 2 3 | 1̣ 6̣ 2 1 - | $\frac{2}{4}$ 5· 6̣ 1̇ | 6̣ 1̇ 5 6 |
莫　回　首。（众唱）采　莲，采　莲，芙蓉

1̇ ⌵ 5 6 | 1̇ 1̇ 1̇ | 1̇ 1̇ 5 5 6 | 1̇ ⌵ 1̇ 1̇ | 5 1̇ 1̇ 5 6 |
衣。芙蓉　衣，秋风　起，浪　凫雁　飞。桂棹　兰桡下极

1̇ 5 5 | 1̇ 1̇ 1̇ 5 6 | 1̇ ⌵ 5 1̇ | 1̇ 1̇ 5 1̇ | 5 ⌵ 5 1̇ |
浦，罗裙　玉腕轻摇　　橹。叶屿　花潭一　望　平，吴歌

越吹相思　苦。相思不可　攀。江南　采莲今已

暮，海上　征夫犹未　还。

二、新编剧目传曲

1.《婚礼闹洋洋》

婚礼闹洋洋

《苏仙岭传奇》孔雀公主（旦）唱

萧寿康　编曲
邓建桃　演唱

1＝G（小工调）

【泣颜回】　　　　　　　　　　中速

婚礼闹洋洋，　　　　轻歌曼

舞　　共玩赏。

仙山福　　地，　　一片升平

美景

象。

第四章
湘昆的传剧与传曲

3· 5 3 2 ｜ i 0 3 ｜ 2 i 6 5）｜ i 6· i ｜ 5 6 i ｜ 6 5 3 2 ｜

　　　　　　　　　　　　　　　　　赴　　　　宝　橘　井

3· 5 3 2 0 3 3·2 1 1 ｜ 6 - 2 ｜ 2 i 6 5 ｜ 5 3 2 5 6 5 3 2 - ｜

旁，　　　　　　　　　　那　　枝　　　　叶

6 - 6 6 6 5 6 ｜ 5 6 i 6 5 3 2 5 - ｜ i 6 5 6 5 i 1 ｜ 2 3 5 4 ｜

瑞　气　　祥　　　光。　看　金　果　灿

3· 5 6 ｜ 2· 3 ｜ 2· i 6 i· ｜ 5 5 6 5 6 5 0 6 5 6 5 5 ｜

烂　辉　　　煌，

6 6 i ｜ 5 6 3 2 ｜ 1 6 ｜ 1 2 3 5 ｜ 6 6 i 6 5 3 2 ｜ 3 5 ｜

更　添　　这　　喜　　　　日

5 5 6 i ｜ 5 6 5 3 2 ｜ 1 0 2 ｜ 3 2 3 5 6 ｜

2 3 2 0 3 2 3 ｜ i· 2 ｜ 2 i 6 5 ｜ 6 0 7 6 7 6 7 6 i ｜

盛　　　　　　　　妆。

2. 《夜深沉风雨过》

夜深沉风雨过①

《艳阳天》萧长春（男）唱

李楚池 编曲
周福祥 演唱

$1=\flat B$

稍慢　　　　　　　　　　【胜如花】

廿(0 5 3 5 2 6 1 2 ˇ 3̂ -) | 6̣ 2 1 3 5 6 5̃ 6 - |
　　　　　　　　　　　　　夜　深　沉，

$\frac{4}{4}$ 6 - 5· 6⁷⁶ | 1· 6 2321 6 5 | 3· 0 5632 3256 6 1 ⁶¹ |
（可多）风　　雨　　过，　　　　月　　明

6⁷⁶ 5 3· 5 2 6 | 1· 6̣ 1612 3 5 | 2 6̣ 1 2 3 ·（5 6 |
星　　　暗。

$\frac{2}{4}$ 1· 2̇ 1 | 6· 1̇ 6532 | 1 6̣ 1612 | 3· 3 3 3）|

5· 1̇ 6 5 | 343 5 | 1 1 321 | 6̣· 1 5̣ | 1 6̣ 6212 |
多　少　家　　灯　光　　　明，　多　少

3· 2 3 | 2532 1 21 | 6̣ 1 | 0 3 5 5 | 5635 6 |
人　　夜　未　　眠，　我心中波　涛

① 此曲是根据传统曲牌【胜如花】主腔进行变化发展而成。节奏的处理随感情的变化而变化，突破了传统格式。

第四章
湘昆的传剧与传曲

起伏

渐快

势如山。

突慢

乡亲

们找孩子 呼声响耳

畔， 老父亲盼孙

儿， 悲痛难言。

多少个焦灼的面孔眼前

歌词：现，阶级的情意满青山。金泉河千年流不断，这历史长河上风雨如磐。党指引金光大道前程远，一轮红日照山川。合作化挖穷根，山村巨变。

第四章
湘昆的传剧与传曲

稍快
1̣6 1̣2 3 5 | 2 6̣ 1 2 | ⁵3̂ (5 6 5 | 3 5 3 2 1 2 | 3) 5 0 |
　　　　　　　　　　　　　　　　　　　　　　　　　　　　　马

2 1̣ | 0 1 2 | 3 2 5 | 4 4 4 5 3 2 | 1 ⱽ2 |
之 悦　　贼 心　不 死, 妄 图 变　　　天。丢

2 3 5 3 2 | 1·2 3 | 0 1̇ 6 5 | 6̣ 6̣ 1 | 2 3 2 | 3 2̇ 1̇ |
孩　子　　　　显 然 是 图 穷　匕　现, 暴 雨

ⱽ6 5 5 | 5 6 3 2 1 2 | 3 3·5 | 6 5 1̇ 1̇ | 1̇· 3 |
前 扣 压　通　知　必　定

2·4 3 4 3 2 | 1̇·(1̇ 1̇ 1̇) | ¼ 6 6 0 5 5 4 |
藏　　奸。　　　　　　且 把 悲 愤

3 2 | 1 2 | 3 5 | 5 6 | 1̇ 1̇ | 2̇ 5 | 6 (⌃6) |
化 利　剑, 奋　臂 挥 刀 斩 凶 顽。

3 2 | 2 3 | 5 4 | 3 2 | 1 1 | 6̣ 1 | 2 ⱽ1 | 6̣ 1 | 2 3 |
笑 看　飞 蛾 翻 灯　舞, 螳 螂 挡

5·(5 | 5 5) | 4·3 | 2 5 3 2 | 1 0 | (1·1 | 1 1) |
车　　　　　把　路　拦。

【紧打慢唱】
1̇ - 6 5 3 5 | 1 2 3̂ - 5 6 5 4 5 | 6 - - 6 1̇ 5 6 5̰ |
紧 跟 着 毛　主　席 革 命 路　线,

3.《踏莎行》

新编历史剧《雾失楼台》(选曲)

《踏莎行·郴州旅舍》(歌词有改动)

秦 观 词
李楚池 曲

1=F

第四章
湘昆的传剧与传曲

3 2 3 5·6 6 5 3 | 2 - 5·3 | 2 3 5 3 2 1 1 2 3 2 1 6 |
桃 源 望 　 断 知 何

5 0 6 1·2 1 1 6 - | 6 - 1·3 2·1 6 5 | 5 3 3 5 6 1 5 |
处。　　可 堪 孤 馆

3 3 5 2 3 5·6 6 5 3 | 2 3 ∨ 5·3 2 2 2·5 3 2 1 1 1 2 6 5 |
闭 春 寒，杜 鹃 声 里

3 5 6·1 2 3 | 5·6 5 3 0 4 3 4 3 2 | 1·2 2 2 1 6 5·5 3 5 |
残 阳 树。

(6 1 2123 5356 1̇6̇1̇2̇)

6 - - - | 3 3 3 5 2 3 5 - |
驿 寄 梅 花，

6 1 5 6 1·2 3 | 3 2 3 5 2 1 3 5 6 | 1 - 3·5 6 |
鱼 传 尺 素，砌 成 此 恨 无 重

6·7 6·6 6 5 3 | 2·5 5 3·5 3 2 1 | 6 - 1 1 2 |
数，　　　　　郴 江

3 5 6 5 3 2 1 0 6 1 | 2·3 2 1 6 1 5 6 1 5 3 2 3 1 |
本 是 绕 郴 山，

$2 - \underline{6\dot{1}} \underline{\dot{3}} \quad \underline{\dot{5}} \mid \underline{6 \cdot 1} \underline{2 \underline{16} \dot{5}} \mid 3 \quad \underline{\underline{3 \cdot 5} \underline{2 3}} \quad 5 -$

为 谁　流　　下　潇　　湘

$\underline{5 \cdot 6} \underline{6 \cdot 5 3} \underline{0 5 3 2} \underline{1 \cdot 2 1 6 1} \mid 2 - - \underline{2 5} \mid 3 \underline{0 4} \underline{3 2} \underline{1 \cdot 1} \underline{6 6 5}^{V}$

去？

$(\underline{61} \underline{23} \underline{12} \underline{11} \quad \widehat{\underline{6}})$

$\underline{\dot{6}} - - - \mid \widehat{\underline{\dot{6}}} \parallel$

第三节　湘昆剧本例举

一、传统剧目剧本

义侠记·武松杀嫂

〔武松上。二士兵随上。

武　松　小工调（1=D）

　　　　　（大大 大大　大大衣 仓）　　　　　　（扎大）

【山坡羊】廿）$\widehat{0}$（　　$6 - \underline{3} \underline{65} \underline{3}^{V} \underline{\dfrac{7}{5}} 6 - \mid \dfrac{4}{4} 6 \quad 0^{V} 5 \mid$

　　　　　　　　　　　　　远迢　迢　　　　他

$\underline{5 3} \underline{3 2} \underline{1 6} \underline{2 3} \mid \underline{2 3} \underline{0^{V} 2} \underline{1 6} \underline{2 3} \mid \underline{5 2 3 1} \underline{6} -\mid$

乡　　　　传　　　　　　信，

$\widehat{6}$ - $^\vee$ $\widehat{6 \cdot \overset{\frown}{1} \; 5 \; 5}$ | $\widehat{5 \; 3 \; 5} \; \overset{\frown}{\dot{1}} \; 6 \; 0 \; ^\vee 5 \; 3$ | $\widehat{2 \; 3 \; 0} \; \widehat{2 \; 1} \; \widehat{\dot{6} \; \dot{6}}$

恨　悠悠英　雄　　　遭

$\widehat{5 \cdot \underset{\cdot}{6} \; 3 \; 5} \; \widehat{\underset{\cdot}{6}} -$ | $\underset{\cdot}{6} - ^\vee \widehat{2 \cdot 3} \; \widehat{1 \; 1}$ | $\widehat{2 \cdot 3} \; \widehat{\underset{\cdot}{6} \; 1} \; \widehat{\underset{\cdot}{6} \; 1} \; 0 \; ^\vee 3$

困。　　　望　巴巴盼　不到吾家　的

$\widehat{5 \cdot \dot{1}} \; \widehat{6 \; 5 \; 3 \; 2 \; 1}$ | $\underset{\cdot}{6} \; 0 \; ^\vee \widehat{2 \; 3} \; 1 -$ | $1 - \; ^\vee \widehat{3 \cdot 2} \; \widehat{1 \; 2}$

门　　　　前，　（走！）急　煎煎

慢

$\widehat{3 \cdot 2} \; \widehat{1 \; 3 \; 2 \; 1} \; \widehat{1 \; 2 \; 1}$ | $\underset{\cdot}{6} \; ^\vee \widehat{\underset{\cdot}{6} \; 1} \; \widehat{5 \; \underset{\cdot}{6} \; 1}$ | $\widehat{1 \; 0 \; 3} \; \widehat{2 \; 3 \; 1} \; ^\vee \widehat{\underset{\cdot}{6}} - \|$

欲　把　　　平　安　问。

来此已是哥哥门首，士兵进去。（进门）啊兄长，大哥！呀！

廿 $\widehat{\underset{\cdot}{6}} - \; ^\vee$ | $\frac{1}{4} \; \widehat{\underset{\cdot}{6} \; 2} \; \widehat{1 \; 2 \; 1}$ | $\widehat{\underset{\cdot}{6} \; 1} \; \widehat{2 \; 3}$ | $\frac{2}{4} \; 1 \cdot \; ^\vee 3$

敢，　敢是我的　眼　发　昏，

$\frac{4}{4} \; \widehat{2 \; 1 \; \underset{\cdot}{6} \; \underset{\cdot}{6} \; 1}$ | $\widehat{\underset{\cdot}{6} \cdot \dot{1}} \; \widehat{5 \; 1} \; \widehat{2 \; 1 \; 2} \; ^\vee$ | $\widehat{3} - - - \|$

梦魂中认　不　　真？

待我仔细看来。"亡夫武植之灵位"，呵！果然是我哥哥死了！
哎呀，兄长！大哥！（哭）士兵，有请大娘子。

士　兵　有请大娘子。

武　松　街上买些纸烛回来。

士　兵　是。

〔士兵下。潘金莲穿大红衣上，见状大惊，急下。

武　松　呵，嫂嫂，武松回来了。

潘金莲　（内）叔叔回来了？厅堂稍坐。为嫂厨下有事。

武　松　呀！

（唱）她缘何应了　　　　　　不出门？早难道叔嫂之间，也不当相通

慢

问？

〔潘金莲暗上。

潘金莲　喂呀，夫呀！只见你送兄弟，不见你接兄弟，撇下我好苦呀！

〔王婆上，见状大惊，在门外偷听，士兵摆祭品后下。

武　松　待我祭奠一番。

【哭皇天】

第四章
湘昆的传剧与传曲

武 松 兄长！

（大大大大 大大衣台台 0 大衣台） （扎大）

【前腔】廿）0̂（ 6 1̇ - 3 ᵛ 1̇ 6 5 ᵛ 6̂ - | 4/4 0 0 3 3 5 |

（唱）想 我去匆 匆 程途

3· ᵛ 2 1·6̣ 2 3 | 2 3 0 ᵛ 2 3 1 2 3 | 5·6 2 3 1 6̂ - |

忙　　奔，

（扎大）

廿 6̣ 1̇ 3 ᵛ 3 5 5̂ - | 4/4 0 0 3 3 5 | 3 3 2 1 6̣ 2 3 |

见 你哭哀哀　　别离

2 3 ᵛ 0 2 1 6̣ | 5̣ 6̣ 3̣ 5̣ 6̣ - | 6̣ ᵛ 0 2³₌ 6̣ 6̣ |

未　　忍。　　（谁想）生 擦擦

6̣ ᵛ 2·3 1 2 3 | 5· 1̇ 6 5 3 2 1 | ⅙· ᵛ 2 3 1 - |

连 枝　　锯　　开，

1 - ᵛ 3·2 1 2 | 3·2 1·3 2 1 1 2 1 | 6̣ 1 2 1 6̣ 5 ᵛ 6̣ 1 |

哀 哑哑双 雁　　惊 分

1·3 2 3 1 6̣ (6̣ 5 | 3̣ 5 6̣) 0 1 2 1 | 6̣ - 6̣·2 1 6̣ |

阵。 （哥哥呀） 你是个软 弱

5̣ 3̣ 6̣ - ᵛ 1 1 | 6̣ - - ᵛ 3 2 | 1 6̣ 1·3 2 1 6̣ ᵛ |

人，　　必是含 冤

```
6·1 51 212 | 3 0 0i 33 | i 3·5 35 |
 丧  了    身!(哥哥) 你若 还 果 有

6 - - ᵛi i | 6 - ᵛ5 35 | 5·i 65 3ᵛ21 | 2·5 6̣1 2ᵛ |
       终 天  恨,        就在 梦  里

3 5 0 6 5̣3 | 2 2 1 3ᵛ2 1 2 | 3 2 1 3 2 1 1 21 |
鸣        冤,      我 与 你 报 仇

6̂ ᵛ1 21 6̣5̣ 6̣1 | 1 0 3 2 3 1ᵛ 6̂ - ||
来       雪 恨。
```

〔二更。

武　松　夜已深了，今晚就在哥哥灵前安宿便了。(关门)

　　　　正是：滴滴阶前酒，何曾到九泉。(武松睡)

　　　　〔三更梦境。琵琶伴奏乐曲声中，武植背武松在风雪中蹒跚
　　　　　而行。

武　植　兄弟、兄弟，你跟哥哥吃苦了。

　　　　〔武植艰难地下。

　　　　〔潘金莲上，对武松招手示意。

潘金莲　叔叔，待奴家敬你一杯"成双酒"吧。(武松不理，起身走至
　　　　一旁，潘金莲拉开衣襟，喝下半杯酒) 叔叔你若有意，喝下
　　　　这半杯残酒。

　　　　〔武松气愤地打落酒杯，潘金莲乘势向武松身上一躺，武松将
　　　　　潘金莲推开。

武　松　哼，真是岂有此理。

　　　　〔欲走，武植上。

武　植　兄弟，哪里去？

潘金莲　哎呀，你这天杀的。（揪武植耳朵）哪里领来这个贼兄弟，趁你不在家中，欺侮于我！

〔潘金莲哭下。

武　植　娘子！

〔武植追下。就地一转，又换场景，武松仍在睡觉，武植对武松哭叫："兄弟，兄弟。"

〔武松惊醒。

武　松　兄长，大哥。

〔四更。

武　松　呀！

【扑灯蛾】听谯楼更鼓频，噩梦惊人醒。

满腹起疑云，且待来朝询问。

〔五更，鸡鸣。武松开门。潘金莲暗上偷听。

武　松　天色已明，待我问个明白。啊，嫂嫂。

潘金莲　（出门）啊，叔叔何事？

武　松　我兄有病是谁买的药？

潘金莲　是王妈妈。

武　松　又是向谁买的棺木。

潘金莲　也是王妈妈。

武　松　想那王婆孤身一人，哪来这许多银钱买棺木？我兄尸首是何人盛殓的？

潘金莲　是何九叔。

武　松　此事问过九叔便知。嫂嫂，看守门户，武松到县衙公干去了。

潘金莲　叔叔呀，吃过早饭再去呵。

武　松　那倒不劳。正是：

欲知兄长冤情事，

需问九叔知情人。

潘金莲 （望武松远去背影，冷笑）哼哼哼，

六字调（1=F）

【解三酲】廿5 6 1̇ 5 3 6̂ - ∨ | 2/4 3 3 6 5 |
（唱）堪笑他　　　柱称、

3·5 6 1̇ 5 | 5∨ 3 1 2 | 3 5 3 2 1 2 | 2∨ 1̇ 3 |
英　豪，　访邻里难　知　分

2 - | 3 2 3 5 | 6 1̇ 6 5 5 6 | 6∨ 1̇ 2 |
晓，　干　娘　已把　西门

3·2 1 2 6̣ | 6̣∨ 5̣ | 6̣ 5̣ 1 1 | 6̣ 2 1 5̣ | 6̣ |
找，　官府　上下打点　好。

〔王婆上。

王婆
1 6̣ | 1 1 | 1 6̣ 1 | 3 5 2̂ |
（唱）衙前　打听　急忙回　报。

潘金莲
0 6̣ 2 | 6̣ 5̣ 1 | 6̣ 2 1 5̣ | 6̣ - |
（唱）事体　不　知　怎样　了？

王婆
廿6 5 3 2 3 5̂ - | 2/4 0∨ 6 5 | 6 6 6 3 |
（唱）休烦恼，　冰山　一座，化成

3·5 6 1̇ 5 | 0∨ 5 6 6 | 5 |
半杯　雪　消。

潘金莲　谢天公周全奴好，感伊家成就了鸾交。恩山义海难酬报，侍奉你暮年高。

王　婆　（唱）武二素来性情躁，衙前受挫气怎消。

潘金莲　（唱）任咆哮，驾小船离海哪怕浪高。

〔二人下。

〔（内）嘟，大胆武松，竟敢诬告好人，来人，拉下去重责四十，推了出去。退堂。

〔武松、何九叔、郓哥上。

武　松　九叔，郓哥，可恨西门庆，用银钱买通狗官，不准我的诉状。反将我责打四十大板，推出衙来，难道我兄长的冤仇就此罢了不成？

何九叔　都头，郓哥曾与令兄同去捉奸，我这里又有令兄骨殖，人证物证俱在，怎奈太爷不准你的诉状，这也无可奈何。不如暂且回去，明日再作道理。

武　松　你……

何九叔　都头，得放手时且放手，能饶人处且饶人。

郓　哥　哎，世间本无难做事，常言道只怕有心人。我们有证怕他何来？难道西门庆就比景阳冈上的猛虎还厉害不成。

武　松　【扑灯蛾】郓哥一言来提醒，武松顿起杀人心！
　　　　　　　邀集街邻作见证，查清兄长血海冤情。
　　　　　　　先杀淫妇后除霸，冤冤相报是非明。
　　　　　　　烦劳二位代相请，武松酬谢众街邻。

何九叔　当得效劳！

〔何九叔、郓哥下。

〔武松圆场进屋，潘金莲、王婆上。何九叔等街邻上。

武　松　嫂嫂厨下准备酒菜，我要酬谢街邻。（王婆欲走）王婆，你又来了？

王　婆　我又来了。

武　松　李大翁，你我乃相好的叔侄，请坐那一旁。

李大翁　我只要有吃，方方大吉。

郓　哥　都头，还有王婆呢？

武　松　王婆么，你就坐在这一旁。

郓　哥　王婆，你就坐在这一旁。

武　松　士兵，将门紧闭。

李大翁　都头，不用关门留客，我们不会逃席的。

武　松　众位街邻，今日本当奉陪几杯，你来看哪，因有孝服在身，不能奉陪了。

众　　　有酒我们自己晓得喝。

武　松　斟酒。

众	来来来,喝酒,一杯酒干,吃菜。
郓　哥	慢点慢点,我有几句话讲。
何九叔 赵四老	小孩子,吃酒就吃酒,却要讲什么?
郓　哥	这酒反正是我们吃的。有话不讲出来,在肚子里格蹦格蹦不痛快。都头,今日这酒不要敬我们。
武　松	要敬哪个?
郓　哥	要敬就敬王婆。
武　松	却是为何?
郓　哥	要不是王婆熬药煎汤,恐怕你大哥还起来吃得几碗饭呢。
武　松	王婆,今日此酒,你与我多吃几杯。
郓　哥	王婆你要多吃几杯。
何九叔 赵四老	哎,来,来吃酒。
众	二杯酒干,吃菜,吃菜。
李大翁	慢来、慢来,我老人家也有几句话讲。都头,你兄长一死,你嫂嫂她,守的好闺门啊!

〔潘金莲急上。

潘金莲	哎,老人家吃酒就吃酒,要讲正经话。
李大翁	我再不讲正经话,你更不得了!
潘金莲	老东西……(欲发火,见武松后退)
赵四老	都头,我店中有事,我就告辞了!
武　松	既然来了,吃完再走!
李大翁	喝酒,喝酒。
众	三杯酒干。
武　松	三杯酒干,士兵,将席撤开。众位街邻,今日三杯酒,休得作等闲。一非相酬谢,二非解愁肠。何九叔烦你从头一二写至尾;赵四老、郓哥、李大翁,呔!相烦尔等作见证。冤家狭路

窄，天理有昭彰！俺武松今日呵——

小工调（1＝D）

（大台｜仓-｜仓才台｜仓台才台｜仓）

【尾犯序】　　）０（　　　　　廿 ６ ６ ６
　　　　　　　　　　　　　　　　冤 债 到

（嘟-八大 仓）

３ ６ ５３ ３ ６ - ０ ０ ０
头　　　　日。

贼淫妇。

潘金莲　杀人了！

（眼上起）

众　　　５｜２/４ ２ ２ ３ ５｜６ １ ６ ５３６｜６ ５３５２１｜
（唱）且　　从　头　　　与　他

（０大 ０ 大大 仓）

３５６１ ５３２｜１·６ ２｜２ ˅ ２１３｜３５ ３２３｜２
说　　　　　个　　　详　　　　　　细。

武 松　　５２３｜３５３ ２ ３５｜６ １ ６ ５３６｜６ ５３５２１｜
（唱）你　　把　　　吾　兄

（０大 乙大　　仓）

３５６１ ５３２｜１·６ ２｜２ ˅ ２２３｜３５ ３５３｜２
如　　　　　何　　　谋　　　　　　死？

第四章
湘昆的传剧与传曲

潘金莲　　　　0 | 5 2̲3̲2̲1̲ | 6̣ - | 1̲2̲6̲1̣̲ 2 | 2 - ‖
（唱）（叔叔）　冤　　　　谁？

武　松　谁来冤你？（追，圆场）

潘金莲　　0 5̲3̲ | 5̲5̲1̲6̣̲5̣̲ | 1̣̲6̣̲ 1̣̲3̲ | 2̲3̲2̲1̲ 6̣̲1̣̲5̣̲ |
（唱）伊　兄　　死　　为　心　痛

6̣̲ 1̲2̲ | 3̲6̲5̲3̲ 2 | 2 ᵛ5̲3̲ | 5̲5̲1̲6̣̲5̣̲ |
病　　　　急，　　　　与　奴家

1̣̲6̣̲ 1̣̲3̲ | 2̲3̲2̲1̲ 6̣̲1̣̲5̣̲ | 6̣̲ 1̲2̲ | 3̲6̲5̲3̲ 2 |
没　　些　　关　　系。

潘金莲
王　婆
（同唱）1̲6̲ 2· | 3̇· 2̲̇1̲5̲ | 6̲1̲ 6·ᵛ | 5̲6̲5̲3̲5̲ | 6̲5̲ 1̇· |
夫　　和　　妇

5̲6̲5̲ 3̲2̲ | 3̲5̲3̲ 2̲1̲3̲ | 3̲3̲5̲2̲1̲ | 6̣̲1̣̲2̣̲3̲ 7̣̲6̣̲5̣̲ |
似　同　林　　宿

6̣̲ ᵛ6̲5̲6̲ | 6̲1̲̇ 3̲5̲ | 6̲1̲̇2̲̇ 7̲6̲5̲ | 6̂ - |
鸟，限到　　　两　分　　飞。

武　松
　　　2 2̲3̲5̲ | 6̲1̲̇ 6̲5̲3̲6̲ | 6̲ 5̲ 3̲5̲2̲1̲ |
（唱）凭你　假　哭　　与

3̲5̲6̲1̲̇5̲3̲2̲ | 1·6̣̲ | 2 ᵛ2̲2̲3̲ | 3̲5̲ 3̲5̲3̲ |
伴　　悲，　　也　难　　逃

```
 2 ⌄5 2 3 | 3 5 3  2 3 5 | 6 1̇ 6  5 3 6 |
罪，快       把    真  情
```

```
 6 5 3 5 2 1 | 3 5 6 1̇  5 3 2 | 1· 6  2 |
```

```
 2 ⌄2 2 3 | 3 5 3 5 3 | 2  0 ‖
 说       知。
```

郓　军　都头，要王婆讲。

武　松　好，王婆，你与我讲。

王　婆
```
 5 2 3 2 1 | 6̣ — | 1 2 6 1 2 | 2 ⌄5 3  5 5 1̇ 6 5 |
 (唱) 听   启。         怎 消
```

```
 1̣ 6̣ 1 3 | 2 3 2 1  6̣ 1̣ 5̣ | 6̣ 1 2 | 3 6 5 3  2 |
 得      都   头   怒    气，
```

```
 2 ⌄5 3  5 5 1̇ 6 5 | 1̣ 6̣ 1 3 | 2 3 2 1  6̣ 1̣ 5̣ |
 容    老 身      将     情
```

```
 6̣ 1 2 | 3 6 5 3  2͡ |
 诉      知。
```

武　松　何九叔。

```
 1̇ 6 2 | 3· 2 1̇ 5 | 6 1̇ 6· ⌄ 5 6 5 3 5 | 6 5 1̇· |
 (唱) 真       和              伪
```

第四章
湘昆的传剧与传曲

```
5 6 5  3 2 | 3  5 3  2 1 3 | 3 3 5 2 1 | 6 1 2 3  7 6 5 |
   烦   伊           详
                                 (大    大   仓)
6  6 5 6 | 6 1 3 5 | 6 1 2 3  7 6 5 | 6 0 ‖
写，休   得            有    差        迟。
```

武　松　讲！讲！讲！

王　婆　这都是小贱人自己做的。

武　松　小贱人，

```
            (大台    仓    才项    仓       0才乙台
       0 | 1/4 6 1 | 3 | 3 5 | 6 3 | 3 3 | 6 5 |
         (唱) 从    头   说他 细， 莫藏头 换尾
       仓    仓     大    大     0大大    仓)
       6 5 | 3 2 | 1 2 | 2 1 | 1 3 | 2 0 ‖
       辗   转          挪          移。
```

潘金莲　你……你放我起来讲。

武　松　你与我跪在灵前去讲！

潘金莲　　　　　(大乙　　台　　台　　台　　0大　乙大
```
廿 3 5 6̂ - | 1/4 0 1 | 1 2 | 1 | 1 2 | 3 5 |
  停  威！       非 是  我 心  故
台　才台　才台　才台　才台　才　才才大　才台
3 5 2 | 0 5 | 6 5 | 3 3 | 6 5 | 3 2 5 | 6 1 |
为，   都是  她教  唆    到    底。   是
```

(才台 才台 才台 才台 才台 才台 才台 才)

3 | 3 5 | 6 | 3 3 6 5 | 3 2 | 2 1 | 1 3 | 2 ‖

她　哄　我　裁　衣，便　与　人　偷　情。

武　松　虽偷情了，怎样谋死我哥哥？讲！

众　　　不讲就砍！

潘金莲（大　才台　才台　才台　才台　才台　才台　才台

0 | 5 5 | 6 5 | 3 | 3 1 | 1 6 | 1 3 | 2 |

（唱）踢伤后，　　　只　说药　医，

才台　才台　才台　才台　才台　才台　才台　才）

0 6 | 6 5 | 6 5 | 6 | 6 | 6 2 | 2 5 | 5 7 | 6 ‖

我　与她　将毒药　把　他　　灌　　死。

武　松　是毒药毒死的，奸夫是谁？

潘金莲　是西门庆。

武　松　兄长，小弟与你报仇了。（杀潘金莲）开门。

众　　　哪里去？

武　松　大街之上，找西门庆那狗头。

众　　　去不得！

武　松　撒手！

　　　〔推开众人，提刀亮相下。

【尾声】 2/4 1·2 | 3 5 2 3 | 2 1 6 5 | 6 1·2 |

3 5 2 3 | 5 | 7 | 6 - ‖

　　　〔在音乐声中幕落。

二、新编剧目剧本

《苏仙岭传奇》第一场

走 魔

〔一束蓝光柱照出橘井底，被镇瘟雕魔王在挣扎。

男女声　尺字调（1=C）

【新水令】$\frac{6}{4}$ 6 6 3̲6̲ 5̲4̲ 3 - ⌵ | 2 3̲5̲ 1̲3̲ 7̣̲6̣̲ 1 - ⌵ |

（齐唱）宝　橘　镇　雕　　王，井　泉　治　瘟　瘴，

$\frac{5}{4}$ 1 1 0̂ 5̣̲ 4̣̲ 3̣̲ 5̣̲ | $\frac{7}{4}$ 2̲ 3̲ 5 - 1 7̣̲ 6̣̲ 1 - ‖

妖　孽　未　全　降，　伺　机　兴　风　浪。

（仓大　仓才　才台台　仓令台

【江儿水】$\frac{2}{4}$ 0 6̲ 6̲ | 1̇ 1̇ 5 | 6 1̲̇ 5̲ 3 |

才台台　仓大 0　　　仓 0　仓令台

5 5̲ 1̲̇ | 6 6̲ 5̲ | 3 3 | 3 5̲ 2̲ |

才台台顷　仓　才令　台　仓台

2̲3̲ 1 | 2̲1̲ 6̣ | 6̣̲ 6̲ 5̲ 6̲ | 1̲̇ 6̲ 5 |

才台台仓　才台　仓令台　才台台仓）

3̲ 3̲ 5̲ | 6̲ 2̲ 3̲ 2̲ | 3̲ 5̲ 2 | 2̲ 3̲ 1 | 2̲ 1̲ 6̣ ‖

〔蓝光熄灭，魔王隐去。灯亮，郴山仙橘井旁，一棵金橘宝

树。绿叶浓荫，橘果满枝，宝气珠光。众橘仙子簇拥白鹤王子、飞天公主翩翩起舞，庆贺婚礼。

众橘仙　小工调（1=D）

【泣颜回】廿 1　65　3　56　5̃　6̂·（1 |
（齐唱）仙　婚　　乐　未　　央，

4/4 2·3　3 2 1　6·5 1 2　6 1 5 6 |

3·5 6 1　6 5 5 3　2·1 2 3 | 5 6 1　5 3 2 5 6·1 |

2·3 3 2 1）6·1 5 6 1 | 1·3 2 3 1 1　6·6 5 3 |
　　　　　　　　长　　空　比　　翼

2·1　3·⌄6 1　6 5 3 3 | 2·3　2 - ⌄ |
任　　翱　　　翔。

6·1 5 6 3 2　1 3 2 2 1 | 6·⌄1　6·1̌ 5 6　5 3 1 3 2 |
逶　迤　五　岭，　　端　的　福

1　6 1　2·3　3 5 3 3 | 2 - ⌄ |
地　　仙　　　乡，

王子
公主　　2·3　1 | 1·2⌄ 6·5 1̌ 6 6 5 | 3·2 5·⌄ 2 3 2 |
（同唱）亭　亭　　橘　仙　舞，　　伴仙家

2/4 5　3　6　6 5 | 3　5　3　3 | 4/4 2 - |
情　侣　　双　　　　　　双。

众 橘 仙　（齐唱）裙飘　袖扬，舞翩翩

渐慢

情深爱　　　　　长。

祝王子、公主比翼双飞，地久天长！

〔突然狂风骤起，金橘树霞光闪闪，大地随之摇动。公主急倒入王子怀抱。

公　　主　殿下你看金橘树霞光万道！为什么天摇地动起来？

王　　子　公主，此乃橘井下镇压的瘟雕魔王又在兴妖作怪！

公　　主　井下有魔王么？

王　　子　公主有所不知，五百年前这五岭山区飞来个瘟雕魔王，好吃死人腐肉。因此他四处散播瘟疫瘴气，残害生灵，闹得郴州民不聊生！那时节流传有三句民谣。

公　　主　什么民谣？

王　　子　"船到郴州止，马到郴州死，人到郴州打摆子！"

公　　主　都是那魔王之罪呀！

王　　子　我家先王为了搭救郴州苍生，历尽千辛万苦，从南海仙岛求来这金橘宝树，为百姓解毒避瘟，擒住瘟雕镇压在宝橘树下古井之中。

众 橘 仙　镇妖宝树，法力无边！

王　　子　【石榴花】（唱）宝橘树　　　万道

灵　　　光，　　避　邪　祟

驱　瘟　　　　　瘴。

公　　主

（唱）仙　橘　　　　并蒂　降吉

祥，恰　似　　　　仙　　侣

形　影　　　双。

〔幕后传来潘姑、苏郎歌声。

潘　姑
苏　郎　【山歌】
（内同唱）郴　山苍苍，　　郴

水　茫　　茫。　高山采

药，　　满我　背

渐慢

2 i 6 ˅3· 5 2 3 2 1 2̇ i· i (2̇

筐， 满　　背　　　筐。

渐弱

3· 5 3 2 2̇ ĩ i -) ‖

众 橘 仙　启禀王子、公主，有一对凡夫俗女登临仙山。

王　　子　（举目远眺）原来是潘姑、苏郎，他们是郴州名医潘先生爱女与得意门徒，也是一对济世救人的好儿女。今日上山采药，遇我婚礼，也是天缘造化！众仙子以礼相待！

公　　主　王子所言甚是，你我仙山一对，愿他们人间一双！

众 橘 仙　天上比翼鸟，地下连理枝。仙界人间共呈祥！

王　　子　好！贵客光临，仙乐相迎！

众 橘 仙　是！

（起仙乐，众橘仙起舞相迎）

（冬　冬）

3/4 0 0 i 2 ‖: 2/4 6 5 3 2 3 | 3 6 5 6 i· 6 |

5 4 5 6 | 6 5 6 5 6 | i 7 6 i 2 | 2̇ i 6 6 5 |

3 3 2 5⁶₇ | 1· 2 :‖

〔苏郎、潘姑背草药篓上。

苏　郎
潘　姑　【么篇】廿 3 2 3 2 2 1 3̂ | 2/4 3 ˅1 6 1 | 3·2 1 2 |

（同唱）郴　岭　上　　　云　霭　霭　瑞

7 6 1 1 2 | 3̃ 2 3 2 2 1 2 | 1 - ˅ | 1 6 6̣ 5 6 |

气　　祥　　　　　　光， 迷　濛　濛

```
 1  6 | 5 6 5  5 6 5 4 | 3 - | 0 5  6 1 5 6 |
仙 女   翱        翔,        莫 非  是

 6· 1 5 4 | 3· 6 | 1 2 3 6 5 | 3· 5 2 1  3 ‖
离  红 尘   误  入 蓬       阁?
```

公　　主　潘姑、苏郎，你们二人行医济世，今日来到仙山，庆我婚礼，真乃天缘巧合。本公主赐你并蒂仙橘，愿你二人早结良缘！

〔公主从宝橘树上摘下并蒂橘

〔王子大惊，阻止不及

王　　子　哎呀，不好！

```
廿 1  6 5  3 6 5  1 6  2 5  3 - |
(唱) 摘 下  宝 橘 伤 宝 树！
```

公　　主

```
6· 1 3 5  6 6  5 4 3  5 1 2 3  2 2 1 2 1 - ‖
(唱) 赠 与 人 间 情  侣  永  成      双！
```

王　　子　哎呀，公主呀！你一片美意，摘橘赠宝，只是伤了宝树，大祸将临！快快送他们下山！

〔公主及众橘仙送苏郎、潘姑急下。

王　　子　众仙兵，擒妖者！

〔众仙兵上。

〔霎时巨雷轰鸣，电光闪闪，地动山摇。橘井中一股黑烟冒出，化作雷电，劈断橘树，树倒枝横，瘟雕魔王冲出橘井。

瘟　　雕　（狂笑）哈哈哈！小白鹤，多承你们摘橘伤了宝树，放俺出来，孤家又有出头之日了！

王　　子　瘟雕，百年惩戒，当思改邪归正，休再作恶。小王放你一条生路。如若不然教你万劫不复！

瘟　　雕　休得口出狂言！俺今日要报这五百年井底深仇！

王　　子　众仙兵，擒拿瘟雕！

〔众神兵不敌瘟雕，瘟雕喷毒雾，王子昏倒。公主冲上扶王子，被瘟雕擒住。

瘟　　雕　哈，哈，小白鹤，你也有今朝，三日后再来吃你的臭鹤肉。正是：今日毒漫牛脾岭，明朝血溅飞天山！

〔瘟雕擒公主下。

白鹿仙姑

【上小楼】霎时间暗了穹苍，橘井里走了雕王，小仙鹤毒倒山岗，金橘叶救死疗伤。

〔白鹿仙姑将橘叶灌于王子口中，王子慢慢苏醒。

王　　子　瘟雕！（欲行又倒，白鹿仙姑扶住）

白鹿仙姑　王子呀！你如今中了妖毒，伤了仙体，损了道行，生命危在旦夕！

王　　子　我要去救公主！

白鹿仙姑　公主自有飞天山牛马大仙前去营救，你不必担心。

王　　子　不擒住瘟雕，天下苍生必遭大难！

白鹿仙姑　你身中妖毒，自身难保！我奉金橘老祖之命与你指点迷津。

（唱）变鱼儿潜郴江，权借水府把身藏，投胎人世净毒瘴。

欲擒瘟雕，须寻一未婚少女投胎转世，重炼仙术，再育宝橘。

王　　子　要投胎人世！

〔切光。

第五章 湘昆的音乐形态

音乐是戏曲的重要组成部分，湘昆也不例外。湘昆自 1956 年开始发掘以来，已积累了丰富的唱腔音乐和器乐。

第一节 湘昆的唱腔音乐

湘昆唱腔，属曲牌联套体，即以曲牌为基本的结构单位，将若干支曲牌按一定的规律连缀成套，辅之以念白，组成戏曲的一个套曲。套曲通常是一出戏或一折戏的音乐，它具有相对的独立性、完整性，可单独表演，也可将若干"折"音乐再连缀成一个更大的套曲，一般称之为"大本戏"音乐。目前，湘昆传统的大本戏已大部分失传，多见的是折子戏，也有少数依据折子戏重新编创的大本戏，如《荆钗记》《白兔记》等。湘昆唱腔曲牌有南北曲之分，风格各有不同。南曲为五声音阶，节奏舒缓，旋律大多是级进或小跳进行，曲调婉丽。北曲为七声音阶，节奏紧张急促，旋律多大跳进行，曲调雄健、有力。故有"北曲刚，南曲柔"的说法。

一、曲牌音调来源

湘昆唱腔曲牌音调与郴州地方音乐联系紧密，地方民歌、戏曲等民

间音乐音调成为其主要的素材来源。

(一) 地方民歌

郴州地方民歌带有浓郁的湘南地域特征,以低腔山歌和小调为主,音域较窄,旋律多级进,常用羽调式、徵调式、商调式和角调式等。表明羽音、徵音、商音、角音在民歌中具有重要地位。郴地民歌的这些特点很大程度上影响了曲牌中的装饰润腔,例如,湘昆《藏舟》的【山坡羊】中出现了许多羽音、角音的装饰润腔。

谱例:【山坡羊】

山 坡 羊
选自《渔家乐·藏舟》

【山坡羊】廿 6̇ 3 6 5 6 6 - 4/4 6̇ 5 3 ¦ 5 5 3 0 2 1 2 |
(唱)泪盈盈　　　 做　了江干　的

3· 2 1 0 3 2 3 ¦ 5 6̇ 2 1 6̣ - | 6̣ - 3·2 5 ¦ 6 0 2 1̇ 6 - |
花　　　　片,　　　　　　　　　惨　凄　凄

6 5 3 0 5 6̇ 5 3 ¦ 5 5 3 0 2 1 2 | 3· ∨2 1 2 0 2 ¦
做　了天边　的孤

1·2 3 2 2 1 6̣ - | 6̣ 5 5 5 6̇ 5 3 ¦ 3 0 6 5 6 1̇ 1̇ 6 5·∨6 |
雁,　　　哭哀哀做　了石　砌　中　的

1 6 6 5 3 0 3 2 2 1 ¦ 6̣ 1 2 1 - | 1 2 2 2 2 3̃ 1 6̣ ¦
乱　　　　蛋,　　　　　虚飘飘做　了

3 0 5 6 5·1̇ 6 6 6 5 3 6 | 1·2 3 2·3 3 2 1 ¦ 6̣·∨1 5 0 5 6 6 5 |
陌　上　的　杨　　花

$\underline{3}\ \underline{3}\ \underline{3}\ \underline{5}\ \dot{6}\ -\ |$

卷。

又如，湘昆《琴挑》的【懒画眉】中出现了大量徵、羽、角色彩的润腔。

谱例：【懒画眉】

懒 画 眉

选自《玉簪记·琴挑》

正宫调 1 = G

慢速

$\text{廿}\ \widehat{\dot{6}}\ -\ \widehat{\dot{6}}\ -\ |\ \frac{4}{4}\ 5\ \underline{5\ 1}\ \underline{6\cdot\underline{6}\ 5}\ 3\ |\ 1\ 3\ \underline{2\cdot\underline{3}\ 2\ 1}\ \underline{6\ 6\ 5}\ 1\ |$

　　　　月　明　　　　云　淡　　　　　露　　　华

$2\cdot\ \underline{1}\ \underline{\dot{6}\cdot\underline{5}\ \underline{6}\ 1}\ \underline{\dot{5}}^{\vee}\ |\ \dot{5}\ \dot{6}\ -\ -\ |\ 1\cdot\ \underline{2}\ \widehat{\dot{1}}\ \dot{6}\ -\ |\ \dot{6}\ -\ ^{\vee}\ 2\cdot\ 1$

　　　　　　　　　浓，　　　　　　　　　　　　　　倚

$3\cdot\ \underline{2}\ 5\ \ \underline{5\cdot\underline{\dot{1}}\ \underline{6}\ 5}\ \underline{3\cdot\underline{5}\ 3\ 7}\ |\ 2\ \underline{3\cdot\underline{5}\ 3\ 2}\ \underline{1\cdot\underline{2}\ 1}\ \underline{6\ 3}\ |\ \underline{5}\ -\ \dot{6}\ -\ ^{\vee}|$

　枕　　　　愁　　　　　　　　　　听

$\underline{2\ 3\ 1}\ 2\ \ \underline{2\ 3\ 2}\ \underline{1\ 2\ 1}\ |\ \underline{6}\ -\ \underline{5\cdot\ \underline{5}}\ \underline{3\ 2}\ |\ \underline{3\ 5}\ \dot{6}\ ^{\vee}\underline{\dot{6}\cdot\underline{5}}\ \dot{6}\ |$

四　壁　　　　　　　　蛩。伤　秋

$\underline{1\cdot\underline{2}\ 1\ 6}\ \underline{5\ 1}\ \underline{6\cdot\underline{1}\ 6\ 5}\ 3\ |\ \underline{\dot{6}\cdot\underline{1}}\ \underline{5\ 6\ 1}\ -\ |\ 2\cdot\ \underline{1}\ \underline{6\ 1\ 5}\cdot\ \underline{3}\ |$

宋　玉　　　　　　赋　西

$\dot{6}\ -\ ^{\vee}2\cdot\ 1\ |\ \underline{3\cdot\ \underline{5}}\ \underline{2\ 3\ 1}\ \underline{\dot{6}\cdot\ \underline{5}}\ 1^{\frac{6}{\top}}\ |\ 2\ -\ 3\cdot\ 3\ \underline{2\ 3\ 1}\ |$

风，　落　　　　　　　叶　　　惊

```
1=↓  6 1 2·3 1·1 6 1 | 2 3 1 6 - - |
      残         梦。
```

此外，湘昆唱腔中也有直接运用郴地民歌音调的曲牌。如《醉打山门》的【山歌】是将原曲词直接套到叫卖调上，并用郴州官话演唱。

谱例：【山歌】

<center>山　歌</center>
<center>选自《醉打山门》</center>

1 = C（尺字调）

```
2/4 (才 才|才打打) | 1 6 1 2 | 3 6 5 | 5 1 6 5 | 3 2 3 5 |
  (卖酒人唱) 九 里        山 前 摆   战        场，

3 2 3 | 2·3 5 6 | 1·2 6 5 | 1 - | 3 2 3 | 5 6 5 3 |
牧 童   拾   得   旧   刀   枪。 顺 风   吹   动

5 1 6 5 | 3 2 3 5 | 3 2 3 | 2 3 5 6 | 1 2 6 5 | 1 - |
乌 江 水，       好 一 似 虞 姬 别   霸   王，

1 2 6 5 | 1 - ‖
别 霸   王。
```

（二）民间戏曲音乐

郴州地方戏曲多声腔并存，主要有高腔、弹腔等。高腔是较早传入郴州地域的戏曲声腔，并对其他戏曲声腔的形成有重要的影响，常常与其他戏曲声腔相连演出。而历史上湘昆班与祁剧班还曾一起演出，高昆台本戏演出加深了湘昆与高腔的合流。高腔对湘昆唱腔的影响主要表现为板式节奏和曲调的变化。板式节奏的影响表现为：湘昆中出现了类似

滚唱、滚白的形式。滚唱、滚白是高腔中常见的形式；湘昆常常紧缩板式，将一板三眼缩为一板一眼（即青板）。如曲牌【尾犯序】采用高腔滚唱的方式，在描绘追杀的激烈场景时，也将人物的内心恐惧和愤怒表现得淋漓尽致。

谱例：【尾犯序】

尾 犯 序
选自《武松杀嫂》

$1 = D$（小工调）

| 廿3 5 6̂ - | $\frac{1}{4}$ 0 1 | 1 2 | 1 | 1 2 | 3·5 | 3 5 2 | 0 5 |

（潘唱）停　威！　　非 是 我 生 心　故　为，　都

| 6 5 | 3 3 | 6 5 | 3 | 2 5̂ |) 0 (| 6 i | 3 | 3 5 | 6 | 3 3 |

是 她 教 唆　　　到　　底。　　是　她 哄　我 裁

| 6 5 | 3 2 | 2 1 | 1 3 | 2̂ |) 0 (| 5 5 | 6 5 | 3 | 3 1 | 1 6̣ |

衣，　便 落　圈　套 里。（道白略）踢 伤 后　　　只 说

| 1 3 | 2 | 0 6 | 6 5 | 6 5 | 6 6 | 6 2̇ | 2̇ 5 | 5 7 | 6̂ |

药　医，将 我 与 她　毒 药 将 他　灌　　　死。

此外，剧目《三闯》《负荆》中的【一枝花】采用夹杂滚白的手法，体现了张飞勇莽的个性特征，又将其对诸葛亮内心的不服刻画得入木三分。这种滚白与祁剧高腔中的"滚"有密切联系，祁剧的"滚"是一种口语化的散文诗体结构，常夹在唱腔中使用，吟诵性较强。《白兔记·回猎》中【宜春令】的第二支是湘昆独有的，传统工尺谱和通行本中皆无，叙述咬脐郎对父亲诉说生母李氏凄惨生活的情景。它也运用了滚唱的形式，使得诉说更加如泣如诉，悲愤交加。《白兔记·回

猎》中的【雁过沙】运用了缩板的形式，传统工尺谱中为一板三眼，而在湘昆中为一板一眼，将李三娘的伤情与悲情，咬脐郎的疑心与怜心充分表现出来。

例如，【解三酲】是王婆与潘金莲得知武松去请邻里作证时的相互安慰。由于受高腔的影响，打破了原本的曲腔格律，将"合""四"等音提高了八度，而行腔音乐也有所提高，配合打击乐使整个场面更加热烈。其乐段【煞声】仍保持基本不变，原韵段落音是 re、re、la（低）、la（低），为羽商交替调式，现变为 re、re、la（低）、sol，最后一句转向高音，使情绪更为激动，二人忐忑不定、焦急不安的心态展露无遗。

谱例：【解三酲】

解 三 酲
选自《武松杀嫂》

1＝F（六字调）

中速

⅕ 6 1 5 3 ⌢6 - | 2/4 3 3 6 5 | ⅗·5 6 1 5 | 5 3 1 2 |
（王唱）堪 笑 他 （多多）枉 称 英 豪， 走 衙 门

3 5 3 2 1 2 | 2 1 3 | 2 - | 3 2 3 5 | 6 1 6 5 5 6 | 6 1 2 |
不 值 分 毫。 撑 驾 小 船 离 大

3·2 1 2 6 | 6 5 | 6 5 1 | 6 2 1 5 | 6 | 1 6 | 1 1 |
海， 再 不 怕 浪 头 高。（潘唱）干 娘 打 听

1 6 1 | 3 5 2 | 2 6 2 | 6 5 1 | 6 2 1 5 | 6 - |
想 必 回 报， 事 体 不 知 怎 样 了？

二、唱腔曲牌结构板式

湘昆套曲曲牌多联套使用，名为套数，又称一堂牌子，一折戏常用宫调、笛色相同的一套曲牌。套曲分南套、北套和南北合套，南、北套

各以南北曲组合而成，南北合套是一南一北相间运用。套曲结构，有全套和变套之分。全套有引子、正曲、尾声三个部分，如《钗钏记·谒师》；变套有正曲、尾声而无引子者，如《渔家乐·藏舟》；有引子、正曲而无尾声者，如《浣纱记·采莲》；有正曲无引、无尾者，如《连环记·梳妆》。

曲牌板式，有一板三眼（$\frac{4}{4}$拍子）和三眼带赠板（$\frac{4}{8}$拍子）者谓之慢板；一板一眼（$\frac{2}{4}$拍子）者称清板；有板无眼（$\frac{1}{4}$拍子）者叫快板；散板（自由节拍）又称吊句子。细曲用慢板，粗曲则用一眼板或无眼板。

三、唱腔曲牌宫调记谱

湘昆套曲中的曲牌通常采用同宫系统调，唱腔"宫调"采用民间曲笛上的工尺七调记谱，常用的调名为上字调、尺字调、小工调、凡字调、正宫调等。但也时常出现移调、犯调的情况。

所谓移调，就是将曲牌的原定调做升高或降低处理。在湘昆唱腔曲牌中，这种移调手法比较常见，如折子戏《产子破阵》中，开始的【醉花阴】和【喜迁莺】为小工调，后移高四度，进入正宫调的【四门子】【水仙子】等。

所谓犯调，即转调。湘昆中的转调通常是近关系转调。如正宫调【北仙吕·点绛唇】一套，它由【点绛唇】【混江龙】【油葫芦】【天下乐】【哪吒令】【鹊踏枝】【煞尾】等曲牌联套组成，其中【油葫芦】为主要曲牌，整首曲牌首先由正宫调（G）变为小工调（D）演唱（实际是将原正宫调的宫音改唱变宫），在快结尾处又运用离调手法，增加了乙字调（A）的色彩（实际是变宫为角）。

第五章 湘昆的音乐形态

谱例：【油葫芦】

油 葫 芦
选自《北仙吕·点绛唇》

1 = D（小工调）

廿 2 3 2̂ -（扎） 4/4 1 2 3 1 2 3 | 5· 6 5 - |
（李天王唱）只 见 他　　　　　　雄 威　　　　赳 赳

1 2 3 1 2 3 | 5 - 3 3 2 | 1 6 5 6 1 5 6 |
勇 如　　　　黑，不 枉 他 号　　齐

1 2 3 3 2 | 1 1 6 2 - | 1 6 1 2 - |
天。只 见 他　　往 来　　南 北，

6 5 6 1 7 6 5 6 | 5 - 5 3 3 | 5 3 2 5 | 6 1 |
冲 突 东　　　西，他 那 里 奔 驰 一

2 2 3 1 2 1 6 | 5 2 3 5 2 | 5 5 6 5 4 3 |
似 也 那 如 儿。俺 这 里 神 通 广

2 6 1 2 3 1 6 | 5 - 2 3 2 | 6 5 6 1 7 6 5 6 | 5 - 5 3 3 |
大 也 难 逃　　避，俺 与 他 辩 个 高　　　低。昏 惨 惨

5 3 2 5 6 1 | 2· 3 2 3 1 6 | 6 5 5 3 3 2 |
四 野　　征 云　　起，闹 垓 垓

```
1 2 1 6̣ 5̣ | 6̣ 1 2 1 - |
军    声 沸，军  声  沸！
```

"煞声"，即乐曲的终止。唱腔曲牌的煞声，即曲牌韵段落音的组合形式，包括单调煞、交替调煞、混合调煞等。单调煞指曲牌的韵段落音单一，交替调煞指韵段落音由两音的重复交替构成，混合调煞指曲牌韵段落音由三个及以上的落音组成。比如，集曲【金井水红花】的煞声较为复杂，属于混合调煞，该集曲前三韵段的落音分别是 la、mi、la，为羽角调煞的交替，后三段的落音分别是 do、do、la，为宫羽调煞的交替；南曲【朝元歌】各韵段落音分别为 re、la（低）、re、re，属于商羽交替调煞；南曲【山坡羊】各韵段落音均为 la（低），因此为羽调煞；北曲【鹊踏枝】各韵段落音分别为 do、sol（低）、sol，属于宫徵交替调煞。

谱例：【朝元歌】

朝 元 歌

《玉簪记·琴挑》中陈妙常（旦）唱腔

正宫调1 = G

慢速

```
廿 1 2 3̃ -ᵛ | 4/4 3 3 3 2 5̣ | 6 6 5 3 | 1 - -ᵛ 2 3 2 |
    长 亭          短           亭，

1· 2 1ᵛ 6̣· 6̣ 5̣ | 3 5 6 2 1 6· 1 6 5 | 3 3 2 3·2 5̣⁶¹ |
        哪  管        人        离

3· 5 6· 1 5 3̃ᵛ | 2 - - -ᵛ | 1 2̃ ᵛ 3 - | 3 3 3 2 5̣ | 6· 1 5 6 |
恨。             云   心    水
```

第五章
湘昆的音乐形态

心，有甚闲愁

闷。　　　　　一度

春来，　　一番

花褪，　　怎生

上我眉痕。

云掩柴

门，钟儿磬儿在

枕上听。柏子

座中焚，

[曲谱：梅花帐绝尘，果然是冰清玉润。长长短短，有谁评论，怕谁评论。]

第二节 湘昆的伴奏音乐

湘昆以曲笛、锣鼓等吹打乐器伴奏，不使用丝弦乐器。中华人民共和国成立后，伴奏乐器得到不断丰富，并且有文场和武场之分。

一、乐队构成

湘昆传统乐队，称为场面，由6人组成，位居表演区之后，所以又称后台。鼓师为音乐总指挥；主笛兼唢呐一人；笙兼副笛一人；大锣兼三弦；大钹兼提胡并负责捡内场椅；小锣兼云锣，站立鼓师右侧并传递怀鼓，还负责捡半边场。乐队还要承担模仿剧中各种音响的任务，如风声、雨声、敲门声、打更声、鸡鸣、鸟叫、马嘶声、婴儿啼哭声等，加

在《狗洞》中要学犬吠声。20世纪50年代以后，场面大为充实，在民乐的基础上增添了西洋乐器，人员增加到16人左右，乐队改设在乐池。

湘昆开场锣鼓分文开场和武开场。一般文开场常用噪鼓领奏，风格文雅，格式严谨，锣鼓谱要按照顺序演奏，但有些段落可任意反复，一般文戏身段锣鼓也包括在内。武开场（也叫花开场）一般用战鼓领奏，风格火爆，锣鼓不统一固定，可长可短，可多可少，全凭鼓师灵活运用，武戏点子都由此变化而来。

湘昆乐池

湘昆伴奏乐器分文武两场。文场多为管弦乐器，通常由曲笛、唢呐（大、小唢呐）、笙（中音笙）、三弦、琵琶、胡琴（二胡、低音革胡）、古筝、阮（中阮）、怀鼓、班鼓、云板、小锣等组成。

其中怀鼓相传是从明代传承下来的一件乐器，因抱在怀中敲击而得名。鼓槌由竹片削成，细长而有弹性，靠手指的力度带动鼓槌，鼓槌由于惯性颤动不止而不断敲击鼓面，发出"咯咯咯"的声音。

武场多用打击乐器，如班鼓、大小堂鼓、战鼓、云板、大小锣、大小钹等。其中，小锣有高音和低音两种，武场中一般运用高音小锣，发

怀鼓

音坚脆，音传很远，有"穿山小锣"之称。

二、伴奏音乐

湘昆的伴奏音乐可分为旋律曲牌和锣鼓曲牌。

（一）旋律曲牌

旋律曲牌借鉴了祁剧的手法，可分为大过场和小过场两类。大过场中常用大唢呐、锣、鼓、大钹等乐器，其中主奏旋律乐器唢呐中有祁剧唢呐，其形制较大，声音高亢洪亮、刚健雄浑，配合祁剧战鼓、大堂鼓、大锣、大钹等，可以渲染出威武雄壮的气势。小过场用曲笛主奏，伴以丝弦、班鼓、小堂鼓、云锣、小钹等。常用的旋律曲牌有以下七种。

（1）【哭皇天】属哀乐，曲牌由民间器乐曲发展而成，是典型的小过场曲牌。板式为一板一眼（四二拍子）。曲调悲哀肃穆，通常用于灵堂祭奠、吊孝等场合。如《义侠记·武松杀嫂》中武松祭奠武大郎的场景，以及《长生殿·哭像》等。

谱例：【哭皇天】

哭 皇 天

【哭皇天】（0 2 1 2 | 5 65 323 | 0 2 1 2 | 5 65 453 |

0 5 3532 | 1 21 651 | 0 5 3532 | 1 1612 | 3 5 2317 |

6.7 576 | 0 225 | 6.7 576 | 6.1 564 | 3 - | 6.1 564 |

3.4 3432 | 1.6 123 | 0 2 1 2 | 5 65 323 | 0 2 1 2 |

5 65 453 | 0 5 3532 | î - ）‖

(2)【小开门】属神乐，由民间器乐曲发展而来，板式为一板一眼（四二拍子），可加小锣、小钹演奏。曲调轻松欢快，气氛热烈。其用途较广，适于迎宾、送客、行路、拜贺等场合。如《铁冠图·刺虎》《安天会·盗丹》等。

谱例：【小开门】

小 开 门

选自《安天会·盗丹》

（细吹曲牌）

1 = D（小工调）

中速稍慢

3 5 | 2/4 6 56 i 6 | 6 3 3 56 | i 5 6 5 3 | 3 5 6 i 5 3 | 2 1 2 |

3 5 6 | 5 3 2 3 | 1 2 1 | 6 i 7 6 | i 2 1 | 3 2 3 | 3 ‖

(3)【出队子】为粗吹曲牌，属军乐，由同名南曲曲牌发展而来，板式为一板一眼（四二拍子）。曲调庄严肃穆，常用于发兵、班师等场合。如《玉簪记·回营》中开场班师下令的场景。

谱例：【出队子】

出 队 子

选自《玉簪记·回营》

凡字调 1 = ♭E

中速

) 0 (｜ 卄 6 6 1 1 6̂ ｜) 0 (

连 营 分 队，

卄（大台·仓嘟 才台 仓仓）　　　（八嘟 仓 才 仓 才

$\frac{2}{4}$ 0　$\widehat{6\ 6}$ | 1　1 | $\widehat{2\ 1}$　$\dot{6}$ | $\widehat{5\ 6}$　$^{\vee}\dot{5}$　$\dot{5}$ |

前 纛 高 涨　朱 雀　　旗，　弓 刀

仓 嘟 七 令 仓 令 台 七 台 乙 台 仓 大 八 七 令

$\widehat{\underline{5}\ 3}$　3 | 2　2 | 3　$\widehat{2\ 1}$ | $\widehat{1\ 2}$　$\underline{1}$ | $\dot{6}$ |

簇 拥 列 戎　衣。　　　万 骑 城 南

仓 七 仓 令 七 乙 台 仓　0 七 乙 台 仓 令 台

3　2　$\underline{1}$　$\dot{6}$ | $^{\vee}\widehat{3\ 2}$ | $\widehat{1\ \dot{6}}$　$\underline{1}$ | $\underline{5}\ \underline{6}$　$\underline{1}$ | 0　$\widehat{3\ \dot{6}}$ |

战 胜　　归，　试 问 三 吴　豪 杰　　有

七 台 乙 台 仓 大 八 七 令 仓 令 大 仓 令 七 乙 台 仓）

$\widehat{5\ \dot{6}}$ ‖

谁？

(4)【万年欢】为细吹曲牌，属神乐，由同名北曲曲牌发展而来，板式为一板一眼（四二拍子），可加小锣击节。曲调轻松愉快，多用于幻境，也用于庆贺、拜堂等热闹场面。如《牡丹亭·惊梦》中花神引柳梦梅和杜丽娘入梦时所用。

谱例：【万年欢】

万 年 欢
（细吹曲牌）

1 = D（小工调）

中速

6 7 6 5 | $\frac{2}{4}$ 6　1 2 | 3 5 3 2 | 3　6 7 6 5 | 6　1 · 2 | 3 5 3 2 |

```
3 54 | 3 5 2 3 | 5 6 5 | 4 3 2 1 | 2 3 2 | 5 3 2 1 | 6 7 6 |
1 7 6 1 | 2 3 2 | 2 5 3 2 | 1 | 6 1 | 2 1 6 7 | 6 | 5 4 | 3 5 2 3 |
2 1 2 | 1 6 5 | 3 5 6 7 | 6 ‖
```

(5)【将军令】为粗吹曲牌,属军乐,出自民间器乐曲,板式为一板三眼(四四拍子),加锣鼓及双钹演奏。曲调雄壮豪迈,气势磅礴。一般用于操演、摆阵、升帐等场合。有时开演前的"打闹台"也奏该曲。

谱例:【将军令】

将 军 令
(粗吹曲牌)

$1 = G \ \frac{1}{4}$ (正宫调)

```
0 3 | 2 1 | 2 3 | 2 3 | 2 1 | 2 3 | 2 2 | 4 2 | 4 5 | 6 1̇ |
6 5 | 4 | 3 | 2 3 | 5 6 | 5 3 | 2 5 | 3 2 | 1 1 2 | 1 | 1 7 |
6 2̇ | 4 5 | 6 6 | 6 2̇ | 1̇ 6 | 5 | 2 3 | 5 | 6 5 | 6 7 |
2 3 | 5 | 6 2̇ | 5 6 | 2̇ | 6 5 | 6 | 4 3 | 2 | 4 5 | 6 5 |
6 7 | 6 7 | 6 5 | 6 7 | 6 6 | 0 7 | 6 7 | 5 7 | 6 5 | 2 1 |
2 3 | 2 1 | 2 3 | 2 3 | 2̂ ‖
```

(6)【麻婆子】为小过场曲牌,属宴乐,也可用唢呐演奏。板式为一板三眼(四四拍子)。曲调欢快热烈,一般用于欢宴、赏景等场合,也用于剧中人物思索及书写等场景。

谱例：【麻婆子】

麻 婆 子

1=G 4/4（丝弦）

[乐谱略]

（7）【风入松】为粗吹曲牌，属军乐，由同名南曲曲牌发展而来，板式为一板一眼（四二拍子）。曲调雄壮豪放，节奏感强。多用于军士们引将军上下场，也用于行军或追击敌军等场合。如《千钟禄·搜山》及《铁冠图·乱箭》等中所用。

谱例：【风入松】

风 入 松
选自《千钟禄·搜山》

（粗吹曲牌）

1=♭E（凡字调）

[乐谱略]

$\{\underline{3\cdot 2}\ 5\ |\ 0\ 3\ \underline{2}\ |\ \underline{3\cdot 2}\ \underline{1\ 2}\ |\ \underline{2\ 3}\ 5\ |\ 2\ \underline{3\cdot 2}\ |\ 2\ \underline{5\ 5}\ |$

仓　来　｜0 来　来｜仓来 衣来｜0 仓　来｜仓 来来｜仓 来来｜

$\{\underline{6\ 1}\ 2\ |\ 3\ \underline{3\ 2}\ |\ \underline{1\ 2}\ 1\ |\ 6\ 5\ |\ \underline{5\ 5}\ \underline{3\ 5}\ |\ \underline{3\ 5}\ \underline{3\ 5}\ |$

仓来 衣来｜仓 来来｜仓来 衣来｜仓 来｜0 来来来｜圪儿 拉扎｜

$\{\underline{6\ 3}\ 5\ |\ \underline{2\ 3}\ 2\ |\ 1\ -\ |\ 1\ -\ \|$

衣扎 衣｜仓来 来仓｜来来 仓｜仓 -‖

（二）锣鼓曲牌

湘昆中的锣鼓曲牌又称"挑头"，分唱腔锣鼓、念白锣鼓、身段锣鼓、效果锣鼓四类。常用的锣鼓曲牌有以下七种。

（1）【上场锣】曲牌气氛紧张激烈，通常用于摆阵、厮杀、争斗、行路以及急速地上下场。

谱例：【上场锣】

上　场　锣

渐快

$\frac{2}{4}$ 多衣 多衣｜多衣 多衣｜$\underline{1}$ 当　0｜$\underset{\times}{当}$ $\underset{\times}{当}$｜多 当 0‖

（2）【帽子头】结构较为简短，多用于人物自报家门后的亮相或身段表演，使用率较高。

谱例：【帽子头】

帽　子　头

$\frac{2}{4}$ 当　当｜另当 衣另｜当　0｜当　0‖

(3)【圆场】曲牌气势雄壮，通常配合角色身段动作及舞台调度，也可用于武将上下场。如《武松杀嫂》【尾犯序】中大量追杀场面所用。

谱例：【圆场】

圆　　场

$\frac{2}{4}$ 多罗衣 | 当多当 ‖: 衣多当 :‖ 衣多当多 ‖: 当多当多 :‖

当多另　当 ‖

(4)【急尖】曲牌节奏紧密，通常用于配合角色遇急事的场合，以衬托其焦急的心情。

谱例：【急尖】

急　　尖

$\frac{2}{4}$ 多罗衣 | 当多 0 | 当· 当当 ‖: 当当当当 :‖ 当多另 当 ‖

(5)【身段锣】曲牌主要用于配合角色的身段表演。

谱例：【身段锣】

身　段　锣

$\frac{2}{4}$ 多把 打 | 长 当当 | 尺当衣当 | 长 当当 | 尺当衣当 |

长 当当 | 尺打衣嘟嘟 | 长 长打 | 衣尺衣当 | 长 当当 |

尺打尺 | $\frac{3}{4}$ 长 当尺衣当 | $\frac{2}{4}$ 长 0 ‖

(6)【抽头】曲牌通常用于唱段相接处，以加强气氛，也用于配合武戏唱段中身段舞蹈动作。如《草庐记·花荡》中张飞唱北越调【调笑令】时运用了此锣鼓曲牌。

谱例：【抽头】

抽　头

$\frac{2}{4}$ 扑·打 打 打 | 衣 打 衣 打 衣 | 长　当 当 | 尺 当 衣 当 | 长　长 0 ‖

（7）【扑灯蛾】曲牌通常用于愤怒或疑虑等场景，与角色的干念配合。干念常见为两个或四个五言、七言韵段，前有起句和身段锣鼓等，念时则为云板、班鼓同击"朴"节奏，而后再接身段锣鼓，如此循环。如《武松杀嫂》中武松状告无门、恨怨丛生时运用此锣鼓曲牌。

谱例：【扑灯蛾】

扑　灯　蛾

$\frac{2}{4}$ 多 把　打 ‖: 长　尺 当 | 尺 当 尺 当 :‖ 尺 把 打　0 | 空 长 ‖: 朴　朴 :‖
　（起句）　　　　（身段）　　　　　（亮相定场）　　（干念）

第六章 湘昆的表演体系

戏曲是一种离不开表演的艺术,表演是赋予作品以生命的创造行为,所以表演一直被人们称为二度创作。瓦尔特曾经说过:"演奏家的艺术处理和见解越高,他就能更大程度地传达该作品。"就湘昆的传承而言,其表演离不开导演、行当、动作,也离不开服装道具和舞美设计。

第一节 湘昆的行当角色

在表演方面,湘昆在长期发展中,既吸取地方剧种的表演特点,又紧密结合群众生活,形成了体系完备的角色行当体制和表演特征。既继承了昆曲优美细腻的传统风韵,又体现出豪放粗犷的地方色彩。湘昆行当体制,分老生、小生、旦角、净角、丑角五个大行。一般按年龄性格、身份特征,又有小行之分。

一、老生

老生,也被称作须生。分生、外、末三个小行,均挂髯口。生角,扮演的是中年男子,挂青须,文武并兼,是须生之首。文戏重唱念,如《钗钏记》中的李若水,在《大审》一折,语气必须徐疾有致,吐字要

清晰有力,这是生角最体现白口功夫的重头戏。《谒师》一折以唱为重,讲究"雨夹雪"的唱法,也是以本嗓为主,兼带假音。表演要求做到仪表庄重,要有高雅脱俗之态。武戏有《千金记》中的韩信、《麒麟阁》中的秦琼,戴盔穿靠,讲究英武刚健。外角,一般扮演的角色是年老长者,脸上挂白须,如《寄子》中的伍员、《八义记》中的公孙杵臼、《扫松》中的张广才、《交印》中的宗泽等。外角也有挂花须的,如《荆钗记》中的钱流行。通常以形态苍老、步履凝重、动作朴实为上。末角,挂青须,一般饰演的角色是家院一类的配角。而《一捧雪》中的莫成、《八义记》中的程婴,都是唱做吃重的末角。

二、小生

小生,一般情况下扮演的是无须的青年男子,唱念时用假嗓为主,略带本音,有官生、巾生、穷生、翎子生之分。官生、巾生、穷生属文小生。翎子生属武小生。官生,戴纱帽,穿蟒袍,也有纱帽生的叫法,如《浣纱记》中的范蠡、《琵琶记》中的蔡伯喈、《荆钗记》中的王十朋等,要求仪态端庄稳重。巾生,戴小生巾,穿褶子,持折扇,要求风流潇洒,儒雅俊秀,如《牡丹亭》中的柳梦梅、《玉簪记》中的潘必正,

小生扮相

均重扇子、水袖功。穷生,扮演的一般是落魄的书生,穿富贵褶子,拖薄底的鞋子,如《绣襦记》中的郑元和。翎子生,如《连环记》中的吕布,戴紫金冠,插翎毛,气度英俊,翎子抖动,清晰地表现人物内心的惊忧喜恨之情。《义侠记》中的武松,以短打见功,也属翎子生。另

有几出小生挂须的本工戏，如《长生殿》中的唐明皇、《醉写》中的李太白等。

三、旦角

旦角，分花旦、正旦、贴旦、老旦四个小行。花旦是旦行之首，戏路极宽，多饰闺门小姐，所以又有闺门旦的叫法，如《牡丹亭》中的杜丽娘、《钗钏记》中的史碧桃、《荆钗记》中的钱玉莲。而雍容华贵的杨贵妃（《长生殿》）、武艺精强的夜珠公主（《产子破阵》）、贫苦低微的渔家女邬飞霞（《渔家乐》），也是由花旦扮演。另外有"三刺"（《刺梁》《刺汤》《刺虎》）、"三杀"（《杀嫂》《杀惜》《杀山》）戏，以摔打功夫为主，亦属于花旦行。正旦扮演的是已婚的中年妇女，以宁静端庄为主，如《琵琶记》中的赵五娘、《白兔记》中的李三娘。而《痴梦》《泼水》中的崔氏，由痴而癫，是正旦行的另一类型人物。贴旦以活泼伶俐、举动轻快见长，一般饰演丫鬟一类配角居多。但《佳期》《拷红》中的红娘、《闹学》中的春香、《相约相骂》中的芸香，唱做繁重，是贴旦中的重要角色。贴旦还有扮演娃娃生的本工戏，如《寄子》中的伍封、《白兔记》中的咬脐郎、《八义记》中的赵武等。老旦一般扮演年老妇女，如《西厢记》中的崔夫人、《荆钗记》中的王母等。

四、净角

净角，按脸谱色彩分花脸、粉脸两个小行。花脸以红黑二色为主，大多数扮演勇猛刚强、忠义正直的正面人物，动作粗犷火躁而又妩媚多姿，如《三闯》《负荆》中的张飞、《单刀会》中的周仓、《精忠记》中的牛皋、《北诈》中的尉迟恭、《嫁妹》中的钟馗等。而《八义记》中的屠岸贾，则专横残暴，属红奸脸。至于《单刀会》中的关羽、《送京娘》中的赵匡胤，虽是红花脸，但现属老生本工戏。花脸还有三个和尚戏，如《醉打山门》中的鲁智深、《西厢记》中的惠明、《五台会

兄》中的杨五郎。粉脸以白色为主，扮演的是奸雄人物，主要体现唱念功夫，力求稳重，如《连环记》中的董卓、《渔家乐》中的梁冀、《精忠记》中的秦桧、《荆钗记》中的万俟卨等。

五、丑角

丑角，也称小花脸，有副丑和小丑之分。副丑一般称副角，脸部白块较大，两眉之上及左右两颊仍露本面，扮演的大部分是有一定身份地位的反面人物，如《浣纱记》中的伯嚭、《一捧雪》中的汤勤、《狗洞》中的鲜于佶，以及《义侠记》中的西门庆、《水浒记》中的张文远、《钗钏记》中的韩时忠等。丑角还扮演媒婆、继母等一类人物。小丑的脸部白块比副角的要小，只在鼻眼间画一小方块，以扮演性格活泼，滑稽诙谐的小人物居多，如《党人碑》中的刘铁嘴、《渔家乐》中的万家春、《茶访》中的茶博士、《扫秦》中的疯僧，还有书童、酒保、马童、船夫、店家、小和尚等。小丑的扮演者要善于模仿各个行当人物，如相士、茶博士等。《义侠记》中的武大郎，还要走矮步，缩脚在椅子上上

副丑

小丑

下蹲，这也是小丑脚腿功夫方面难度极大的重头戏。小丑还扮演《风筝误》中的丑小姐和《连环记》中的傻丫鬟，以旦角身段表演，极富喜剧效果。《十五贯》中的娄阿鼠也是由小丑扮演的。

第二节　湘昆的表演动作

湘昆经过漫长的发展后，表演形式及剧情内容都得到了丰富和发展。如今，湘昆已然具备了完备的角色行当和表演动作，并以其丰富的内容及自身所具有的独特风格吸引着众多学者为之探究。

一、湘昆的"四功"

所谓"四功"，即唱、念、做、打，这不仅是湘昆表演的呈现方式，也是所有戏曲表演的共性特征。但是，湘昆表演中的"四功"不仅具有戏曲表演的共性特征，而且还呈现出自身的个性风格。

（一）唱功

"唱"即唱功，是戏曲演员的演唱技巧，主要包括发声、吐字、行腔三个方面。在演唱的发声方面，演唱者需要做到声音分明清晰，对声音的控制游刃有余，张弛有度，发出的声音饱满结实，不飘不浮，高低运用自如。在吐字方面要做到发音准确，吐字清晰，转换自然。在行腔时，要做到字正腔圆，字清腔纯，节奏准确，以字生腔，以情带腔。

（二）念功

"念"是戏曲中具有音乐性的念白部分，戏曲中人物的内心独白和对话除用唱腔表现外，也用说白表现，即为念白，又可称为宾白。明代姜南《抱璞简记》中记载"两人相说为宾，一人自说为白"，明代徐渭《南词叙录》中提道"唱为主，白为宾，故曰宾。白，言其明白易晓也"。前者认为"宾"与"白"是各有其意，从表演的人数上来进行区

分，后者认为与唱腔相较"宾""白"实为一体，是唱腔的辅助部分，"白"乃是对表现内容及特点的一种形容。两种说法各有支持者，王国维先生沿用前者，凌濛初则对后者的说法给予肯定。

念白是戏曲音乐中必不可少的一部分，它不同于普通的说话，它是一种经过艺术加工的语言，在表达方式上具有音乐的一些特点与规律，是戏剧化和音乐化了的语言表述。念白的分类有口白、京白、土白等。湘昆中也有念白，其念白多接近当地的方言。

（三）做功

"做"是戏曲演出中舞蹈化的肢体动作，是戏曲演员身段、表情、气势、风度等的展现。戏曲的"做"可分为两种，一是戏曲中规定程式的套路，二是演员在演出时配合情绪以及故事情节的发展所做的一些零散的动作。

湘昆的传统步法有"三步半""半边月""满台窜"等。"三步半"即走三步留半步，在戏曲中通常用来表现青年男女打情骂俏的恋爱情景。脚下的步法以传统花鼓戏的便步为基础，一般左脚起步，向前走三步，位于后面的右脚先点地微蹲，然后做左脚前点地，形成一个向前的"三步半"；向后退"三步半"亦是如此，左脚起步向后退三步，然后先右脚前点地微蹲，后左脚点地。随着脚步方向的变化，人的重心也在转换，由此演员的上半身也有了相应的体态呈现。在上左脚时，往前送左腰并以惯性带动右手送扇。这样程式的套路在小旦表演时幅度较小，主要展现娇羞与妩媚的形态，而在小丑表演时则相反。小丑主要展现戏剧性、诙谐的一面，因此，通常会使用灵活的步法、夸张的表情来刻画人物形象。"套子"与"圈子"也是戏曲中的程式套路，"套子"是以扇子作为主要道具，同时配合肢体语言来完成，"圈子"是由两个及以上的人按照一定路线、位置，配合自身动作来完成，一般应用于戏曲开场或过门时。"顽石磙"、"顶碗灯"及"垫子功"等都是戏曲中用于表现一定剧情场面的套路程式。除此之外，每个戏曲演员在演绎同一剧本角色时会根据自身的特点加以变化改进，这些不成套路的肢体变化如

挑眉、眨眼、抬手、噘嘴等细小零散的动作就成了情绪变化的又一生动表现。

（四）打功

"打"是戏曲中武打翻跌的技艺部分，戏曲中的武打动作来自生活中的各种格斗动作，是经过艺术美化提炼后的呈现，它与"做功"一样具有舞蹈性与套路性。在武打戏中有两类演出方式，一是没有道具使用的毯子功，即在毯子上跌打翻滚，二是运用道具来表现人物状态以及情节发展的把子功。湘昆中武打戏根据对打双方的人数，可以分为单打和群打。在格斗的过程中，根据演员双方所持兵器的种类不同，又可分为"对拳""对刀""对枪""大刀双刀""单手夺刀"等。

二、湘昆的"五法"

"五法"即为"手、眼、身、法、步"。这五法是戏曲界的术语，多用来描述戏曲表演时对唱功的要求，它所强调的是在表演过程中，除了发出声音的"唱"，还应该注意演唱的状态与情感的流露。戏曲中的唱不是干巴巴的唱，而是要与故事情节以及戏中人物的性格特点相结合进行演绎，通过眼神与手势的配合来传递人物内心的情感，通过体态与步法的统一来展现人物状态的变化，即看眼可知其喜怒哀乐，观步便知其动静快慢。戏中的唱段需要"五法"的运用，戏中的"念白"亦是如此。念白相较于演唱，少了歌唱性的听觉感受，有的只是声音强弱与音调长短的变化，因此，演员更需要运用好肢体上的语言，结合"五法"来表现戏中念白。故而有"六合"一说，即眼与心合、心与气合、气与身合、身与手合、手与脚合、脚与胯合，这样才能使口、手、眼、身、步的表演达到自如和谐的境界。

（一）手

"手"指手势，手作为肢体的一部分，在戏曲表演过程中对表现人物情感、塑造人物形象有重要作用，"手为势，凡形容各种情状，全赖以手指示"。手是人肢体中运用最多的表演部分，它的一举一动往往给

人一种引导性的感觉，如戏曲中的"推门""关门""拿起""放下"等动作，在没有实物的情况下，仅仅一个手势动作就可以把观众带入情境。在湘昆表演中，除了道具的使用，还有很多不需要道具的手势动作，如兰花指、怒指、穿手、搓手、摊手、晃手、剑手、云手、佛手等。

（二）眼

"眼"是指眼神，在戏曲中，眼睛是最吸引人的地方，是人物内心情感的直接显露。黄幡绰在《梨园原》中写道："凡做各种状态，必须作眼先引。"强调了眼神的重要性，从眼神中可以看出人物的喜怒哀乐。在湘昆的表演中也有眼神的运用，如转眼、媚眼、怒眼、惊眼、醉眼、傲眼、送眼等，每一个眼神所传达的含义是不同的。

（三）身

"身"是指身段，是形体动作的艺术，包括了人的肩背、胸腰、臀胯等部位，是戏曲中艺术化的体态动作的总称。演员在舞台上通过对自身身形的控制来传达剧情与人物情绪。戏曲中亮相是身段展现的一个重要手段，它可以通过特定的肢体造型来集中表现人物的精气神。它是每一段剧情表演中气息转换的停顿，就像人们讲话时，说完一句话，在末尾会稍做停顿，以示意该段内容已经叙述完毕一样，给听者一个反应的时间。戏曲表演中的亮相也有此意味。亮相这一程式可以运用在戏曲的开头、中间、结尾。

（四）法

"法"是指法度，即戏曲表演中需要遵循的规矩和程式。"没有规矩，不成方圆"，无论哪一个领域，都有自身应遵循的规矩，湘昆也不例外，只有掌握好戏曲的规矩，才能将戏曲演绎得纯正、生动，独具韵味。在戏曲中有"三笑"的表演程式，"三笑"是指演员在表演时，根据鼓的鼓点节奏面向舞台三个方向各笑一次。为何是"三笑"而非"二笑"或"四笑"？在戏曲中人们认为超过三，视为繁多，少于三则略显不足，只有"三"这一数量才恰到好处，故而通常以三为度。不

仅对于"笑"的数量有所规定,在"三笑"朝向方位的先后顺序上,也是有讲究的。通常是左右各笑一次,最后再向中间笑一次,这是对于整个舞台表演视觉效果的要求。戏曲中人物性格表现也是有法度的,如"青衣"的表演通常是优雅端庄的正派形象,因此,在舞台上展示的情绪变化、心理活动应该在其特定的性格形象内,绝不可以如"泼辣旦"一般话语尖锐、举止泼辣、嚣张跋扈,这是角色定位中应该遵循的法度。

(五)步

"步"是指台步,即演员在舞台上行走与站立的脚步。戏曲中的台步不同于我们日常生活中简单的行走步法,台步需要强调"重心的移动"与"节奏感的把握"。"重心的移动"就是演员在行走过程中要注意"稳当",脚步与身体必须要协调好,不可过快或者过慢,导致重心不稳,整个台步错乱无章。"节奏感的把握"是指在走台步的时候要将步伐与戏曲音乐相结合,把每一步台步都踩在点子上,根据音乐的变化来调整脚步。湘昆台步的种类较多,不同的角色行当,会使用不同的台步来表现人物的性格特点,如小旦是体态轻盈,小丑是滑稽灵活,小生是潇洒飘逸,净行是严肃威风。常用的台步有:花旦的碎步,嫂子旦的摇步,正旦的箭步,以及滑步、正步、踮步、跪步、马步、蹲步、挪步、云步、八字步等。

第三节　湘昆的舞台美术

舞台美术是湘昆表演艺术中用以刻画人物形象、烘托戏剧情节的重要手段,也是湘昆舞台表演的重要构成部分。

一、装扮

(一) 头饰

湘昆中男性角色所戴罗帽，皆呈圆形，帽体较高，硬胎，不是《昇平署戏曲人物画册》①中的那种八角罗帽，更不是像后来的京剧那样将帽体向下斜摺而戴。湘昆只是后来才有可斜摺的罗帽。可见，湘昆也受到了京剧的影响。

罗帽

女角头饰，不分年龄和贵贱贫富，一律是"尖包结角头"（简称"尖包头"，是一种用黑绉纱糊裱在铜丝骨架上做成的"羊角发髻"），戴在头顶后部，除后妃、贵妇在前发际戴有"过桥"（"过桥"有大、小之分，身份高者戴大的）外，其他女角都在发际四周，围以前高后低的三角形帽箍，近似《昇平署戏曲人物画册》中早期京剧老旦的头部装扮。

① 北京图书馆. 北京图书馆藏昇平署戏曲人物画册 [M]. 北京：北京图书馆出版社，1997.

（二）戏服

明清时期昆曲盛行于苏州、南京、扬州等富庶之地，苏州刺绣业虽极盛，但昆曲并未因此便一律绫罗绸缎，满是刺绣，而是严格区分角色的社会身份、地位。除中等以上社会身份的角色用丝织品外，其他不少角色的戏衣，是以棉、麻和只经简单处理的生丝或野生柞蚕丝织成的本色茧绸制成。除了少数必须服饰华丽的角色，如唐明皇、杨贵妃（《长生殿》），梁冀、马瑶草（《渔家乐》），赵汝舟（《红梨记》），以及蟒袍、武将铠甲、各种官衣上的补子等外，一般角色戏衣多为素色，不做纹饰。比较后起的京剧，因时尚、世风的变化，其服饰繁缛富丽（《昇平署戏曲人物画册》可证之），此时昆曲则明显保持着质朴的古风。[①] 至于当今湘昆舞台的服饰装扮，虽受到时代风气的影响，与京剧及其他地方戏一样绚丽夺目，但仍保留有质朴的气息。

湘昆传统服装，很多还是很有特点的。（1）蟒袍的前襟、后摆和袖口周围，都镶有大边和绣着花纹。（2）靠与京戏不同，靠肚较小，内衬棉絮，因而显得更加厚实也较便于踢靠肚（类似踢大带）。靠旗呈四方形的样式，中间绣有"福"字，旗杆也成弓形。（3）当场变（类似宫装）的两肩至前襟用两层双面绣花料子以活扣连缀而成，演员一扯，变成另一服色。（4）水袖几乎用的是圆口罗袖。（5）盔头较有特点的是紫金冠，后壳是挖空的，扎在头上能前后活动。

1960年起，剧团采用各剧种通用服装，原有衣帽特色，多已不复存在。

（三）靴子

传统湘昆的角色不分文武贵贱，较少见有厚底靴鞋，可见当时昆曲舞台尚无此制。如《琵琶记·杏园》中穿蟒的主考官吉天祥，与穿官衣的蔡伯喈等四人，皆着薄底靴。而主要记录民国年间"全福班""昆

① 蒋锡武. 艺坛：第3卷 [M]. 上海：上海教育出版社，2004：111.

剧传习所"服饰装扮的《昆剧穿戴》中，此五角已皆着厚底靴。

关于厚底靴的源起，清乾隆、嘉庆时人焦循的《剧说》曾记载，吴地某昆曲乡班净角演员陈明智，身材矮小，一次偶然在某著名昆班替补《千金记》中楚霸王角色，在众人怀疑的目光下，他在戏衣里衬上"胖袄"，足登高两寸有余的特制厚底靴，使他扮演的角色顿时魁梧起来，演出效果极佳，陈也一举成名。这大约是厚底靴

厚底靴

最初产生的记载。不过，那时昆曲演出，多是在厅堂的红氍毹上进行，演员与观众近在咫尺，一般来说，对于外形与行当基本相称的演员，并无这类特殊的辅助装扮要求。故此时厚底靴虽已出现，但在昆曲演出使用中还只是偶然现象。此后的天津杨柳青和苏州桃花坞木版戏画中则有厚底靴的角色了，而其多为梆子和皮黄等"花部"戏，从中可见这种变化。随着昆曲戏园舞台演出的增多，其空间远较厅堂为大，厚底靴之类辅助手段也就成为普遍需要，故得以普遍使用，逐渐发展成为定制。

二、常用道具

道具是戏曲表演中一种必不可少的元素，在刻画人物形象、烘托环境气氛、描绘戏剧冲突等方面均发挥着重要的作用。道具在不同的历史时期，在不同的戏种中均有不同的表现形式。在湘昆的演出过程中，也有许多道具的使用。

（一）脸谱

湘昆净行脸谱，以红、黑、白三色为主，其粉红、灰色、紫色也是以红、黑、白三色为基础调和而成的。色调一般代表人物性格，向有

"红忠、黑勇、粉奸"之说。如关羽重义气，忠于刘备，画红脸；张飞勇猛，画黑脸；董卓奸诈，画粉脸。脸谱图案有表示人物特性的，如周仓额上画虾，表示他能识水性；钟馗额上绘蝙蝠，说他像蝙蝠一样，昼伏夜出，捉鬼除害，为人造福；赵公明是财神，额上画元宝。净行脸谱分红、黑、粉三大类，其中红脸、黑脸多为专人专脸。

红脸：可分为红整脸（全脸一色，只勾两道眉毛）和红三块瓦脸（两颊和额头分为三个区域）两种。净行只用红三块瓦脸，如钟馗、花判、王灵官和屠岸贾（红奸脸）。

黑脸：如张飞、周仓、项羽、尉迟恭、牛皋、赵公明等均为黑三块瓦脸。

粉脸：如吴王夫差、董卓、梁冀、秦桧、万俟卨等，均属权奸人物，为通用粉脸。其谱式满脸抹白粉，两眉竖直，眼梢画鱼尾叉。金兀术为红粉脸，眉眼以朱笔勾勒。

至于《醉打山门》中的鲁智深、《五台会兄》中的杨五郎、《下书》中的惠明，为通用和尚脸。

丑行脸谱，分副、丑两种谱式。丑角只在眉眼和鼻梁间画个白块，如《下山》中的小和尚、《渔家乐》的万家春以及书童、马夫、酒保等人物。副角脸谱，白块的部分比丑角还要多，勾过眼梢，例如《浣纱记》中的伯嚭、《活捉》中的张文远。至于《盗甲》中的时迁却勾尖粉脸，是武丑脸谱。

生、旦面部均俊扮。但生行有关羽、赵匡胤、汉钟离等开整红脸；旦角有个特殊的阴阳脸，如《七子图》中的耶律夫人，一半画花脸，一半是俊扮。

丑行脸谱

(二) 服装道具

湘昆的服装道具，艺人称为"行头"。按衣、物类别，分大衣箱、二衣箱、盔头箱、把子箱四个部分装放，各设管箱一人。

大衣箱，以装放文戏服装为主，有蟒袍、开氅、八卦衣、官衣、当场变（宫装）、古装、帔、袄裤、道袍、裙子、褶子、帔风、太监衣、红罗伞、桌围、椅帔、大帐、小帐、门帘、牙笏、折扇、旦角腰巾、彩鞋以及文场乐器等物。

二衣箱，以装放武戏服装为主。有靠、箭衣、马褂、站堂、青袍、兵衣、茶衣裙、打衣、大带、彩裤、水衣、护领、靴子及化妆彩合、武场乐器等物。

盔头箱，装放各种盔、帽、软巾、翎毛、狐裘、网巾、蓬头、水发及各种髯口等物。

把子箱，内装道具，有刀、枪、鞭、剑、弓、箭、棍、杖、桨、篙、马鞭、云帚、素珠、包袱、雨伞、竹篮、扁担、水桶、灯笼、彩头

等物。把子箱内还放有捡场箱一口，以装文房四宝、签筒、笔架、公文、书信、大印、小印、香烛、银锭、茶盘、酒具、圣旨、令旗、灵牌、腰牌、匕首、木鱼等小道具，由捡场人负责摆放。

三、舞台实物

湘昆使用的舞台实物常见的有桌、椅、扇子、兵器和酒器等。这些都是当地常见的实物。

（一）桌椅

传统的舞台实物最常见的就是一桌二椅，根据戏目的情节，选择桌围椅帔的颜色。例如老生类的戏目，一般多用宝蓝色的桌围椅帔，如《绣襦记·打子》《长生殿·酒楼》。而小生类的戏目，由于其服装的颜色比较偏素，一般以浅蓝色为主，如《牡丹亭·惊梦》《花魁记·湖楼》。而县官之类的以大红为主，佛堂一般以小佛帐和黄色为主。在表现凄婉情节的剧目中，多用白色围桌椅帔，如《义侠记·武松杀嫂》中就是这样设计的。

桌椅

（二）扇子

扇子也是湘昆表演中常用的道具之一，并且每个行当都有其独特的扇子及用法特点。如老生多用白扇，约八九寸，用于扇胡子，以表现沉稳的心情；小生常以白色折扇为主，约七寸，扇面多画有山水、花鸟或书法，常用于配合唱段动作，以体现其天资聪慧、风流倜傥；花脸的扇子较大，约一尺，扇面多画牡丹、百花，常用于扇裤子，以彰显其气势；小花脸多用黑扇，以表现其小巧玲珑的特征。

扇子

（三）兵器

湘昆表演中常用的兵器主要有剑、刀、枪等。其中刀又可分为大刀、单刀、双刀和鬼头刀等。单刀和双刀又可分男女，一般以大小长短和刀把纹理的不同而区别。剑可分为文武，文官的佩剑有剑穗，而武官的剑没有，但如今舞台为了剑花和效果，都有剑穗子。武将剑为绿色底或者黑色底，龙纹为多，女剑多以粉红或蓝色为底。而枪可分为单枪和出手枪，单枪是表演打靶子或者表演英雄人物时用，如《三国》里的赵子龙、《隋唐》里的罗成等。出手枪为双头，枪杆子用红白绸带包裹，在踢枪的时候有平衡感，为武打场面增添看点。

《单刀会》剧照（雷子文供稿）

（四）酒器

酒壶也在很多湘昆剧目中用到。例如《长生殿·小宴》中皇帝在宫中饮酒，要用龙纹的酒杯和酒壶。此外，朝廷大臣和达官贵人之间的交谈饮酒，要用锡制的酒杯和酒壶。常见的酒器除了酒壶和酒杯，还有酒坛、酒桶等。

《虎囊弹·山门》剧照（湖南省昆剧团供稿）

第四节 湘昆的表演特征与案例

对于湘昆的表演，1986年3月29日的《北京晚报》称其"质朴清新、别有风采"。同年4月5日的《人民日报》称"湘音突兀、独现乡土昆曲之风韵"。1986年第5期《戏剧报》评价道："湘昆以质朴醇厚的风格，使首都人民耳目一新，交相赞誉。"这些评论都充分肯定了湘昆表演艺术的独特魅力。湘昆的表演，一向载歌载舞、抒情优美。湘昆植根地方，常在农村草台演出，为了赢得广泛的观众，又不失掉湘昆的本色，表演艺术力求文武兼容、粗细相间，把文与武、粗与细的关系辩证地统一起来，显示出粗犷中见细腻，豪放而不失优美的风格。

一、文武兼容

湘昆的表演有许多高难度的形体动作，每个动作动静相济，层次分明。比如《武松杀嫂》是湘昆老艺人匡昇平的拿手戏，表演别具一格。"杀嫂"是此剧的高潮，也代表剧中人物冲突的白热化。当武松听得众邻居揭发潘金莲毒死武大时，猛然将座椅腾空一抛，强烈地表现出怒火冲天的情绪。接着武松拔刀追杀潘金莲，纵身一跳，士兵就势把武松托起，形成"托举"画面，那种居高临下的气势，令人惊心动魄。潘金莲绕桌躲避，武松飞身一跃，单腿跪在桌上，虎目圆睁，用刀尖指向王婆和潘金莲，愤怒之情如汤沸腾。潘金莲假哭伴悲，武松抓潘连砍三刀，潘奋力向上三跳，头发向空中直甩，强烈地表现出潘的拼命挣扎和内心的恐惧。这一连串的追杀动作，配以高亢激越的大锣、大鼓和一对唢呐的伴奏，舞台气氛紧张火爆，艺术效果十分强烈。

《武松杀嫂》剧照（湖南省昆剧团供稿）

此外，湘昆老艺人善于从生活中汲取养料，来丰富湘昆表现力。如苏昆《十五贯》中娄阿鼠杀人的凶器是斧头，湘昆却改用当地屠夫卖肉的尖刀。名旦张宏开擅演《渔家乐·藏舟》，他饰演渔家女邬飞霞，唱做到家，表情细致。登场唱第一支【山坡羊】，一启口开腔，就能使草台下成千上万观众寂然无声。《藏舟》中原为荡桨，张宏开根据湘南河流水急滩多的特点，改用长篙表演出许多优美多姿的撑船动作。他有一个撑船舞姿，身子拱得像一张弯弓，既美又真，群众评他"一篙抵得八百吊"（即八百串钱）。在《风筝误·前亲》中，前辈名丑李金富饰戚友先，当他揭开面纱见到詹小姐的丑容时，迅即把拳头塞进嘴内，表现出一副惊恐难言的状态。湘昆泰斗谢金玉原习小生，后改生角，他的表演技艺精湛，且善作曲创腔，昆班子弟都叫他"大先生"。他在《连环记·议剑》中饰王允，一曲【锦缠道】，边唱边做，配合纱帽翅的抖动和推椅转椅的动作，把王允为国忧虑的心情抒发得淋漓尽致。《琴挑》有一段"搬椅"的表演身段，当陈妙常唱【朝元歌】"一度春来，一番花褪"时，小生、小旦搬椅、撞椅（在"褪"字上一撞，小

锣一击），眉目传情，身段优美，不露轻佻之态，这有别于其他昆剧的演法。又如，《绣襦记》中的郑元和，前辈小生刘鼎成擅演此角色，由于他对叫花子的习性留心观察，所以能把郑元和叫奶奶的乞讨口气和人物的酸腐气息，表演得自然真实。历来演穷生戏者，多以习演郑元和为基础。"罗汉山子"是《醉打山门》中的一套造型表演艺术，腿功难度极大。右腿金鸡独立，摆出各种身段，模拟十八罗汉形态，栩栩如生。据李沥青老师说，该剧是从祁剧弹腔《打蜈蚣岭》中移植而来。可见湘昆前辈艺人善于横向借鉴，也善于从地方戏曲音乐中汲取营养来丰富自己。

二、粗细相间

湘昆曲调，少用装饰，自然朴实，音调高亢，吐字有力，"唱功不如苏昆的细腻柔丽，且掺用紧缩节奏、加滚加衬等手法，形成了具有地方特色的'俗伶俗谱'。乐队伴奏参用了祁剧的锣鼓和节奏"①。小锣分高低音，演武戏用高音小锣，唱文戏用低音小锣。湘昆保留有明代相传的怀鼓，状若荸荠，又叫荸荠鼓。怀鼓抱在怀中，用一支有弹性的竹签敲击，发出"咯咯咯咯"如蛙鸣之声，伴随唱腔进行，别具情趣。

湘昆表演的总体风格特征是优美细腻中显出粗犷豪放，因其善于吸收当地戏曲、民间歌舞、曲艺习俗等有用成分，使表演艺术更具地方特色，更适合在乡村演出。如《十五贯》"访鼠测字"一出中，娄阿鼠手上玩的不是骰子，而是湘南盛行的纸牌，在头上还要插上几张；《醉打山门》中的击拳，运用从祁剧《打蜈蚣岭》中演变过来的"罗汉衫子"，塑造出十八罗汉不同的形象等。湘昆表演，极重唱做，有"死戏唱活"之说。如生角的《弹词》《夜奔》，小生的《拾画叫画》，旦角的《思凡》，丑角的《拾金》等独角戏，全凭吃重的唱腔和繁复的身段来表达人物复杂的心态，至今盛演不衰。

① 许艳文，杨万欢. 明清湘昆发展概貌考略［J］. 艺术百家，2004（04）：54.

湘昆唱腔一气呵成，唱做结合紧密，丝丝入扣，动作圆活连贯，一举一动均落在字位和板眼上，务求节奏鲜明，动作规范，这是湘昆表演的细腻之处。湘昆不但注重身体的功夫技巧，面部肌肉和眼神运用也很讲究，花脸和丑角有个动脸功夫，惟妙惟肖，诙谐有趣。眼神运用，以"滚眼"最见功夫，一双眼珠能迅速转动，也可右眼闭、左眼转，左眼闭、右眼转。至于紫金冠的一抬一抖，翎毛、纱帽翅的抖动以及吐火、剑跳鞘、耍素珠等特技，都在发展运用，以助刻画人物形象，表达人物内心情感。

湘昆的表演舞蹈性很强，曲牌很丰富，表演身段粗中有细，生活气氛特别浓郁。如《浣纱记》中的《采莲》，男女对舞与合唱，非常优美新颖。又如《渔家乐》中渔家女使用长篙撑船，身段粗中有细，生动描述了渔家生活情景。《刺梁》一场是用药针行刺，不是用小刀去刺，当有机会行刺时，邬女因紧张而忘记药针所在的动作表情，使观众为之捏一把汗。如《连环记》《三闯》《负荆》中的表演，鲜明易懂，以及《武松杀嫂》《十五贯》等，都有其表演的特点。

湘昆表演时，角色出场"亮相"是在整冠、抖袖、理须之后；下场须跳"马门"（即小跳，从祁剧吸收而来）；"开衫子"（即起霸）分全衫子和半边衫子两种。

湘昆是昆曲奇葩中富有地方特色的一支，它的传承价值在于艺术的流变性、地方性和通俗性。保护它、传承它，是为了实现一个美学原则：一花一世界，一叶一如来。同为昆曲，因地域、语言的差异，会出现唱法没变而演法不同的情况，不同的昆曲都需要得到传承和发扬。

三、表演案例

(一)《藏舟刺梁》表演分析

《藏舟刺梁》是旦角重头戏。《藏舟》一折，邬飞霞是在梁冀派校尉追杀清河王刘蒜、射死邬渔翁之后上场的。她内喊"阿呀我那爹（悲痛抽泣）、我那爹爹呀!"头戴渔婆罩，缠白孝巾，身穿青布短衫

裤，左手提鱼篮上，唱【山坡羊】，用了三次不同的掩泪动作。第一次以拇、食、中指相捻，先后掩双目，弹泪；第二次右手握拳，以袖先后掩双目；第三次手背掩双目，左右两掩，声容凄楚。通过一段婉转、凄凉的唱腔，表达了爹爹被害后自己孤苦伶仃、无所依靠的痛苦与绝望。上坟祭父回船，发现清河王刘蒜躲在船内，经过观察询问，于是解下缆绳，持篙一跳飞身上舟，掩护他过江避难。刘蒜唱【降黄龙】诉说身世遭遇时，邬飞霞边听边撑船，那三篙撑船舞姿，腰肢弯得像张弓，臀部撅起，一撑一扭，富于生活气息。湘昆名旦张宏开擅演此剧，被誉为"一篙抵得八百吊（钱）"。刘蒜随着旦角撑船的手势，时而倾侧歪斜，时而前俯后仰，形象地表现了渔船在江上颠簸翻动之状。《相梁》是一折过场戏，常与《刺梁》连演。江湖相士万家春（丑扮）见梁冀朝罢回府，无意中说了一句"咦，一个死人进去了！"校尉听到后，将他打倒在地，接着一把抓住其后衣领向上提起；万家春全身不动，两脚跷起，双手下垂颤抖，脸上颊部不断耸动。万家春被抓进府，梁冀喊"看刀"，万双袖高举，剧烈抖动，背靠在两校尉膝上，另外两个校尉怒目举刀，舞台气氛十分紧张。万家春用一套相求语言，半哄半捧，方才化险为夷。

《刺梁》折中，邬飞霞混入梁府，三次行刺，层次分明。第一次欲刺时，觉察到动静，立即"卧鱼"；第二次正要刺下，梁冀侧身转动，吓得邬飞霞一个"抢背"，跌倒在地；第三次颤抖抖地单腿跳跪桌上，狠狠地把神针刺出，梁冀大吼一声，从内场椅上纵身一跳，窜出桌外，双手揉胸，僵尸仰卧。邬飞霞遇着相士万家春，唱"阿呀先生呀，望救取虎窟出龙巢"时跪地膝行，恳求相救，万家春则跐脚蹲身，一手在前，一手在后，翻动双袖，不断绕圈，表现出万分焦急刻不容缓的紧张状况。邬飞霞随着万家春乘夜逃出梁府，轻声唱着【叠字令犯】，小锣轻敲配奏，脚步身段合着节拍，一滑一跌，步履踉跄，既表达了人物内心的急促恐惧，又显示出夜色的宁静。

《议剑献剑》是《连环记》中的两个单折。《议剑》一折，为王允

请曹操过府借议剑而谋诛董卓之事。这折戏只有王允（老生）一曲【锦缠道】唱腔，要唱出王允"满胸臆，抱国忧"的内心剧烈活动，且曲调高昂激越，身段与唱腔，都要吃住板位，因此有"男怕锦缠道"之说。如王允唱"哎，我怪奸贼，犹如虎添双翼"的"哎"字，手掌随着哎声在右腿一拍，恰好落在板头，增强了王允对董卓愤恨之情的表达。动帽翅、转椅也很有特点。当王允唱到"嘉谋，漫筹划"时，微颤上身，运用头颈功夫，纱帽翅或左动或右动或两翅齐动，表达了王允谋刺董卓的焦灼心情。在唱"梦常绕洛阳故国"时，王允将座椅独角立地，手扶椅角，慢慢旋转，随着唱腔节奏轻轻磨动，抒发出为国忧心忡忡的情绪。曹操由副角扮演，是这折戏的特色。曹操应邀到王府后，舞台中间设一座位，王允请他上座，曹因地位低和年轻只好把椅子搬到侧面旁坐。搬椅时双手撩衣，把衣角挟在两腋下，屈膝行动，脚步直起直落，不敢将椅子靠近王允座位；如此三次移动椅子，然后分别就座，两人由互相试探转而达到思想一致。这段戏全凭白口功夫，一冷一热，不温不火，方为上乘。曹操接过王允的宝剑，有个剑跳鞘的特技，即右手反执宝剑，对王允道声"请了"，一弹宝剑，剑跳出鞘半截，剑把斜露左肩上面，然后得意地跳步冲下，刻画出曹操少年气盛的神态。

《献剑》这折以曹操为主。曹操来到董府，将宝剑放在台口，表示暗藏在门槛下面。见了董卓，始则百般恭维，继则以讲武当山险境而挖苦嘲弄董卓，弄得他狼狈不堪。一番长谈，显示了曹操的机智灵活。董卓困倦欲睡，背身而卧，曹操趁机取过宝剑，正要行刺时，吕布内喊"马来！"董卓在床上镜子里见曹拔剑，一个转身迅即抓住剑鞘，曹操急中生智，神情自若，跪下假意殷勤献剑，化险为夷。这一紧张情节，惊心动魄，也是戏的高潮，必须三人配合严谨，方能奏效。曹操骗过董卓，急忙出门上马，转身俯首，将纱帽歪戴，帽翅一前一后地颤动，极状情势紧迫和其内心的恐惧，然后曹操右手挥开，仓皇而下。

(二)《武松杀嫂》表演案例

《武松杀嫂》即《义侠记》中的《悼亡》《雪恨》两折,武松为全剧主角,小生应工,表演粗犷豪放,颇具山野风味。《悼亡》一折,唱做为主。武松登场唱【山坡羊】时手持折扇,载歌载舞,表达了武松对哥哥思念和迫切回家的心情,同时也为完成公干而自慰。回家后哭灵、祭灵的唱段,哀婉凄切,催人泪下,令人动情。武松对哥哥的突然死去、三日之间烧化了尸体,心生疑惑。罗帽一甩(帽舌向后)、一抌(帽台向前),极显头颈功夫和内心的强烈反应。

《武松杀嫂》剧照(摄于湖南省昆剧团)

杀嫂是《雪恨》的高潮,也是人物冲突的顶点。表演上运用了许多高难度的形体动作,每个动作不仅富有雕塑美,而且动静相济、层次分明。锣鼓声中武松双腿发抖上场,并用"抖色""搓手""颤指"等程式,表现了他上衙告状反挨了四十大板(暗场处理)之后的愤恨、绝望,因此心生一拼到底的决心。进家后,武松转而压住一腔怒火,心情沉重地邀请街邻饮酒对证。李大翁和郓哥提供武大郎冤死的线索。武

松气急，酒至三巡，高呼士兵将席撤掉，猛然将座椅腾空一抛，飞向上场门，被士兵接住。接着武松脱掉褶子，唱"冤债到头日"，迅速地从士兵身上拔出朴刀，向潘金莲冲去。潘金莲见势不妙，十分想逃走，武松举起刀纵身一跳，正好被两个士兵接住，就势把武松托举过头顶。武松双目圆睁，口衔水发，右手举刀，左手怒指潘金莲，要她从实招来，那种居高临下的气势，令人惊心动魄。潘金莲慌忙绕桌躲避，武松上前追赶，被下场门的桌子挡住，飞身一跃，单腿跪在桌上，虎目圆睁，用刀尖指向王婆和潘金莲。潘金莲假哭泣却依然抵赖，众邻出于义愤，高呼"不讲就砍！"武松向潘金莲脚下连砍三刀，潘奋力向上三跳；武松抓住潘的胸脯向上举，潘双脚跳起平武松肩，向空中直甩发，强烈地表现了潘的拼命挣扎和内心的恐惧。最后潘金莲承认毒死亲夫的罪行。武松咬牙切齿，狠狠地说了声"兄长，小弟与你报仇了！"回身一刀杀死潘金莲，立即从开门下场。从"抛椅"到"杀嫂"一气呵成，配以高亢激昂的大锣、战鼓和唢呐伴奏，舞台气氛火爆，艺术效果非常强烈与出众。场上众人责骂王婆。接着武松提着西门庆的彩头上场，祭过灵后，拿出口供前往县衙自首。舞台处理极为干净。

（三）《钟馗嫁妹》表演案例

《钟馗嫁妹》是花脸唱做并重的戏。钟馗是个有学问的人，既具花脸的功架，又有文士的气质，一举一动，讲究秀气。装扮也很别致，肩膀、肚子、臀部都要垫得高高的，叫"扎判"。出场时有吐火特技。先用毛边纸烧五成透的灰末后，装进特制的铜管里，演出时再以火引燃纸末灰，将管衔在口内。吐火时控制力度、掌握分量，徐疾有致。火星分三次吐出，最后一次，喷得更有分量，很见功夫。钟馗唱【粉蝶儿】时有歪肩、扭胯、夹膀、缩脖、翘臀等动作，既"脆"又"雅"。众小鬼则以钟馗为中心，众星拱月，造型很美。【石榴花】是钟馗的主要唱段，以婉转圆活的歌喉唱出"枝头小鸟""小桥残雪""梅花数点""月色微明"的诗情画意，更突出了钟馗的文人气质。唱到"小桥边残雪报晴春"时，小鬼引路上桥，一个个从桥上翻下，表现出冰雪打滑，

极具功夫。钟馗回到家里，兄妹正在谈话，丫鬟持灯而上，钟馗突然见了生人，感到惊讶，一个转身跃上椅子，右肘靠住桌子，左手撩须，身子斜躺，左脚高高举起，动作敏捷，是难度很大的"椅子功"。钟馗下场更衣，准备送妹成亲，这时众小鬼在台上翻打跌扑，不但显出功夫，而且显得满台喜气洋洋。钟馗换了红袍，妹妹完婚后，骑马下场很有特色，即大鬼居中，两个小鬼分立大鬼左右，相互手搭手，前面一小鬼以彩带套住大鬼颈脖作牵马状，钟馗跨腿骑在大鬼身上，手持牙笏，背后小鬼撑伞护送。一幅嫁妹图，描绘了钟馗了却心愿的喜悦情景。

（四）《下山》表演分析

《下山》是传奇《孽海记》中的一折，是丑角的看家戏。剧中的小和尚，特征是蛤蟆姿态，双脚微蹲，全身从头到脚没有一个部位不动，五功全备。"辞庵"一段，小和尚唱的两支曲牌，主要是诉说当和尚的痛苦心情，越诉越恼火。当唱到"木鱼敲得声声响，意马奔驰奈若何"时场面突然高奏喜乐，小和尚赶忙放下木鱼，搬起椅子搁在台口，站在椅上，远望山下花轿迎亲的热闹场面。他触景生情，激动得双脚直跳，更引起他对佛门生活的反感，决心"下山去走走"。小和尚逃出佛门，颈脖上的素珠不停地转圈，转得快而圆，转出头顶又落在项上。下山用脚尖行走，一起一伏，一进一退，似奔驰在山路不平的羊肠小道上，充分表达了小和尚的急切与喜悦心情。小和尚下山后，遇到小尼姑，两人互相猜测试探心情，最后达成一同下山"我和你做夫妻同偕到老"的意愿。小和尚驮尼姑过溪涧，是个很美的造型。和尚双手反到背后，将靴子咬在口里，小尼姑右膝藏在左腿后，被扶起来，左手搭住小和尚肩头，右手高扬云帚转圈，两人同唱【菩提】，唱一句行一步。当唱到"南无佛，阿弥陀佛"时，小尼姑突然喊叫"有人来了"，小和尚惊恐，"啊"的一声，靴子从嘴里飞出，一只甩在台左，一只甩在台右。这一技巧，以艺术夸张的手法表现了小和尚胆怯心慌的情态。此剧可分为两段单独演出，前段"辞庵"也叫"男思凡"，是小和尚独角戏，后段小尼姑出场起叫"双下山"。

第七章　湘昆与其他昆曲的异同

昆剧，又作"昆腔""昆曲"，是以昆腔演唱传奇而形成的剧种。[1]昆剧最早发源于元朝末年昆山地区（今太仓、嘉定、青浦北境、松江西北部），为南戏声腔之一。据魏良辅《南词引正》中记载，昆山人顾坚"发南曲之奥，故国初有昆山腔之称"，并视顾坚为昆曲鼻祖。明代正德、嘉靖年间，魏良辅对昆山腔进行改革，他融合了南曲戏文与北曲杂剧的特点，创作了新声。雷琳的《渔矶漫钞》中记载"昆有魏良辅者，造曲律，世所谓昆山腔者，自良辅始"。魏良辅"水磨腔"的创作，不仅推动了昆曲的传播和发展，也促使了作为剧种的"昆剧"的产生。明嘉靖至清乾隆时期是昆剧发展的昌盛时期。徐渭的《南词叙录》[2]中说道："唯昆山腔止行于吴中，流丽悠远，出乎三腔（海盐腔、余姚腔、弋阳腔）之上，听之最足荡人。"王骥德的《曲律》中也指出："昆山之派，以太仓魏良辅为祖，今自苏州而太仓、松江，以及浙江杭、嘉、湖，声各小变，腔调略同。"[3]这说明在明前期，昆山腔已经十分具有影响力，且向周围城市流传开去。明末徐树丕的《识小录》中记载："吴中曲调起魏氏良辅……四方歌者，必宗吴门，不惜千里重资致之，以教其伶伎，然终不及吴人远甚。"可见昆剧以吴中为中心，

[1] 中国艺术研究院音乐研究所，《中国音乐辞典》编辑部. 中国音乐辞典　增订本［M］. 北京：人民音乐出版社，2016：416.
[2] 徐渭，著；李复波，熊澄宇，注释. 南词叙录注释［M］. 北京：中国戏剧出版社，1989.
[3] 王骥德. 曲律［M］. 北京：国家图书馆出版社，2010.

向东南西北传播开去,并在与当地民风民俗融合过程中,衍生出风格各异的地方昆剧支派,壮大了昆剧的传承和传播。清乾隆之后,由于传奇剧本的创作和班社需求的减少,昆剧也就渐渐衰落下去了。

昆剧在向周围城市传播的过程中,与地方戏剧融合,形成了独特的地方昆曲艺术。其中尤其是湘昆,能够传承百年,延续至今,成为除了苏昆、上昆、北昆、浙昆之外依然存活的昆曲遗产。之所以如此,是因为昆剧自明万历年间传入湖湘地区之后,能够扎根于民间生活,大胆创新,既能够保持传统昆剧的特色,又能够形成独具楚湘文化气息的地方昆剧艺术。出于此,本章节将通过湘昆与其他昆曲异同的比较,进一步探究其艺术特征与风格,从而对湘昆艺术的成因进行回答。

第一节 湘昆与其他昆曲唱腔的异同

唱腔,即戏曲、说唱中歌唱的旋律、腔调。① 昆剧唱腔的不同会对昆剧艺术风格的形成产生重要的影响。昆剧行腔优美柔和、婉转悠长,尤其是"水磨腔"的出现,使得昆山腔细腻委婉的特点更加突出了。吴中昆剧在传入各地之后,在保留昆剧特色的同时,融合各地方戏剧特色,形成了豪放壮阔的北昆、高亢有力的湘昆、劲而疏的苏昆、字正腔圆的上昆,这些唱腔无一不推动着昆剧多样化风格的发展。

一、"高亢有力"的湘昆唱腔

不同于南昆唱腔的婉转悠长,昆剧在传入湘地之后,为了迎合当地

① 中国艺术研究院音乐研究所,《中国音乐辞典》编辑部. 中国音乐辞典 增订本 [M]. 北京:人民音乐出版社,2016:80.

民众的喜好，在保留了传统昆剧唱腔的同时，又吸收采纳了湖湘地方戏曲的唱腔特色，共同融合而成了高亢有力的湘昆唱腔。湘昆唱腔深受当地方言的影响，其吐字行腔以湘地官话的字调发音为标准，更加接近口语化，又运用地方戏曲中紧缩节奏、加滚加衬的手法，使其呈现出"字多腔少"的特点，逐渐形成了具有湘昆特色的"俗伶俗谱"。湘昆唱腔不仅汲取了湘地民间小调之特色，还融合南、北曲各自的曲牌，其慢板部分能够像南曲那样细腻抒情，快板部分能够如北曲一样激烈欢乐，突出了不同情感的表达，使戏剧表演变得更加生动活泼。除此之外，湘昆还将传统的南昆套曲改编成了由"引子—正曲—尾声"构成的"一堂牌子"，且以同一韵贯穿整曲。

二、"细腻柔弱"的苏昆唱腔

对于"苏昆"范围的界定往往比较复杂，大致有以下几种解释：（1）苏昆是指正宗昆曲声腔；（2）苏昆代指江苏一带所有的昆曲；（3）苏昆是苏剧和昆剧统合的名称；（4）苏昆指如今江苏省苏昆剧院。无论其概念如何复杂，可以确定的是"苏昆"在地域上处于吴中一带，因此它必然与传统昆山腔的起源和发展有紧密的联系，其节奏慢、讲究白口、唱腔婉转，在唱腔上延续了昆山腔细腻委婉、悠长深远的特色。在演唱的过程中，往往一字对多音，更加突出音乐的悠长婉转，又受到当地方言的影响，念白儒雅，"吴侬软语"配合着伴奏和舞蹈，更加突出了吴中当地的人文特色。与湘昆相比，苏昆在唱腔的处理上更加细致，其情感表达也更加委婉细腻。

[曲谱：对眉山。俺与恁浅斟低唱互更番，三杯两盏，遣兴消闲。]

（苏昆《长生殿·惊变》唱谱）

三、"劲而疏"的上昆唱腔

1860年苏州被太平军攻陷后，昆曲的活动中心从吴中转向了上海，这也使得上海成为近代昆曲的主要活动和发展中心。明中期昆曲传入上海之后，在唱腔上大致保持了昆山腔的特色，严格遵循"以字行腔，字正腔圆"的基本准则。由于同属于"南昆"的体系，上昆同苏昆一样，带有浓厚的江南人文气息，并在发展过程中融合了沪地地方戏剧的特色，从而呈现出不同的地域风格。

[曲谱：男女声【点绛唇】（齐唱）汉相传书，迎归才女。关河……]

[乐谱：6·1 6 5 | 3 2 1 2 3 | 5 ⱴ 6̃ | 5· (6 5·6 | 5·6 1 3 |
2̇ 6 1̇ 7 | 6· 1̇ | 5· 1̇ 6 6 5 | 4 5 3 2 3 | 5 -) |
6 7 6 5⁶₇6 | 7 - ⱴ | 6· 1̇ 5⁶₇4 | 3 5 2̂ ‖
渡，　　昼夜　　驰驱，
踏　遍　　　崎驱　路。]

（上昆《蔡文姬》唱谱）

四、"豪放壮阔"的北昆唱腔

北昆是流行于北京、河北一带的昆剧，受当地豪放热烈的民风影响，北昆在风格上也形成了豪放壮阔的特点。昆剧传入京城最早是在明代万历末年，职业性的昆腔戏班陆续进京演出，到了清乾隆年间，乾隆皇帝搜集南昆艺人入京表演，又进一步推动了昆剧在京城的传播。但从一开始，昆剧的唱腔与高腔、皮黄腔等就展开了激烈的竞争，这也迫使昆、弋艺人将发展阵地转向了冀中地区。1917年，荣庆社班入京，以"昆、弋"合作促成了北派昆腔的形成，后称"北昆"。在唱腔上，北昆一方面延续了传统昆曲"曲牌联缀"的方式；另一方面，北昆相比起传统的昆剧，更加苍劲有力，尤其是在演唱过程中"京腔"的运用突出了北方的风土韵味，也使其成为不同于其他地方昆剧的独特存在。

[乐谱：【解三醒】 (扎) 4/4 0 1 6 1 2 1 6̣ | 6̣ ⱴ 1̣ 2 1 6⁶₇6 |
5̣ - ⱴ 3·2 3 5 6 | 5 6 5 3· 5 6¹₇6 | 5 ⱴ 1·2 3 2 3 |
（唱）集　芳　园　阴　沉
沉，半　闲　堂　　冷　森　森，贾　相　爷]

(北昆《李慧娘》唱谱)

第二节 湘昆与其他昆曲剧目的异同

昆剧剧目题材的选择能够最为直接地体现出各地的风土人情，如南昆在题材选择上以男女之间的爱情故事为主，湘南以劳动人民的生活为主，北方则以武打戏为主。这说明南北地区人们的生活习惯极大地影响了地方昆剧的题材。

一、关注民间生活的湘昆剧目

昆山腔自明代万历年间传入湖南地区，与当地的湘剧、祁剧、荆河戏等地方戏剧融合之后，在郴州生根发芽，成为绵延至今的湘昆。在时代的变迁中出现了众多的昆班，如"昆文秀班""新昆文秀班""昆美园""昆世园"等，这些剧班为湘昆剧目的传承和创新做出了重要的贡献。与传统昆剧以及其他的地方昆剧相比，湘昆的剧目呈现出"三多三少"的特征：大本戏多，折子戏少；武戏多，文戏少；反映普通民众生活题材的剧目多，反映才子佳人、帝王将相题材的剧目少。湘剧这种源于生活、关注普通人物发展、注重戏剧效果的剧本创作，不仅为其奠定了独特的风格，也是湘昆得以存活至今的重要原因之一。

二、描绘爱恨情仇的苏昆剧目

吴中地区是昆曲正宗的发源地，因此传统昆剧的许多经典剧目都在吴中演出，其中最为经典的就是《牡丹亭》。《牡丹亭》是由明代汤显祖所创作的传奇剧本，所描绘的是杜丽娘与柳梦梅之间爱恨离别的故事，是中国四大古典戏剧之一。作为传统经典戏剧，《牡丹亭》的女主人公身上体现了反对封建礼教的精神，也因此而受到昆剧家的推崇。各地昆剧团曾先后重编演出该剧本。2003年苏州昆剧院经过一年多的严格训练，终于排练出了青春版的《牡丹亭》，为传承"传"字辈南昆的正宗演唱艺术，维护昆剧的正统发展奠定了重要基础。

近现代以来，在苏州昆剧院的努力下，苏昆的经典剧目不断被挖掘创新，如《长生殿》《断桥》《思凡》《寄子》《十五贯》《白蛇传》《孙悟空三打白骨精》《痴梦》《狗洞》《西施》《红娘》《玉簪记》等。从这些题材的选择来看，苏昆更加偏向于对爱情故事的描绘，苏昆剧本的创作者意图通过一些虚构的爱情故事，来揭露社会的黑暗，从而反叛封建礼教。

苏州昆剧院　青春版《牡丹亭》剧照

三、讲述才子佳话的上昆剧目

上昆在剧本的创作上与苏昆有着异曲同工之妙，它同样以才子佳人为故事的主人公，描绘他们之间的爱恨情仇。其中最为经典的应数"临川四梦"。2016年7月，上海昆剧团关注到了汤显祖"临川四梦"中除了《牡丹亭》之外的另外"三梦"，于是对其进行了编创并进行巡演，一方面保存和延续了昆剧艺术，另一方面也推动着地方昆剧的创新发展。尤其是全景式的《长生殿》的创作，让我们领略到了传统戏剧的艺术之美，获得了业内和大众的广泛好评，推动了传统昆剧艺术的活态传承。

上海昆剧团　全景式《长生殿》剧照

四、崇尚武打戏剧的北昆剧目

北昆的剧目的创作依循了北方人豪放粗犷的性格特征，呈现出"尚武"的特征。传统的北昆剧目有《夜奔》《嫁妹》《挡马》等。其他较为经典的北昆剧目如白云生的《群英会》《八大锤》，侯永奎的《芦花荡》《逼上梁山》《铁笼山》《单刀会》等等。除此之外，一些南方戏剧，如《白兔记》《浣纱记》等也被改编成北昆剧目而传承保留了下来。从整体上来看，北昆剧目在题材的选择上以武戏为主，并在剧目风格上呈现出粗犷豪放的特征。

北方昆曲剧院　《赵氏孤儿》剧照

第三节　湘昆与其他昆曲表演的异同

戏曲的表演程式是舞台表演的重要组成部分，演员通过不同的表演方式来塑造人物形象，使得角色的表现更加人性化、个性化，从而丰富

舞台的表演。"四功"（唱、念、做、打）和"五法"（手、眼、身、法、步）是所有戏曲表演中共有的特征，演唱、念白、动作等方面不同的处理方式能突出不同类型戏剧的风格。①

一、"文武兼容"的湘昆表演

湘昆表演的传统经典步伐，如"三步半""半边月""满台窜"等，这些表演步伐的使用，配合演员挑眉、抬手、眨眼等不同的肢体动作，使得演员的情绪能够更加生动地表现出来，从而丰富舞台表演。

湘昆《武松杀嫂》剧照

湘昆的表演从整体上呈现出文武兼容、粗细相间的特点，如其经典剧目《武松杀嫂》中，就有士兵"托举"的动作，突出体现了武松内心的怒火和愤怒，潘金莲在逃跑过程中的奋力上跳、甩发等动作，也强烈地表现出潘金莲内心的恐惧和挣扎。

二、"优美典雅"的苏昆表演

苏昆表演与湘昆最大的不同就在于风格的不同。这一方面是由于苏

① 李玉昆. 中国戏曲艺术"四功"的表演技法与审美诉求研究 [J]. 戏曲艺术, 2014 (03): 49-54.

昆演唱使用的语言是吴地方言，带来的听觉感受更加委婉优雅；另一方面，魏良辅改革昆山腔，使之成为正声雅乐，从而形成了"四方歌曲，必宗吴门"的局面，因此传统的昆剧表演实际上是以"姑苏风范"为典范的，由此也使得苏昆表演形成了雅正、典雅的风格特征。而在具体的动作表演中，苏昆擅长将"手、眼、身、步、法"这"五法"贯穿起来，并以此为核心来指导表演，协调节奏、呼吸、肌肉、肢体、劲头之间的关系，突出眼神的作用，并强调"腰"的使用。

三、"写意诗化"的上昆表演

上昆在整体的表演风格特征上与苏昆十分相似，它既继承了传统昆剧的表演特征，但又能做出创新改变，使之更加写意、典雅。如出演上昆剧目《琵琶行》的黄蜀芹曾说"上昆的表演风格一直是我的个人偏爱……我喜欢昆曲的安静"[1]。白先勇回忆自己的创作往事时也曾指出，"上昆"最令他感动的并非表演之精彩，而是"昆曲——这项中国最精美、最雅致的传统戏剧艺术竟然在遭罹过'文革'这场大浩劫后还能浴火重生"[2]。2004年上昆重新排演了全景版的《长生殿》，通过舞美和服装的设计，突出人物形象优雅的特点，既迎合了当代观众的审美趣味，又保留了昆剧的原汁原味。

四、"粗犷豪放"的北昆表演

北方民风淳朴豪放，也因此造就了独特的北昆表演风格。在剧目表演上，北昆更加侧重于武戏的演出，因此在身段的选择上，也与湘昆、南昆的婉转动作不同，而更为豪放。如最具北昆特色的"垮步"，就被应用于剧目《快活林》中，甚至在《嫁妹》这一剧目中出现了"喷火"，这是其他昆剧表演所不具备的。为了配合北昆表演的动作，有时

[1] 沈一珠，夏瑜.写意光影织妙镜：黄蜀芹[M]//上海市文学艺术界联合会，上海文学艺术院.海上谈艺录.上海：上海文化出版社，2017：256.
[2] 转引自白先勇.白光勇说昆曲[M].桂林：广西师范大学出版社，2004：39-40.

在演唱过程中,还会运用到"垮音"的念白方式。

北昆《钟馗嫁妹》剧照

第四节 湘昆与其他昆曲舞美的异同

舞美和服装的设计对昆剧表演有着"锦上添花"的重要作用,不同的舞美和服装设计既能体现不同民风民俗,又能体现不同的人物性格特征,能给观众带来最为直接的视觉审美体验。

一、湘昆的舞美设计

湘昆剧目取材于民众,又深入民众,服装设计上尤为贴近民众生活。如旦角的服装设计,大多以当地农村妇女的形象为标准;为了贴合《疯僧扫秦》中"疯僧"的形象,则是通过"戴龙爪、和尚帽,项挂数珠,穿青褶子,双肩上扎龙爪,彩裤外扎白腰裙,脚穿白套袜、云头鞋;肩背袋子,右手拿玄帚,左胁夹吹火筒;黑脸上画个大'佛'字,左腿瘸,左脚跛,头左偏,行走时扭动右臀"对其形象进行丑化。另

外，为了突出湘昆"文武兼容"的特征，舞美设计者也需要进行足够的设计，使之在文戏表演时能烘托出"细腻优美"的风格，在武戏表演时又能体现出"粗狂豪放"的风格。如经典剧目《连环记·三战吕布》中，为了表现出"千军万马"之势，就通过不同队形的变化交错，使人眼花缭乱，以此拓宽舞台的边界。

二、苏昆的舞美设计

苏昆表演有着"典雅"的特征，因此在整个服装和舞台设计上，都要与这一风格特征相适应。苏昆的服装设计以还原传统昆剧为主要目

苏昆《白蛇传》的舞台陈设

的，尽量以细致、淡雅为主，从而体现其"雅正"的特点，并能够与整体作品风格相适应。不仅如此，在舞台设计上，苏昆也保留了传统"一桌二椅"的陈设以及"出将入相"的"神""鬼"二门的设计，为了更加突出昆剧的原汁原味，整个舞台也更加简约和精致，使人仿佛置身于苏州园林，身临其境地观赏着故事中男女主人公的爱恨情仇。

三、上昆的舞美设计

上昆的舞美设计同样承袭了传统昆剧表演的特征，同样保留了传统

"一桌二椅"的陈设。此外,上昆的舞台灯光的设计也在一定程度上受到"彩灯戏"的影响,体现出"火树银花""巧扎彩灯"的景象。20世纪六七十年代,随着上海昆剧团的成立,专业的舞美工作人员对舞台布景、道具、灯光等进行了重新塑造和设计,使之更加现代化。

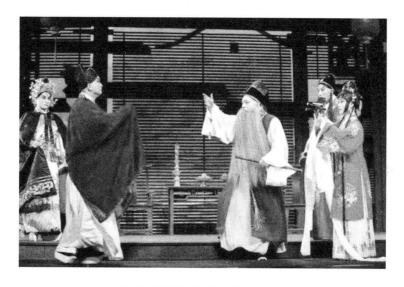

上昆《浣纱记传奇》的舞台陈设

第八章 湘昆声像图谱数据库建设

湘昆历史悠久、内容丰富又极具特色，但由于种种原因，湘昆文化遗产始终没有得到全面、完整的梳理和保护。这不仅对湘昆自身的传承发展和开发利用不利，而且也使人们对湘昆的历史与现状缺乏正确的认识，以致带来很多负面的影响。因此亟须对其历史文化遗存和现实状态进行深入、全面的搜集整理和调查研究。在此过程中，面对大量的历史文化信息及现实状态中的各种变化的数据，已有的研究方法已经很难有效应对。因此，运用管理学与艺术管理学的原理与方法，对湘昆文化遗产资源进行全面的定量与定性研究，并以此为基础，运用数字化保护技术手段，对湘昆艺术文化遗产资源进行分门别类的数据采集、存储、组织和管理，建构湘昆艺术文化遗产资源数字博物馆和资源共享平台，无疑是实现湘昆可持续健康发展的有益途径。

第一节 湘昆数据库建设

数据库建设不仅仅是管理一个剧种，而且是更深层次地保存民族地域文化。对于正处在发展困境中的湘昆而言，数字化管理技术必将对其传承发展产生巨大的推动作用。为此，必须深入全面地研究探讨有关湘

昆声像图谱数据库建设的问题。

一、湘昆数据库建设的必要性

20世纪中期后,湘昆与其他传统文化一样,被排挤在了边缘,甚至在20世纪60年代被视为"封、资、修"而严加禁锢和批判,许多优秀的文化传承人遭到迫害,许多湘昆传统剧本与曲目毁于一旦。改革开放以后,文化界拨乱反正,湘昆得以缓慢恢复。"随着改革开放和外来文化的冲击,整个精神文化领域弥漫着一种重估历史的冲动,对历史文化进行反思,对传统全面颠覆和解构越来越呈现出偏激的情绪。"① 一时间,湘昆受到了强烈冲击,挣扎在消亡的边缘。而今,在世界非物质文化遗产保护运动的驱动下,湘昆出现了复兴的迹象,开始出现在农闲时节、节假日和舞台上,但其脱离原生文化"传承场",既与民间生活脱节,又与现代人的审美需求相距甚远,传承处于窘困境地。传统的剧目固然优秀,但已不能完全适应时代的发展和日新月异的传播方式,因此数字化建设是重振湘昆的有力手段,而湘昆声像图谱数据库建设的基础首先是对湘昆进行数字化的规划收录,从而建立起有效可行的数据库和符号库。

二、湘昆数据库建设的途径

湘昆声像图谱数据库建设是利用计算机技术、互联网技术、多媒体技术等对湘昆传承人口述史、剧本剧目、音乐、表演等声、像、图、谱和文字资料进行整理、归类,通过数字化技术进行记录、编辑、管理、展示和传播,使人们不受时间和空间的限制,通过网站、App等途径能够清晰全面地认识和了解湘昆,从而扩大湘昆的受众群体,更好地促进湘昆的传承。其中主要包括数字化采集、数字化处理、数字化存储、数字化展示传播四个方面。

① 何琼. 贵州少数民族传统戏剧文化及当代转换研究[M]. 北京:中国社会科学出版社,2016:123-124.

（一）数字化采集

数字化采集是湘昆声像图谱数据库建设的基础。所谓数字采集是利用摄影、摄像、录音、图文扫描等技术，以湘昆的全部内容及其文化生态空间为采集对象，将其保存在光盘、移动硬盘、计算机等媒介中。湘昆数字化采集技术应注重规范化要求，采集技术的使用决定了湘昆数字化后续过程中存储、展示、传播等的具体操作，所以湘昆数字资料采集必须确立科学、统一、规范的采集技术和采集标准。例如，明确规定摄像、录音、扫描等采集设备的硬件要求以及采集所获图片、音频、视频的存储格式要求等。具体而言，湘昆数字化采集将围绕湘昆的历史文献资料，访谈录制湘昆传承人口述史、习练心得，拍摄湘昆代表性传承人及其表演技术，搜集湘昆传承曲谱、剧本、道具和服装等。

（二）数字化处理

针对调研所收集到的全部资料，根据其表现形式进行资料的数字化处理。对与湘昆相关的文献资料、访谈录音、新闻报道，以及湘昆申报国家级、省级非物质文化遗产的文本材料等运用 Word 进行记录、整理；对湘昆的自然地理环境、历史文化背景、研究现状、历史源流、发展历程、传承剧目与曲目、角色行当、服装道具等方面进行整理和记录，力求全方位地展现湘昆传承、发展、演变的历程；对调研所拍摄的图片资料进行裁剪、修饰等处理，包括图片内存大小、图片的明暗与饱和度，最后将图片资料储存为 JPG 格式，因为这种格式广泛支持 Internet 标准及高级压缩，利于网络浏览与传输；对所收集的湘昆视频资料，适当进行剪辑，同时可以添加解说字幕及背景音乐；运用音频处理软件对录制的音频资料适当剪辑之后存储为 MP3 格式；基于不同需求的数字资料共享，还可以使用第三方软件对数字资源进行格式转换操作，比如"格式工厂"软件。此外，针对湘昆一些保存时间较长的录像带、磁带等资料，可以使用数模转换技术进行数字化转存，将其储存于电脑或网络服务器，有效克服传统影音文件储藏条件高、容易损坏的弊端。

（三）数字化存储

2005年，国务院办公厅下发了《关于加强我国非物质文化遗产数字化保护工作的意见》，明确指出：要运用文字、录音、录像、数字化多媒体等各种方式对非物质文化遗产进行真实、系统、全面的记录，建立档案和数据库。由此可见，湘昆数字化管理也需要建立数据库。建设湘昆数据库是一项系统、庞大的工程，这里主要指的是湘昆专题资源数据库的建立。湘昆专题资源数据库主要是解决所采集的湘昆数字资源的存储与安全问题。专题资源数据库的内容依据2016年中国非物质文化遗产数字化保护中心在全国各地试点工作的实践经验，可分类整理为文档、图片、音频及视频。此外，根据传承谱系已经知道湘昆传承人的特殊性和风格差异性，他们体现了湘昆传承的动态性与活态性，所以务必搜集整理传承人的年龄、籍贯、师承、擅长领域等信息以建立湘昆传承人信息数据库。数字化存储的另一个优点是可以对采集的资源进行多处备份，数字资源备份可以有效避免由于自然灾害、突发情况等不可抗因素对数据资料造成的毁坏。

（四）数字化展示和传播

本研究的目的正是为了促进湘昆的数字化展示与传播，使湘昆更好地传承下去。当今时代，电子化、信息化已经完全融入人们的生活，比如交通、购物、投资、娱乐休闲等方面。人们（除湘昆职业人员外）不会有更多的时间和精力去研究与学习湘昆，不会经历长时间的练习研究和专业教师指导，最后学有所成这么一个过程。要弥补传统传承方式的劣势，可以充分利用现代科技成果。在湘昆展示、传播方面可运用数字化技术，比如动作捕捉技术。动作捕捉技术是在人体各个关键部位设置跟踪器，通过计算机系统捕捉跟踪器的位置，运用物理空间中物体定位、尺寸测量等方法通过计算机处理之后得到一系列三维空间坐标数据，计算机识别这些数据之后则会生成虚拟人物的动作轨迹，所生成的动作轨迹衔接流畅而稳定。这种技术可以运用于湘昆传承人动作演练，将湘昆的表演动作制作成动画视频，其360度展示的特性可以使学习者

全方位多角度地观看体会技术动作。同时，湘昆音视频的制作更加延伸了湘昆发展、创新的领域，比如制作动画片、宣传片、影视剧等。目前这种先进的技术较广泛地运用于游戏制作、动画制作、影视创作等领域，如果将动作捕捉技术运用到湘昆数字化管理的领域，一定能够极大地促进湘昆的传承、发展和创新。

三、湘昆数据库的建设

以湘昆为主题，建立数字化管理平台，一方面能充分展示湘昆的艺术价值、文化价值；另一方面也能充分发挥数字湘昆的互动性、可塑性特点。

湘昆数据库是将采集的与湘昆相关的内容以数字化的手段进行博物馆式设计和呈现，使建立的湘昆数据库具有收藏、研究、教育、展示等功能，同时兼具交互体验功能和数字媒体平台的功能。对于湘昆博物馆自身而言，数字化的手段能够提升整体的信息化建设水平、提高管理和研究水平，数字平台打破了传统的时空限制，以强大的技术优势为用户提供学习研究、辅助决策、互动体验、培训展示等服务。同时湘昆博物馆又是一个大规模分布式数字信息资源库。它用数字化的手段实现了收藏、展示、教育、娱乐等功能。其基本框架包含以下内容。

（一）湘昆数字信息资源建设

信息资源建设是湘昆的建设核心，涉及湘昆文字、声、像、图和谱等信息的采集、处理、存储、传输诸方面。采集的指标可分为：

（1）有关湘昆自然、人文、社会、历史的文献资料。

（2）与湘昆相关的学术研究资料，以及学术交流、学术会议动态和资料。

（3）湘昆服装、道具信息。

（4）湘昆发展的相关新闻、信息及通告。

（5）湘昆传承人基本信息和教学传承音视频。

(6) 与湘昆有关的文化创意产品、纪念品和宣传品等。

(7) 其他一切与湘昆相关的文字、声、像、图和谱。

(二) 湘昆数字信息标准化建设

湘昆数字信息标准化建设由信息化技术标准和文博业务标准两部分组成,是湘昆数据库实现网络互通、资源共享、数据协同、远程辅助的前提条件。主要由原始数据标准、信息采集标准、数字处理标准、数据编码标准、信息管理标准等类别构成。

(三) 湘昆数字信息技术建设

数字化管理的数字性决定了湘昆数据库必须以数字技术和网络平台作为支撑,以完成对复杂信息的采集和处理、对庞大信息的存储和管理等。同时还需要具有智能化检索、互联网通信、多媒体演示等相关技术基础。

技术分类	说　明
信息采集	数码拍照、数字录音、数字录影、三维扫描
网络通信	网页设计与维护、数据库建设、数据安全维护
数据存储	数据扩大、压缩、还原及其存储
图像处理	数据优化、软硬件结合、多媒体信息融合
信息展示	数据检索与显示
虚拟现实	数字建模、人机交互、体验设计
其他相关	工作站维护、数据处理器

(四) 湘昆数字化信息管理建设

科学、合理、有效的管理是湘昆数据库建设和日常应用维护的重要保障。作为管理者,需对湘昆数据库信息资源进行统一编辑存档,完善资源的目录体系,不断积累藏品的保护、研究和管理信息,形成完整的湘昆数字信息资源,并需重视人才的培养,完善技术梯队建设。

四、湘昆数据库的设计

湘昆数据库能够起到扩大湘昆传播外延、加深湘昆内涵传播的作用。在吸引更多的观众了解关注湘昆的同时，还可以实现很好的经济效益。这种模式很符合非物质文化遗产自我再生、贴近当下、发挥影响的目标追求，应该在湘昆保护中实施应用。

湘昆数据资源库基于 Web2.0 技术开发，以网站的形式存在于互联网，并接受用户访问。湘昆数据库网站作为向受众群体展示湘昆文化、传播湘昆艺术的一个平台，涉及图文、界面、版式、功能区等内容的编排。

湘昆数据库不同于实体资料，用户在纯虚拟的状态中随时随地会因为内容的枯燥乏味而关闭网页。如何使用户得到视觉上的愉悦或刺激，使其保持旺盛的参与性，这取决于设计者对艺术、设计、技术、心理学等方面知识的综合运用。

（一）图文设计

湘昆数据库的功能性决定了其整体版式需要具备功能性和艺术性。强调功能性一来能够给受众以清晰明了的提示，方便用户做出选择；二来可以突出的重要信息。如果仅仅强调功能性，单调的版式容易使用户产生视觉疲劳，网页很容易被用户关掉。所以湘昆数据库的版式设计还应该具有艺术性，使整个图文、界面人性化、艺术化。其要点是体现符合其艺术风格的视觉审美，提供愉悦的视觉感受。

在整个数字网页设计中，图片和文字是基础元素，会大量出现，且内容不断更新。文字是细节的体现，只有将界面中的细节处理恰当，才能让用户有较好的体验。博得用户第一印象上的好感，这对于无实体的数据库尤为重要。单就图像来说，作为一种直接的视觉刺激，处理得恰到好处能引发用户感情上的共鸣，激发其继续浏览的兴趣。设计要点是图文统一，做到整齐而不呆板，活泼而不凌乱。通过设计图文的位置，使处于构图中心的亮度较高的图片能够激发用户的视觉兴趣。同时确保融入了必要的文字信息。对同一主题的文字信息按照一定的次序和形式编排。

如对湘昆介绍、湘昆文献、湘昆新闻、湘昆人物、湘昆舞台美术、湘昆演播厅和湘昆互动七个一级模块内容入口可采用同样的雅黑字体设计。湘昆作为网站的核心内容，用大号艺术字加外发光效果处理，以便与一级内容的信息相区别。同时适度降低"湘昆"的亮度，使其融入背景色中。从亮度和视觉中心来说，要比一级模块的按钮文字弱化，以突出后者是该页面文字信息的主关注点。在艺术性的处理上，要着力突出传统民间艺术的风格特点。在图片的使用上，选择一些有代表性的湘昆素材。这些素材应造型夸张生动、颜色古朴大方，代表很高的艺术水平。在版式的设计处理上，为了营造湘昆悠久的历史感，可对图片采用做旧处理。例如，将湘昆图片的背景处理成陈旧发黄的裱纸效果；一级模块的按钮，也不必按照时下流行的时尚元素较强的形式进行处理，而是设计成传统的雕花角纹的样式，以呼应整体的风格。

（二）界面设计

网络开放环境中的湘昆数据库对所有人开放，在参观浏览上，用户具有高度的自由和主动权。不同于以往实体湘昆博物馆有固定参观路线流程安排，湘昆数据库具有非线性的浏览特性。

用户可以从当前模块随意跳转到任意模块，完全凭借个人兴趣。这样高度自由选择的同时也会给用户（尤其是初级用户）带来浏览上的

不便，这可以形象地称之为网络迷路。这就要求界面设计尤其要重视与用户的交互按钮设计，建立有效的帮助、查询功能，完善网络地图等导航系统，能够引导参观者一步步进行浏览。整个内容的安排以树状多级目录结构为基础并进行改良，使其更加直观。同时在界面的上方设有横排按钮，可以进入到一级目录的模块浏览，另外还有单独的首页按钮可以直接跳转到网站首页页面。这种界面设计，可以让用户在任何时候在两步操作之内就能从当前浏览的内容跳转到四级目录中的任何一个内容。整个界面内容简洁易懂，一目了然，通过界面的设计就实现了导航的功能。

（三）内容设计

相应内容应置于相应的界面和板块。比如湘昆人物这一板块，不仅要有湘昆传承人的照片、文字简介，还要有人物的详细个人小传、演出的音视频、教学的音视频、参加各种活动的记载资料等。又比如，在湘昆文献中，可以置入各类研究文献、湘昆剧本、湘昆音乐、湘昆图片等。其中，湘昆图片中的"头帽""脸谱"可做如下设计：

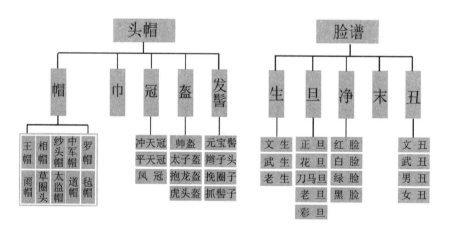

以上围绕湘昆数字化管理的必要性、湘昆数据库建设等，为湘昆数据库设计出了一些案例思路和实施方案。通过研究，可得出以下结论：用数字化技术来管理和推广湘昆艺术，使这门古老的艺术形式焕发新的活力，依靠新技术、新媒体向大众加以推广，是切实可行的。

第二节 湘昆数据库管理

本节在湘昆数据库平台建设的基础上,着重论述湘昆数据库的管理问题。

一、湘昆数据库管理的诉求

湘昆数据库管理的诉求是最终建立起梳理、展示湘昆文化遗产传承保护的框架,并应用计算机编程,实现湘昆文化遗产信息共享、直观展示、大众参与及大量数据的有序有效管理,为湘昆文化遗产保护与传承提供一种新的、更加科学直观的方法,同时为非物质文化遗产规划、开发利用和管理提供参考。

二、湘昆数据库管理的技术运用

运用现代数字技术理论成果与技术手段,对湘昆文化遗产资源进行数字采集、存储、组织、传输及管理等,构建湘昆数字化保护管理的平台,创新湘昆保护传承模式,推动湘昆数字化保护管理有效化进程。

三、湘昆数据库管理的具体内容

湘昆数字化保护管理平台使用方正德赛系统,数据库设计为交互式的网络数据库,采用分布式多媒体数据库管理系统,基于 B/S(浏览器/服务器模式)的三层体系结构,支持 MARC、DC 元数据标准,具备分类检索和关键词检索功能,数据最终以 PDF、HTML、XML、AVI、JPG 等格式存储。具体如下:

(1)运用扫描仪、数字摄像机、录音笔、数码相机、硬盘录音机、数字音频工作站 DAW、数字化硬盘录像机等硬件和软件,动作捕捉、

三维扫描、全息拍摄和虚拟现实等数字技术对湘昆文化遗产进行分类数字采集和存储。主要分为4类：① 湘昆基本信息，如湘昆的历史起源、发展变化、风格流派、传唱地域、传承保护现状等基本情况，以文本、图片和音视频等形式对湘昆进行多角度、全方位的挖掘与展示。② 湘昆人物概览（管理者、表演者、乐器演奏员、创作者、舞美人员、市场推广人员），详细介绍他们的基本情况。③ 专家和研究成果。利用图书馆网络信息资源的优势，建立湘昆专家信息库，介绍研究专家的基本情况及研究专著、文章等。④ 音视频资料库。包括文化单位出版的、民间散落的磁带、光盘，对这些音视频资料进行数字化、标准化处理。

（2）利用动态网站架设、交互式程序设计等技术，建立数字博物馆、数字图书馆以及数字档案馆等数字资源展示与共享平台，通过场景复原和多媒体展示等数字化展示方式对湘昆进行全方位立体式的介绍与推广，拓展湘昆的展示空间和手段，增强其互动性和现场感。

（3）湘昆数字化检索。湘昆数据库主要包含文本格式、图片格式、音视频格式三大信息类型，数据库设计的4个基本板块内包含着不同类型的信息，各自有许多检索字段。湘昆基本信息包括以下字段：文献题名、背景资料、关键词、相关图片等；湘昆人物包括以下字段：文献题名（一般为人物简介）、人物性别、籍贯、民族、年龄、艺龄、流派、擅长，以及关键词、人物图片、演唱音视频等；专家和研究成果包括以下字段：文献题名（一般为专家简介），人物性别、籍贯、民族、年龄，关键词，人物图片，研究文献出处、出版年代、文献页码、文献正文（全文），以及相关图片等；音视频资料库包括以下字段：文献题名（一般为戏曲简介）、演唱者、演唱地点、演唱时间、背景资料、关键词、相关图片等。

上述检索字段有些是通用的，对于不能通用的字段，均使用技术处理进行合并。将这些信息放在同一库中进行管理，实现全文检索，同时也使数据库结构得以简化，可提高查询速度。

（4）湘昆数字化保护管理平台。通过平台检索系统对湘昆的地域、

起源、流派、历史发展轨迹、历史名家等资源进行多重索引；通过关键词、语义和内容多种检索方式有效提升资源的可检索性；通过互联网关联技术，从资源的内容、形式、主题等角度建立资源之间的跨库联系，并依据用户习惯自动推荐相关内容；通过数字版权的保护技术，管理保护各种形式的数字化资源的版权，保证其不受侵害，多途径共同营造绿色的可持续发展的湘昆文化遗产传承环境。由此建构如下管理平台。

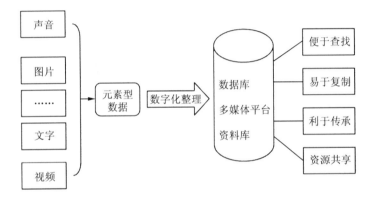

结 语

湘昆是明代万历年间,昆曲流入湖南境内后与当地的风俗、语言、文化相融合,逐步发展形成的一个具有独特风格、自成体系的昆曲流派。主要流行在湖南郴州、桂阳、嘉禾、新田、宁远、蓝山、临武、宜章、永兴、耒阳、常宁等地,因而得名湘昆。湘昆于2006年被列入国家级非物质文化遗产名录,成为亟待抢救和保护的非物质文化遗产。

湘昆是中国昆曲的分支流派,不仅体现着昆曲艺术的共性特点,而且在其发展的历史中也形成了自身的特色。在新的历史条件下,由于受到西方文化、现代媒体与流行文化的冲击,许多年轻人无心和不愿意学习湘昆,老艺人年迈多病、相继谢世,致使湘昆后继无人。而管理人员的缺乏、管理手段的滞后,以及有限的资金投入也不利于湘昆艺术文化遗产的抢救与保护研究。如何有效地保护、延续和再现湘昆的历史文脉和现实状态,明确湘昆发展的根基,重塑湘昆发展的文化空间,打造湘昆文化品牌,提升湘昆的社会影响力,成为当前湘昆发展面临的紧迫任务。

湘昆历史悠久、内容丰富又极具特色,但由于种种原因,湘昆文化遗产始终没有得到全面、完整的梳理和保护。这不仅对湘昆自身的传承发展和开发利用不利,而且也使人们对湘昆的历史与现状缺乏正确的认识,以致带来很多负面的影响。因此亟须对其历史文化遗存和现实状态进行深入、全面的搜集整理和调查研究。在此过程中,面对大量的历史文化信息及现实状态中各种变化的数据,已有的研究方法已经很难有效

应对。因此，运用管理学与艺术管理学的原理与方法，对湘昆文化遗产资源进行全面的定量与定性研究，并以此为基础，运用数字化保护技术手段，对湘昆艺术文化遗产资源进行分门别类的数据采集、存储、组织和管理，建构湘昆艺术文化遗产资源数字博物馆和资源共享平台，无疑是实现湘昆可持续健康发展的有益途径。

本书以湘昆文化遗产为研究对象，对湘昆艺术文化遗产资源进行深入调查，在搜集、整理、阅读、分析文献史料和从田野调查获取的第一手资料的基础上立论，以湘昆艺术及其文化空间为核心，围绕其历史文献、音响音像、相关文化知识，以及公众意见、政府行为、学者态度、市场预期、表演场所、传承人等资料，运用管理学与艺术管理学的原理与方法，分析和阐述湘昆声像图谱数据库建设的必要性、紧迫性、基本内容、面临的问题及其成因等，并运用数字化技术手段展开全面的数据采集、存储，创建湘昆数字化博物馆和展示平台。形成湘昆"采集—分类—存储—组织—检索—利用—传播"的数字化管理模式，实现湘昆文化艺术遗产保护的升级与转型，为有效保存和高效传播湘昆，全方位、多视角、多层面反映湘昆存在样态发挥出积极的功能作用。

作为一种文化形态，湘昆不是孤立的存在，而与人、社会和文化之间有着紧密的关联。这种关联，使湘昆的继承性、变迁性、交流性与创造性一一表现出来。湘昆的代际传递、与不同文化之间的交流等，都是在用自己的文化魅力去征服对方，让其分享自己优势的文化资源。但是，在当今时代，湘昆保护与利用现状不容乐观，需利用现代信息手段，增强传播效应。本书为建构湘昆数字化保护的管理体系，弥补湘昆保护传承与开发利用的缺憾，促进湘昆的当代传播提供创新的理论支撑。但因为受时间、经费以及个人精力等的制约，本书的资料和实证研究还有不足，论证也有所欠缺，需要进行更为细致深入的调查和研究。信息社会日新月异，数字技术的发展一日千里，高科技成果层出不穷。对于与之紧密相关的数字保护研究而言，及时了解最新的科技动态、尽可能掌握更多先进技术是十分必要的。对于本课题研究而言，后续的研

究工作主要有两个方向：一是争取更多的人力物力对现有的方案、设计进行验证，开发成熟的产品；二是尽可能多地引进一些相关数字领域的技术人才，实现跨专业的合作，向更高端技术手段的运用迈进，例如基于数字技术的虚拟湘昆空间、基于人体识别技术的湘昆与真人互动项目等。

参考文献

[1] 余映."非遗"昆曲艺术的动态传承——谈谈我在湘昆《白兔记》中饰咬脐郎[J]. 艺海, 2015 (04).

[2] 梁彩云. 湘昆艺术探源及其发展思考——"首届湘昆艺术与湖湘文化研讨会"综述[J]. 音乐教育与创作, 2014 (08).

[3] 曲润海. 湖南戏剧格局中的湘昆[J]. 艺海, 2012 (06).

[4] 雷玲. 推广昆曲艺术, 打造湘昆文化品牌[J]. 湘南学院学报, 2012 (06).

[5] 王若皓. 寻访郴州"杜丽娘"——湘昆名旦雷玲印象[J]. 创作与评论, 2013 (18).

[6] 单良. 湘昆的传承与发展[J]. 剑南文学·经典教苑, 2009 (12).

[7] 周洛夫. 湘昆与"老朋友"黄永玉[J]. 中国戏剧, 2005 (05).

[8] 肖伟. 湘昆唱腔中的衬字与衬腔[J]. 艺术教育, 2006 (04).

[9] 佚名. 湘昆艺术重现舞台[J]. 中国戏剧, 1962 (09).

[10] 李秋韵. 昆曲发展现状[J]. 艺术科技, 2013 (06).

[11] 程明, 严钧, 石拓. 湘昆曲与桂阳古戏台考察[J]. 南方建筑, 2013 (06).

[12] 唐邵华. 湘昆唱腔音乐——四声调值及腔格[J]. 艺海, 2012 (08).

［13］冀洪雪. 从昆曲遗产的价值及界定看昆曲的保护传承［J］. 艺术百家, 2012（S02）.

［14］钟鸣. 曲与剧：昆曲文化的结与解［J］. 读书, 2012（10）.

［15］钱洪波. 关于昆曲两个基本问题思考［J］. 戏剧文学, 2010（01）.

［16］刘祯. 21世纪昆曲研究概论［J］. 艺术百家, 2010（01）.

［17］孔次娥. 湘昆艺术的营销探索［J］. 艺海, 2010（06）.

［18］李祥林. 从地方戏看昆曲的生命呈现和历史撰写［J］. 戏曲研究, 2009（01）.

［19］段丽娜. 当下中国戏曲文化的审美取向与传承——解读沈斌戏曲情结与生命密码［J］. 电影评介, 2014（01）.

［20］邹世毅. 湖南当前传承发展地方戏曲艺术策论［J］. 艺海, 2014（07）.

［21］唐蓉青. 谈湖南传统戏曲传承与变革［J］. 艺海, 2014（07）.

［22］王评章. 昆剧当下：描述与思考［J］. 艺术评论, 2014（10）.

［23］方明, 刘升学, 齐增湘. 景观化传承：湘南地区小城镇建设中的非物质文化遗产研究的新思路［J］. 大众文艺, 2015（19）.

［24］许艳文, 杨万欢. 明清湘昆发展概貌考略［J］. 艺术百家, 2004（04）.

［25］周洛夫. 湘昆一支梅——记"全国德艺双馨文艺工作者代表"张富光［J］. 艺海, 2004（04）.

［26］乔德文. 世世代代传湘昆［J］. 艺海, 2004（05）.

［27］张亚伶. 谈湘昆的艺术特点［J］. 湘南学院学报, 2007（03）.

［28］石小梅. 湘昆的"思凡"［J］. 江苏政协, 2007（09）.

［29］张寄蝶. 传承是最好的保护［J］. 江苏政协, 2007（09）.

[30] 孙文辉. 保护湘昆要有大动作［J］. 艺海, 2003（02）.

[31] 周洛夫. 郴山郴水千年后　雾散明月照少游——湘昆磨砺舞台精品《雾失楼台》18 年［J］. 艺海, 2008（05）.

[32] 周洛夫. 湘昆折子戏　醉倒欧洲人［J］. 艺海, 2005（04）.

[33] 孙文辉. 世人瞩目的湘昆［J］. 学习导报, 2005（04）.

[34] 柯凡. 昆曲在当代的传承和发展［D］. 北京：中国艺术研究院, 2008.

[35] 钱永平. 遗产化境域中的昆曲保护研究［J］. 文化遗产, 2011（02）.

[36] 罗殷. 湘地的昆曲——以湖南省昆剧团之湘昆为例［D］. 北京：中央音乐学院, 2014.

[37] 王婧之, 石力夫. 潇湘昆曲社举办"迎新春联欢会"［J］. 艺海, 2012（03）.

[38] 朱恒夫. 论"草昆"的美学特征［J］. 文化艺术研究, 2012（03）.

[39] 徐蓉. 地域文化与昆剧流派的形成［J］. 上海戏剧, 2004（Z1）.

[40] 邹世毅. 湖湘文化对昆曲艺术的影响［J］. 艺海, 2007（06）.

[41] 张富光. 关于昆剧传承与革新的几个问题［J］. 艺海, 2007（06）.

[42] 周巍. 湘昆《牡丹亭》国家大剧院首演大获成功［N］. 郴州日报, 2015-03-04.

[43] 白培生, 李秉钧, 颜石敦. 世界古老剧——潇湘唱劲声［N］. 湖南日报, 2015-10-22.

[44] 胡他. "湘昆"建立了剧团［J］. 戏剧报, 1960（05）.

[45] 龙华. 湘昆的历史发展［J］. 湖南师院学报（哲学社会科学版）, 1983（03）.

[46] 周洛夫. 古树新花远飘香——湘昆新剧《湘水郎中》参加第三届中国昆剧艺术节 [J]. 艺海, 2006（04）.

[47] 张富光. 共创湘昆美好明天 [J]. 艺海, 2006（06）.

[48] 王廷信. 孤独的湘昆——湘昆考察记略 [J]. 剧影月报, 2008（06）.

[49] 彭德馨. 桂阳——湘昆发祥地 [J]. 老年人, 2008（04）.

[50] 姚依农. 湘昆——孤独的奇迹 [N]. 湘声报, 2009-09-05.

[51] 刘新阳. "青泥不染玉莲花"——谈"湘昆版"《荆钗记》及其它 [J]. 新世纪剧坛, 2011（04）.

[52] 王宁. 昆剧折子戏《白兔记·抢棍》的源、流、变 [J]. 浙江艺术职业学院学报, 2011（03）.

[53] 刘娟丽. 湘昆：大师难求与大众化之路 [N]. 郴州日报, 2010-05-11.

[54] 刘娟丽. 建议湘昆走出深闺走到民间走向外地 [N]. 郴州日报, 2010-05-11.

[55] 蔡源莉. 植根于民间沃土的曲艺家董湘昆 [J]. 曲艺, 2012（04）.

[56] 刘红英. 人比钱贵，德比艺高 [J]. 曲艺, 2012（04）.

[57] 傅雪漪. 郴岭幽香——喜看湘昆来京演出 [J]. 戏剧报, 1986（05）.

[58] 巢顺宝. 首都戏剧界座谈湘昆的表演 [J]. 戏剧报, 1988（02）.

[59] 陈建强，朱斌. 董湘昆：鼓板声韵留人间 [N]. 光明日报, 2013-05-30.

[60] 刘明君，马珂，曾衡林. 湘昆：风景这边独好 [N]. 湖南日报, 2006-05-17.

[61] 吴玉兰. 昆曲：演绎孤独与美的邂逅 [N]. 郴州日报, 2008-03-22.

［62］谢莉娜. 做好东道主　展示昆曲魅力［N］. 郴州日报，2010-10-24.

［63］张富光. 湘昆简讯［J］. 艺海，2009（10）.

［64］李楚池. 湘昆志［M］. 长沙：湖南文艺出版社，1990.

［65］李沥青. 湘昆往事［M］. 长沙：湖南人民出版社，2014.

［66］唐湘音. 兰园旧梦［M］. 北京：中国戏剧出版社，2010.

［67］张富光. 楚辞兰韵：李楚池昆曲五十年［M］. 北京：文化艺术出版社，2008.

［68］《中国戏曲音乐集成编辑》委员会，《中国戏曲音乐集成·湖南卷》编辑委员会. 中国戏曲音乐集成·湖南卷（上）［M］. 北京：文化艺术出版社，1992.

［69］吴新雷，朱栋霖. 中国昆曲艺术［M］. 南京：江苏教育出版社，2004.

［70］周秦，罗艳. 湘昆：复兴与传承——纪念嘉禾昆曲学员训练班六十周年［M］. 桂林：广西师范大学出版社，2017.

［71］丁刚毅，等. 数字媒体技术［M］. 北京：北京理工大学出版社，2015.

［72］王松，李志坚，赵磊. 信息传播大变局：新媒体传播管理与数字技术［M］. 上海：上海交通大学出版社，2013.

［73］王耀希. 民族文化遗产数字化［M］. 北京：人民出版社，2009.

［74］余日季. AR技术与非物质文化遗产数字化开发［M］. 北京：人民出版社，2017.

［75］王晓芬，王艳贞. 文化遗产数字化与虚拟互动展示传播［M］. 北京：科学出版社，2017.

［76］夏三鳌. 非物质文化遗产数字化研究——以女书为例［M］. 北京：中国社会科学出版社，2017.

［77］周明全，耿国华，武仲科. 文化遗产数字化保护技术及应用

[M]．北京：高等教育出版社，2011．

［78］孙传明．民俗舞蹈类非物质文化遗产数字化［M］．武汉：华中师范大学出版社，2018．

［79］彭冬梅．非物质文化遗产数字化保护与传播研究［M］．济南：山东人民出版社，2014．

［80］卢杰，李昱，项佳佳．非物质文化遗产濒危评价及数字化保护研究［M］．武汉：华中科技大学出版社，2018．

［81］刘派．视觉重构：文化遗产的数字化重构［M］．北京：清华大学出版社，2016．

［82］于珊珊．少数民族非物质文化遗产的数字化保护［M］．长春：吉林大学出版社，2017．

后 记

本书是湖南省哲学社会科学基金重点项目（18ZDB021）结项成果，也是湖南师范大学非物质文化遗产保护与发展中心推出的"非物质文化遗产研究与保护丛书"之一。

作为中国戏曲百花园中的一颗明珠，湘昆的发展虽历经坎坷，然今日依然屹立于民族艺术之林，其存在价值和自身魅力是毋庸置疑的。但在当今社会发展与转型进程中，与形形色色的流行艺术、时尚快餐文化相比，湘昆的生存与延续受到一定程度的影响。加之从业人员、表演场域、传播途径和受众群体等的限制，传承和了解这门艺术的人越来越少，其未来的发展令人担忧。

如保尔·汤普逊所说："口述史用人民自己的语言把历史交还给了人民。它在展现过去的同时，也帮助人民自己动手去构建自己的未来。"本书取非物质文化遗产及其数字化保护这一研究视角，对湘昆艺术文化遗产资源进行深入调查，围绕湘昆及其文化空间这一核心，就其历史文献、音响音像、相关文化知识，以及公众意见、政府行为、学者态度、市场预期、表演场所、传承人等，运用数字化技术手段展开全面的数据采集、存储，创建湘昆数字化博物馆和展示平台。这对于展示湘昆艺术成就具有积极作用。

书稿的付梓，不仅得益于浙江师范大学、湖南师范大学、浙江音乐学院、贵州民族大学等学校领导的关心，得益于同事们、学生们的鼎力相助，同时还得益于相关专家的研究成果和历史资料，得益于湖南省昆

剧团雷子文、唐湘音、罗艳、傅艺萍、李元生、肖寿康、文菊林、郭镜蓉、于懋盛、李幼昆以及昆剧团青年演员们的大力支持和帮助,在此向大家致以崇高的敬意和衷心的感谢!

<div style="text-align:right">

作者

2022 年 6 月

</div>